40-
MS

papers
papiers

Nous tenons à remercier tous ceux qui nous ont aidés à réaliser cet ouvrage :

Nicole Klagsbrun, Ruth Phaneuf, Utako Niimi, Patrick Lébédeff, Philippe Marchand, Didier Millet, Maurice Keitelman, Michael Landes, Ronald Urvater, Thaeko Ujiie, Kent Alessandro, Chase Manhattan Bank,

et tout particulièrement : *Sophie Fiennes*

Correcteurs: John Kemp
Barbara Dent
Photographes : Mark Fiennes
Fred Scruton
Brian Albert
Francisco Artigas

© Droits photos Peter Greenaway

Peter Greenaway is represented by
Nicole Klagsbrun Gallery
51 Greene Street New York NY 10013

©Dis Voir, 1990
9, rue Saint-Augustin
75002 Paris
ISBN 2 906571 20 2
Tous droits de reproduction
et de traduction réservés
pour tous pays

PETER GREENAWAY

papers
papiers

TRADUCTION FRANÇAISE
GUILLEMETTE BELLETESTE

ÉDITIONS DIS VOIR

This collection of paintings, collages and drawings represents a small part of the speculative investigation that, for me, is carried on across a wide front in collaboration with the manufacture of films. A similar collection could be put together of equivalent literary speculations.

My initial enthusiasm for becoming a film-maker arose from a dual interest in the manipulation of images and the manipulation of words; I hope by now that what I am endeavouring to do as a film-maker is considerably more than the sum of those two parts and cannot be satisfactorily made manifest in any other way. Yet I unfailingly experience much particular stimulation from those especial characteristics of painting and draughtsmanship – and literature – that determinedly will not suffer a change, that will steadfastly refuse to translate their form, content and metaphor into cinema.

*The items in this collection cover some twenty years and serve various functions. They are sometimes, as in the map-paintings for **A Walk Through H** and the drawings for **The Draughtsman's Contract**, objects used in the construction of a film. Sometimes they exist as evidence to indicate some part of the journey taken to reach a film. They can show evidence of unproductive cul-de-sacs or rejected solutions in a project, or are the evidence of solutions way beyond practicality. Sometimes, as in many of the drawings connected with **Drowning by Numbers**, they demonstrate an extended afterthought, since it is always difficult for me to leave a film behind. Sometimes the drawings indicate my response to a comment or a criticism made by an audience long after a film has been completed. Sometimes the drawings are all that remain of a project that has been abandoned or, more interestingly, are evidence of a project still striving to begin. And there are those works that ostensibly refer only to themselves – though I can never really believe that that ever could be the case, for nothing exists in such an impossible vacuum.*

Cette série de peintures, collages et dessins représente une petite partie d'un travail de recherche qui, pour moi, se développe sur un front plus large, dans la réalisation de films. De même pourrait-on envisager un recueil de spéculations littéraires équivalentes.

Le double intérêt que je porte à la manipulation des images et des mots est à l'origine de mon enthousiasme pour la mise en scène; j'ose espérer que ce que je tente de faire actuellement en tant que cinéaste dépasse de loin la somme de ces deux activités et ne trouve son aboutissement que par ce moyen d'expression. Cependant, je ne cesse d'être particulièrement stimulé par les caractéristiques propres à la peinture, au dessin – ou à la littérature – caractéristiques qui ne sauraient changer et qui refuseront toujours la traduction cinématographique de leur forme, leur contenu, ou leur métaphore.

Les travaux de cette collection représentent vingt ans d'activité et remplissent diverses fonctions. Ils sont parfois, comme c'est le cas pour les peintures des cartes de **A Walk Through H** et les dessins pour **The Draughtsman's Contract**, des objets utilisés pour la construction d'un film. Quelquefois, ils jouent le rôle d'indices et marquent les étapes du cheminement qui a abouti au film. Ils peuvent traduire les impasses improductives ou les solutions délaissées au cours d'un projet, ou encore n'être que les traces de voies impraticables. Comme dans beaucoup de dessins liés à **Drowning by Numbers**, ils sont parfois un prolongement de ma réflexion, tant il est vrai qu'il m'est difficile d'abandonner un film. Quelquefois, les dessins constituent une forme de réponse à un commentaire ou à une critique du public, bien après l'achèvement d'un film. Parfois, ils sont tout ce qui reste d'un projet abandonné, ou, ce qui est plus intéressant, les signes d'un autre projet qui lutte pour voir le jour. Et puis enfin, il y a ces travaux qui ostensiblement ne renvoient qu'à eux-mêmes - même si je ne crois pas vraiment que jamais cela puisse être, car rien n'existe dans une telle impossible vacuité.

Peter Greenaway, 1990

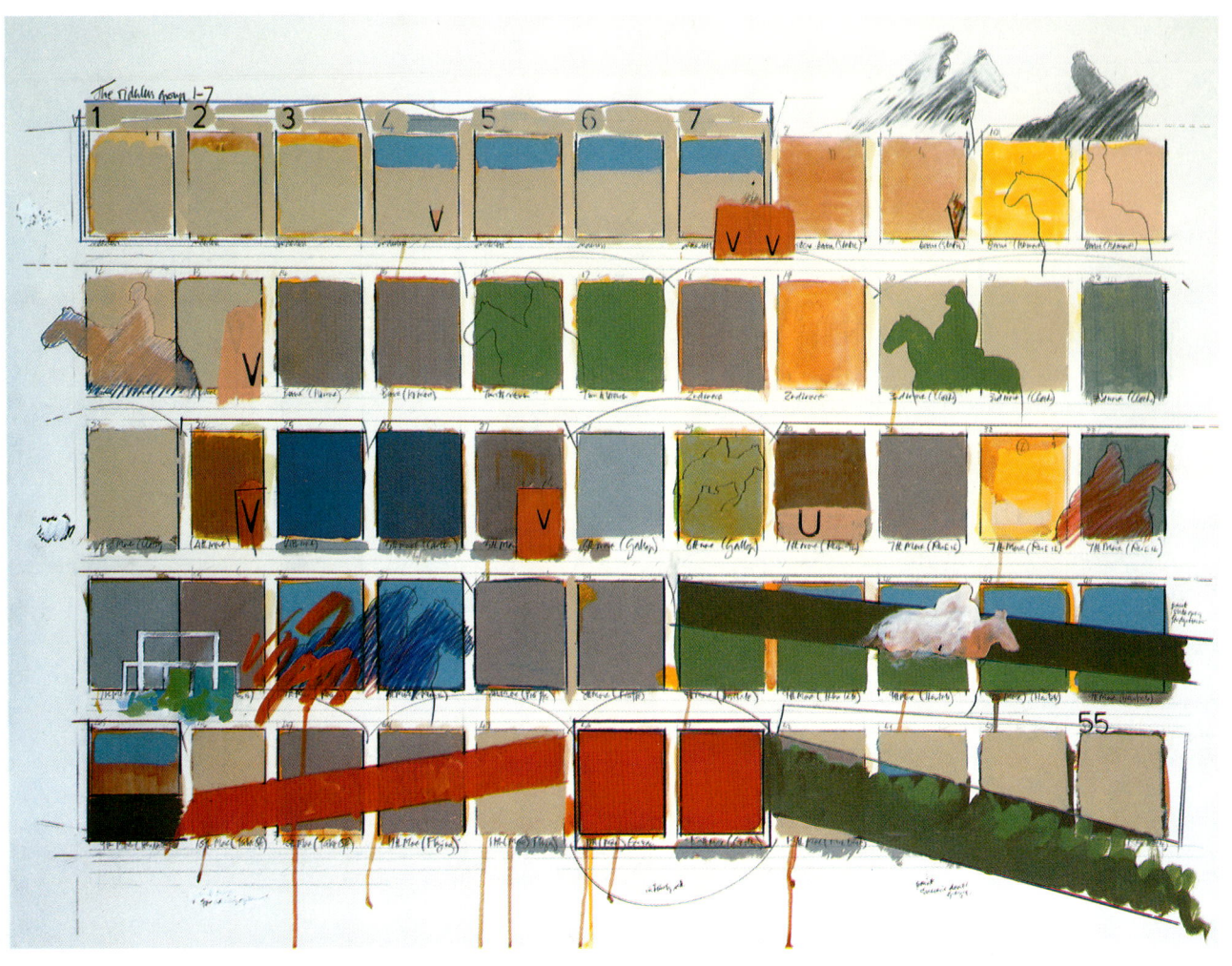

55 MEN ON HORSEBACK – FIVE BY ELEVEN (55 CAVALIERS À CHEVAL – CINQ PAR ONZE), 1990
81 x 112 cms – Mixed media on card (Technique mixte sur bristol)

To aid a project in preparation for 1991, this is a sequence display; fifty-five frames arranged in five rows of eleven emphasising the troughs and heights of a three-year courtship between an alcoholic hedonist and an unhappy horsewoman – all measured in ironic horse stories – a clarification of a writing structure through pictorial representation. As well as the marking of emotional gradients, there are anecdotal reminders of blue skies, dark interiors, pursuits, a white bridge, violence and secondary seductions. The arithmetical display has turned each story-space into a horsebox.

Succession de cinquante-cinq tableaux disposés par séries de onze rangées sur cinq, point de départ d'un projet pour 1991. Ces tableaux marquent les hauts et les bas d'une cour amoureuse qui se poursuivra pendant trois ans entre un hédoniste alcoolique et une cavalière malheureuse – le tout sur fond d'histoires de chevaux parfaitement ironiques – et mettent en lumière une structure de récit à travers une représentation picturale. En fonction des variations émotives, interviennent des rappels anecdotiques de ciels bleus, d'intérieurs sombres, de poursuites, d'un pont blanc, de violence et de séductions secondaires. La disposition arithmétique a transformé chaque espace narratif en box.

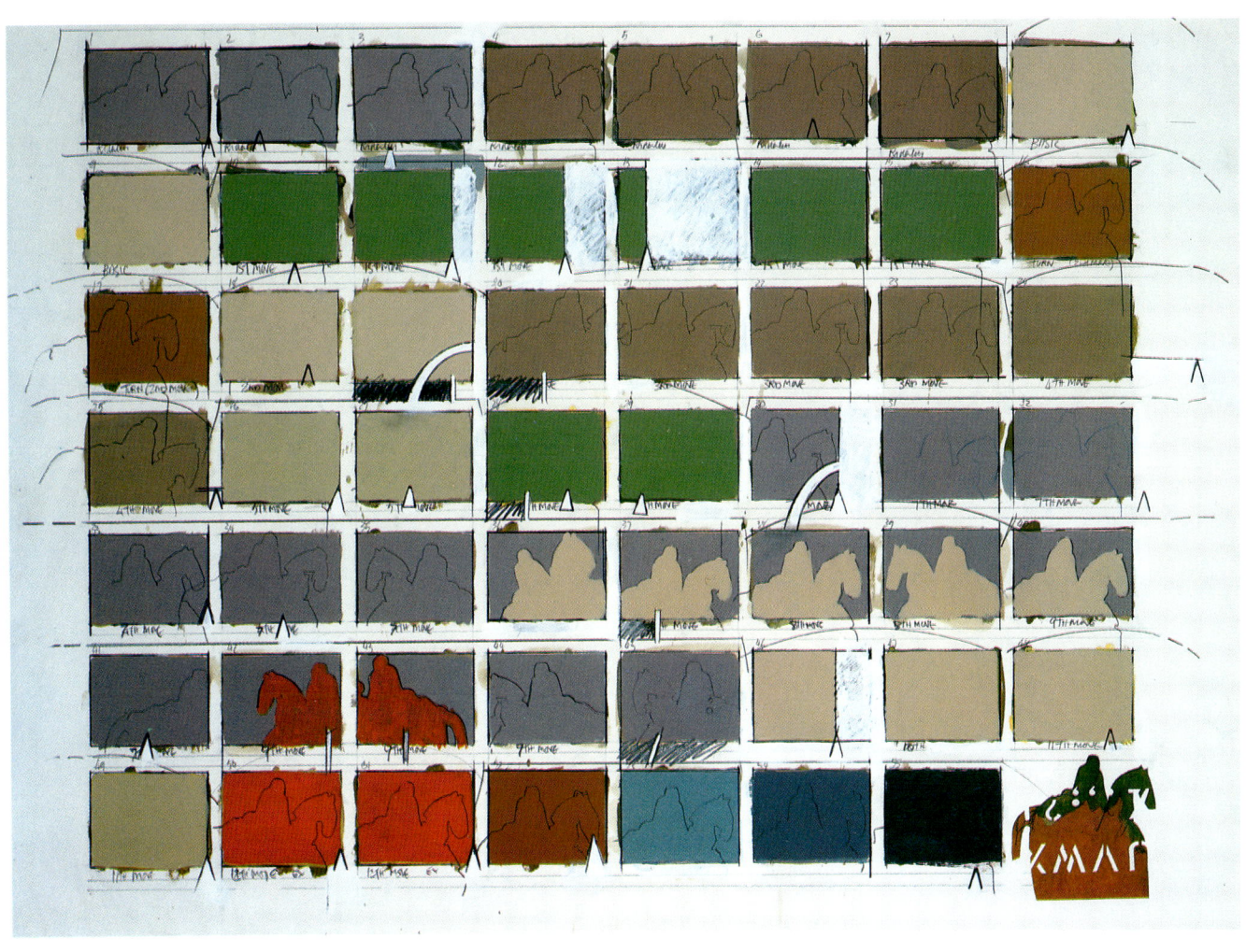

55 MEN ON HORSEBACK – SEVEN BY EIGHT (55 CAVALIERS À CHEVAL – SEPT PAR HUIT), 1990
81 x 112 cms – Mixed media on card (Technique mixte sur bristol)

A second sequence display. To seek alternative narrative emphasis, this time the frames are arranged in seven rows of eight, leaving one extra frame for the horse to bolt. It is a more sedate and sombre account that makes comparisons between the lengths of each individual horse-story and moves each story-space closer to the ratio of an orthodox film-frame.

Seconde organisation des séquences. Afin de trouver une mise en page du récit différente, les cadres sont disposés cette fois par séries de sept rangées sur huit, ce qui laisse une case dans laquelle le cheval pourra s'emballer. Récit plus pondéré et plus sombre qui établit des comparaisons dans la durée des diverses histoires équines et rapproche davantage chaque espace narratif du ratio du format d'écran classique.

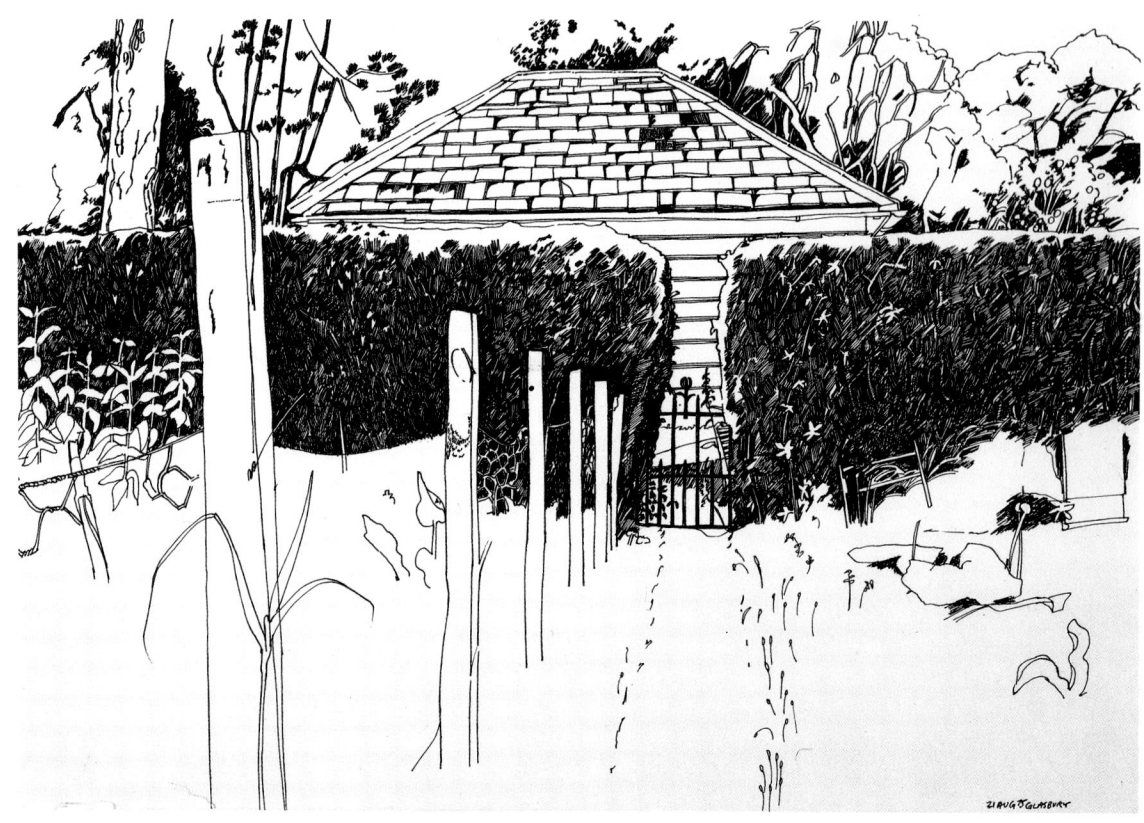

VERTICAL FEATURES REMAKE – THE DRAWINGS (VERTICAL FEATURES REMAKE – LES DESSINS), 1974
30 x 20 cms – Pen and ink on paper (Dessin à la plume sur papier)

A project often starts with a drawing. These drawings of a modest nineteenth century house with its gardens and outhouses on the English-Welsh border spawned **Vertical Features Remake** *and* **The Draughtsman's Contract.** *It has been said that the second film is the first with actors.*

The content of **Vertical Features Remake** *is the collecting and collating of humble verticals – posts, poles, tree-trunks – in a threatened, domesticated rural landscape. The verticals are collated in four different ways by a group of argumentative film academics who believe that they are remaking a lost film.*

Un projet commence souvent par un dessin. Ces dessins d'une modeste demeure du XVIIIe, avec ses jardins et ses dépendances, située aux confins du Pays de Galles, ont engendré **Vertical Features Remake** et **Draughtsman's Contract**. On a dit du second film qu'il était comme le premier mais avec des acteurs. L'objet de **Vertical Features Remake** est de rassembler et de comparer de modestes verticales – piquets, poteaux, troncs d'arbre – dans un paysage rural marqué et menacé par l'homme. Les verticales sont classées de quatre manières différentes par un groupe de théoriciens du cinéma qui croient reconstituer un film perdu.

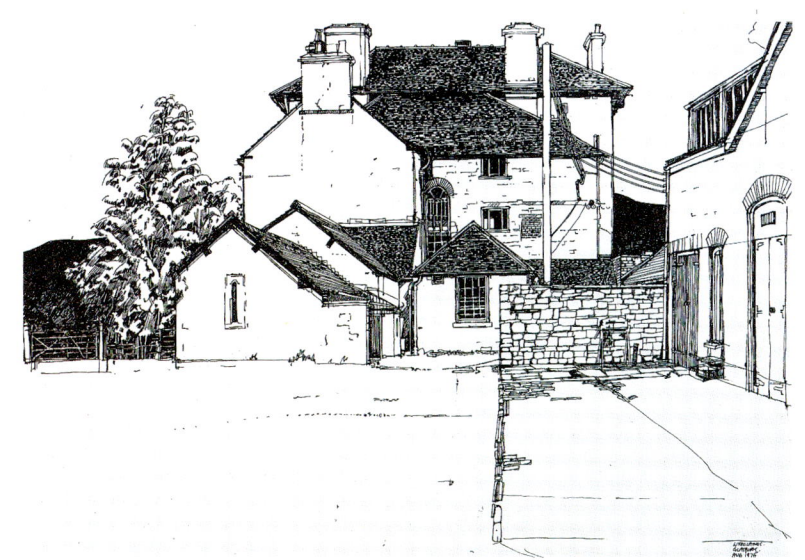

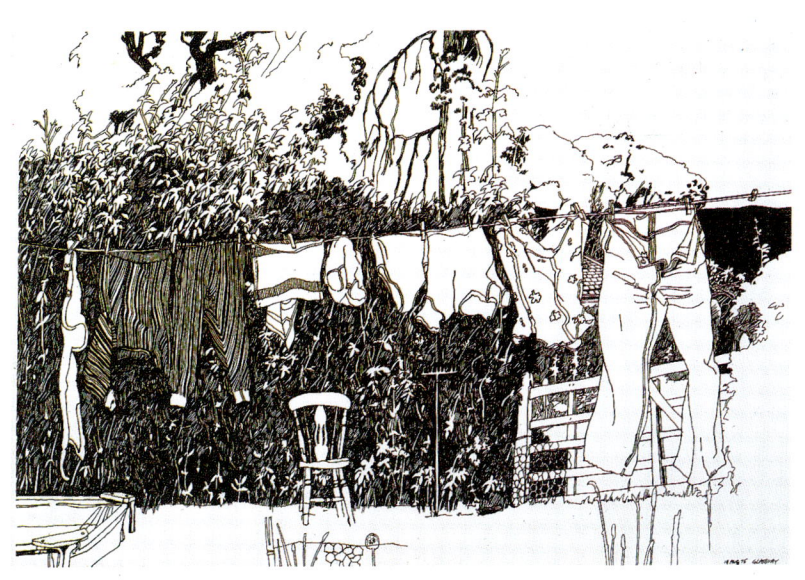

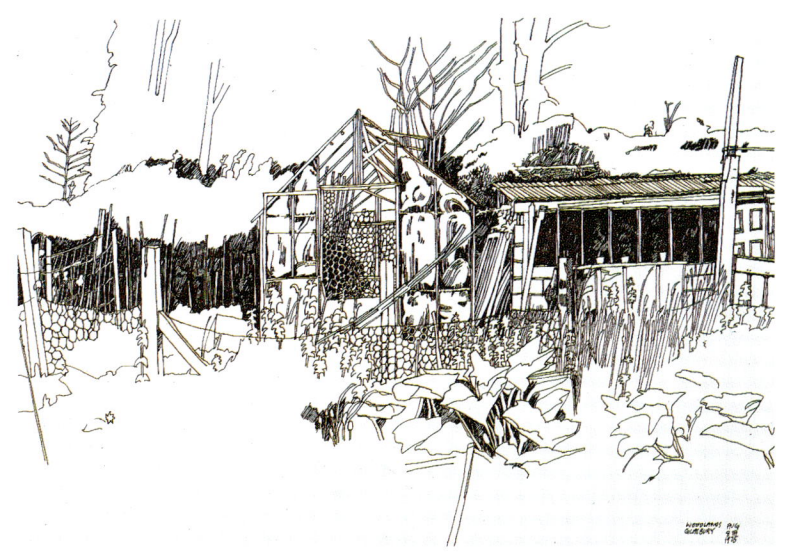

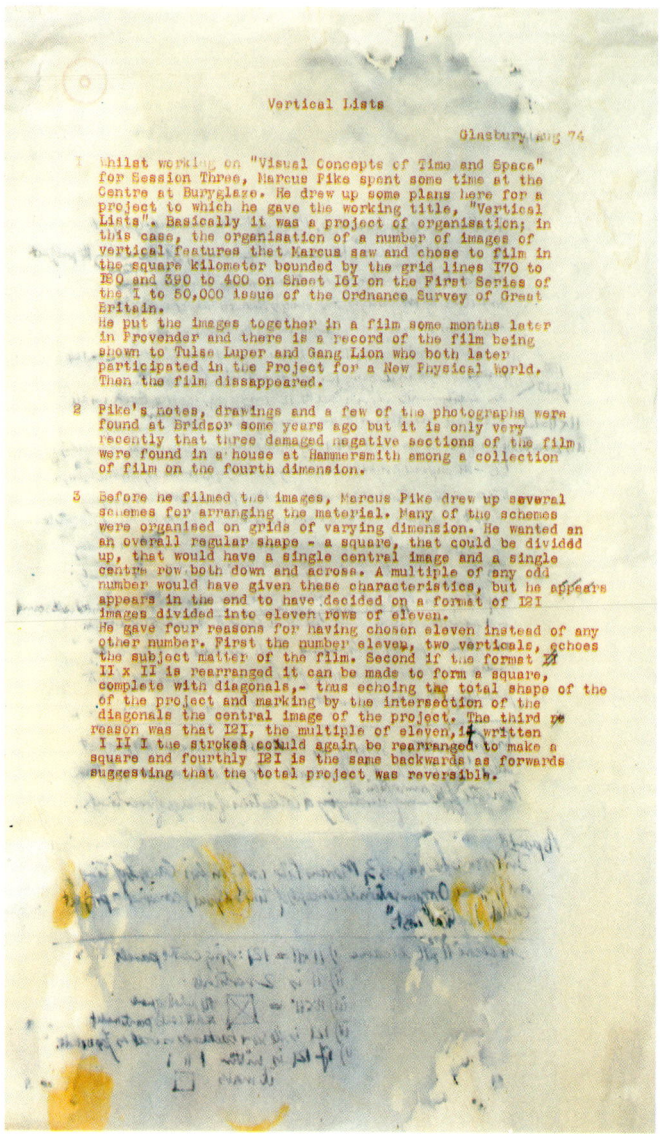

VERTICAL FEATURES REMAKE – THE RESEARCH (VERTICAL FEATURES REMAKE – LA RECHERCHE), 1974
33 x 20 cms – Mixed media on paper (Technique mixte sur papier)

Like scientists determined to invent, if they cannot find, the metal their atomic-table convinces them exists, the academics of **Vertical Features Remake** *fabricate four possible films in lieu of the real thing. Here are some seven pages of their research.*

As always, the academic method threatens either to drown or dessicate. But the images of the rural landscape in the four invented films manage to retain their poetry beneath the statistical method and the determination to interpret through dogma.

Vertical Features Remake *saw the introduction of the Luper family, consolidated a delight in the "catalogue-movie" which engages in differentiating similarities and laid down most of the characteristics of my film-making vocabulary.*

Comme des scientifiques obligés d'inventer, s'ils n'arrivent pas à le trouver, le métal qui existe sur leur table atomique, les théoriciens de **Vertical Features Remake** réalisent quatre films possibles au lieu du vrai. Voici sept pages de leurs recherches. Comme toujours, la méthode théorique dessèche ou noie le sujet. Mais les images du paysage de campagne dans les quatre films inventés réussissent à garder leur poésie malgré une volonté dogmatique de statistiques et d'interprétation .

Vertical Features Remake introduit la famille Luper, renforce le plaisir du «film-catalogue» qui entraîne à établir des différences dans les ressemblances et fixe la plupart des caractéristiques de mon vocabulaire cinématographique.

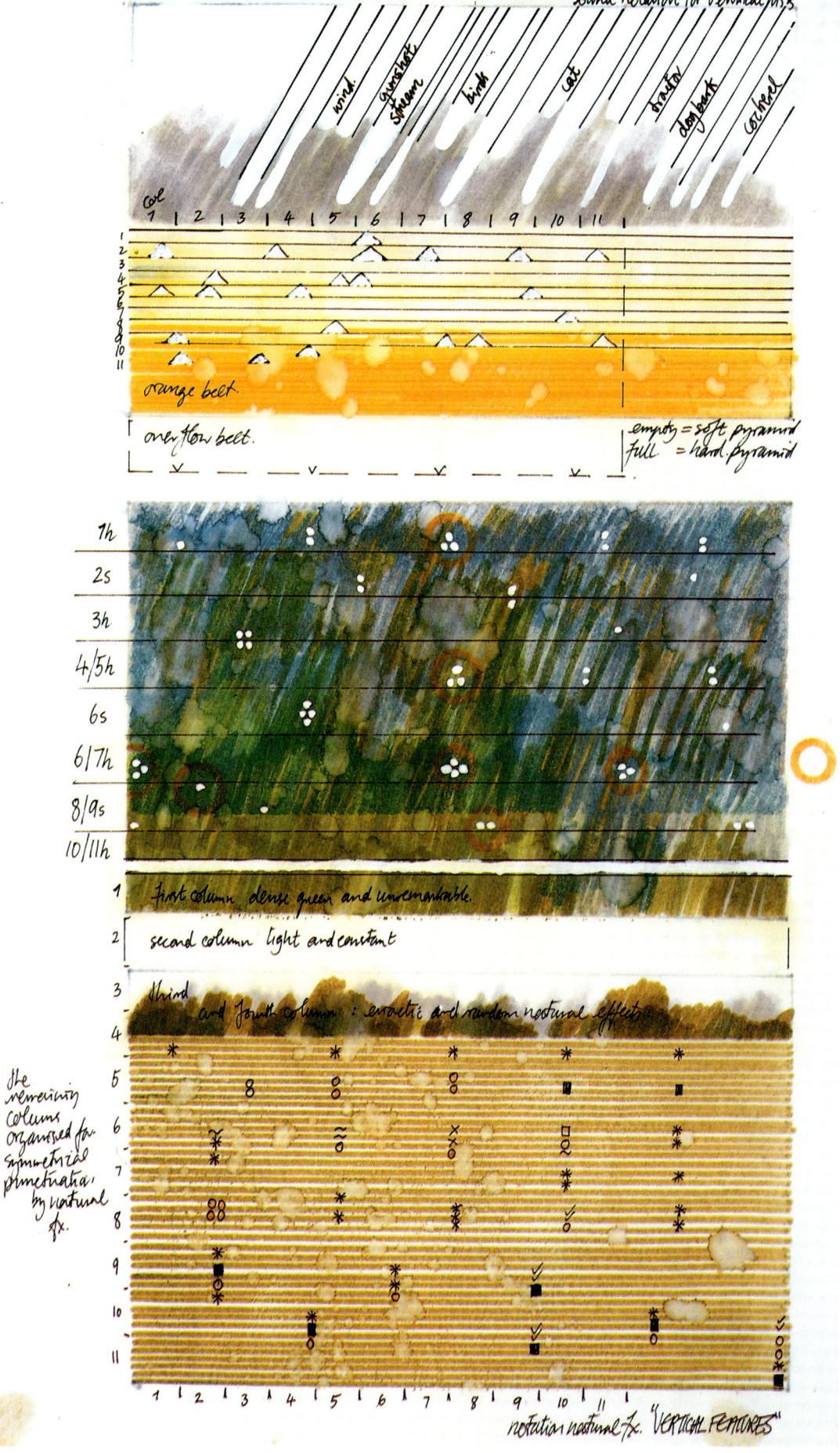

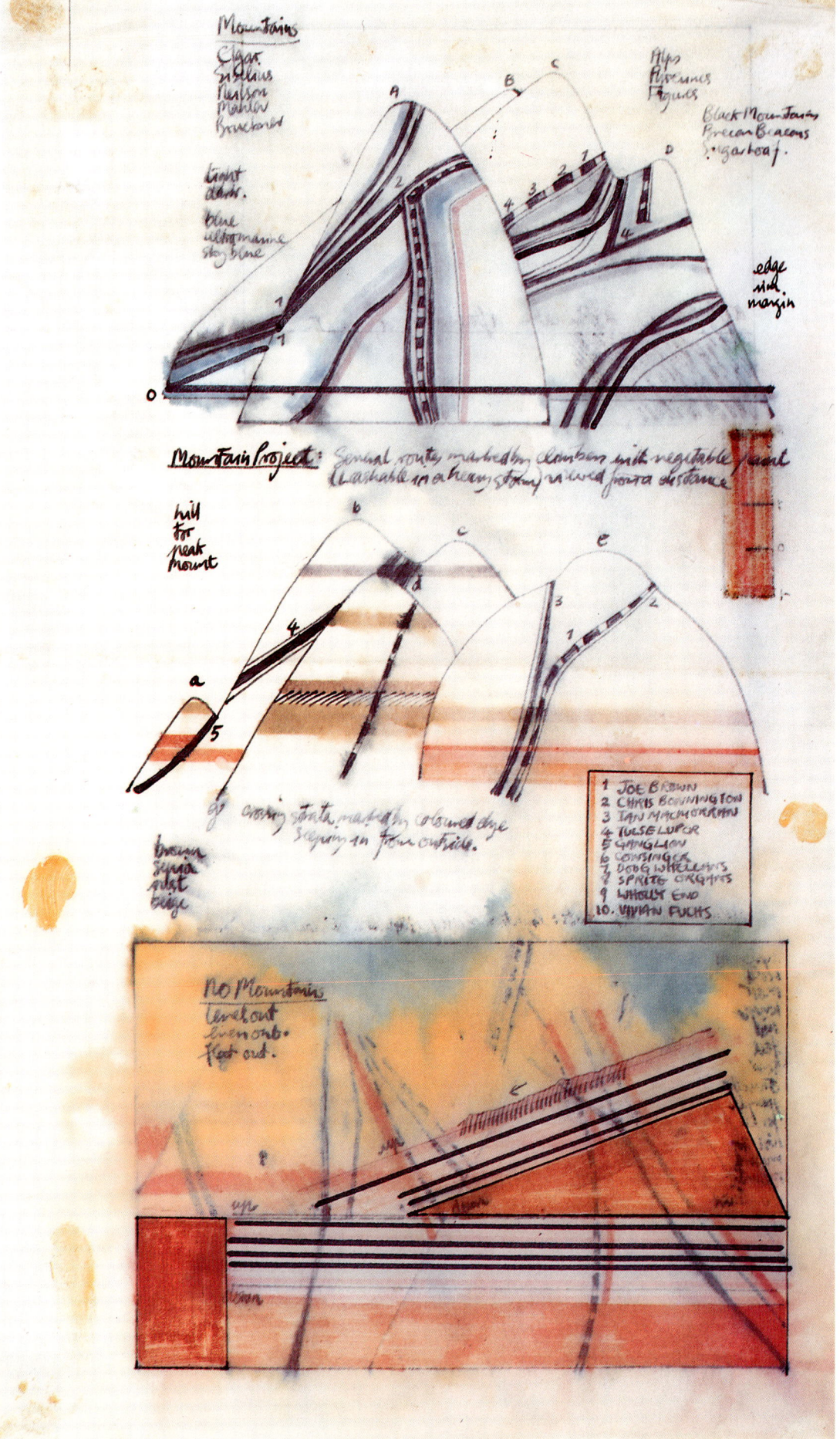

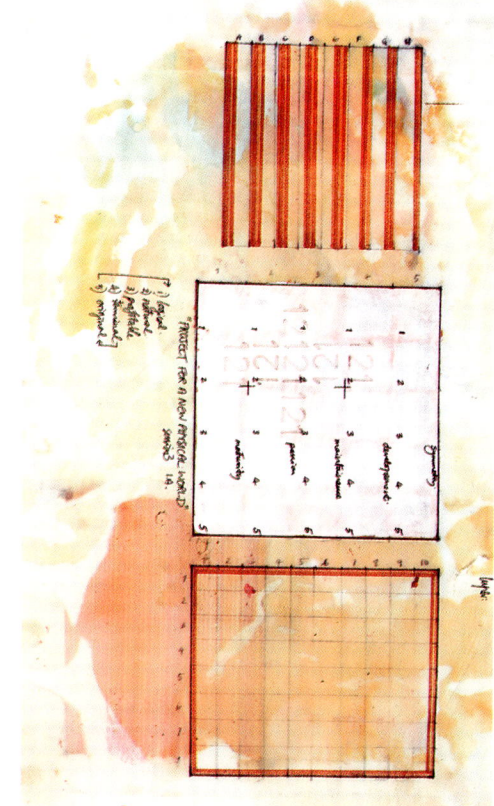
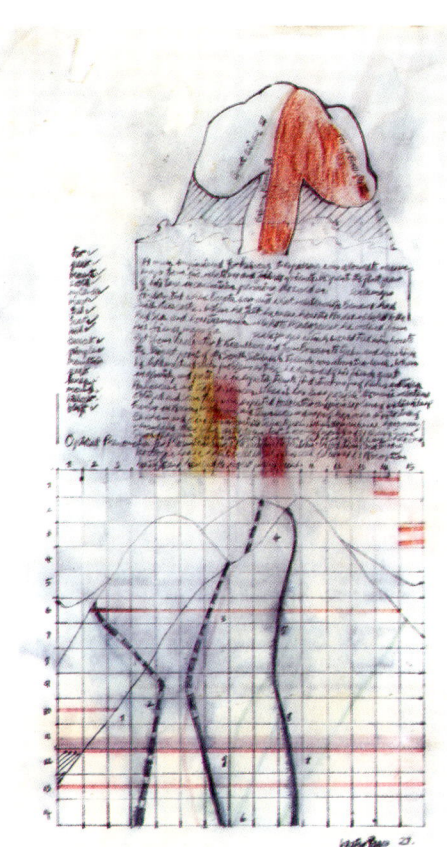

...in the second October, they knocked a hole in the first
wall to make a window. The field grew greener towards the
beginning of the third year until the spring of the fourth
year it had reached a reasonable height. Then they put in
the window frame. It was possible on some days to almost
see the grass grow, especially after heavy rain; though
perhaps it was just the grass stems straightening up in
the influence of the sun. Marjoram suggested cutting the
field and selling the hay but Pulse wouldn't think of it.
It would be a false profit and anyway who would want to
buy such a smallamount of dry grass complete with nettles
and thistles. Instead they spent some time painting the
wood surround the colours of the grass.
In the early morning and late evening the field took on the
most varied colouring due to the slanting light. Though
Marjoram was blind.

ROBINSON CRUSOE ON CONCRETE ISLAND (ROBINSON CRUSOE SUR UNE ILE DE BÉTON), 1965
17 x 24 cms – Ink on paper (Encre sur papier*)*

A prisoner accused of ecological crimes is dropped by parachute onto a crumbling concrete platform in the Atlantic, one hundred and fifty miles off the Irish coast. The platform of solid concrete is bedded into the ocean-floor and is tipped so that even at low tide, the southern end is underwater. Every Friday a small silver plane without markings drops food. Often the inexperienced pilot misses the concrete disc which has a radius of less than half a mile and the food parcels fall into the sea. Maybe it is an accident, maybe a warning. One day the plane makes a parachute drop of a pneumatic-drill, a small generator and a drum of fuel. Robinson Crusoe One (for there may very well be other ecological criminals on similar platforms just over the horizon) maybe thought of the drop as a lifeline, or maybe as an encouragement to ecological repatriation. Whatever the intentions of the judicial authority, Robinson Crusoe began to drill out of the concrete a system of vegetable beds. After three years he had manufactured his own earth – a compost of rotted seaweed, sodden wood, dead seabirds, his own excrement, vomit, tears, skin, dirt from under his fingernails, spittle and the remains from his food drop... and he awaits the arrival of seeds. He does not wait in vain. Soon he can plant tomato seeds that have passed through his digestive system, strawberry seeds that have caught in his teeth, beans from his food drop, and seeds that have blown in the wind and drifted across the sea.

This is the plan of Robinson Crusoe's concrete garden in its fifth year of husbandry... a great deal of narrative for a black and white plan of apocryphal drainage.

Un prisonnier accusé de crimes écologiques, est parachuté sur une plate-forme en béton à l'abandon dans l'Atlantique, à cent cinquante miles des côtes d'Irlande. Cette plate-forme est ancrée dans le fond de la mer et son inclinaison est telle que, même à marée basse, son extrémité sud reste constamment immergée. Tous les vendredis, un petit avion argenté, non immatriculé, lâche des vivres. Le pilote – inexpérimenté – manque souvent la cible de béton dont le rayon est inférieur à deux kilomètres et les colis de nourriture tombent en pleine mer – sans doute par maladresse, ou en guise d'avertissement. Un jour l'avion parachute un marteau-piqueur, un petit générateur et un bidon de carburant. Ce Robinson Crusoe (car selon toute vraisemblance, il en existe d'autres, accusés du même crime et condamnés à rester eux aussi sur une plate-forme identique) croit que ce colis est un kit de sauvetage ou une incitation à un repentir écologique. Quelles que soient les intentions de la justice, Robinson Crusoe entreprend de creuser des plates-bandes dans le ciment afin d'y faire pousser des légumes. Au bout de trois ans, ayant obtenu son propre terreau – un compost d'algues pourries, de bois détrempé, de mouettes crevées, d'excréments personnels, de vomissures, larmes, peau, saletés retirées de ses ongles, crachats et débris de nourriture... il guette l'arrivée des graines. Son attente ne sera pas vaine. Bientôt, il plantera les graines de tomates qui auront transité à travers ses intestins, des graines de fraises coincées dans ses dents, des haricots lâchés du ciel et des semences qui ont traversé la mer, amenées par le vent.

Ceci est la représentation du plan du jardin de béton de Robinson Crusoe au bout de cinq ans de soins... un luxe de description pour un plan de drainage apocryphe noir et blanc.

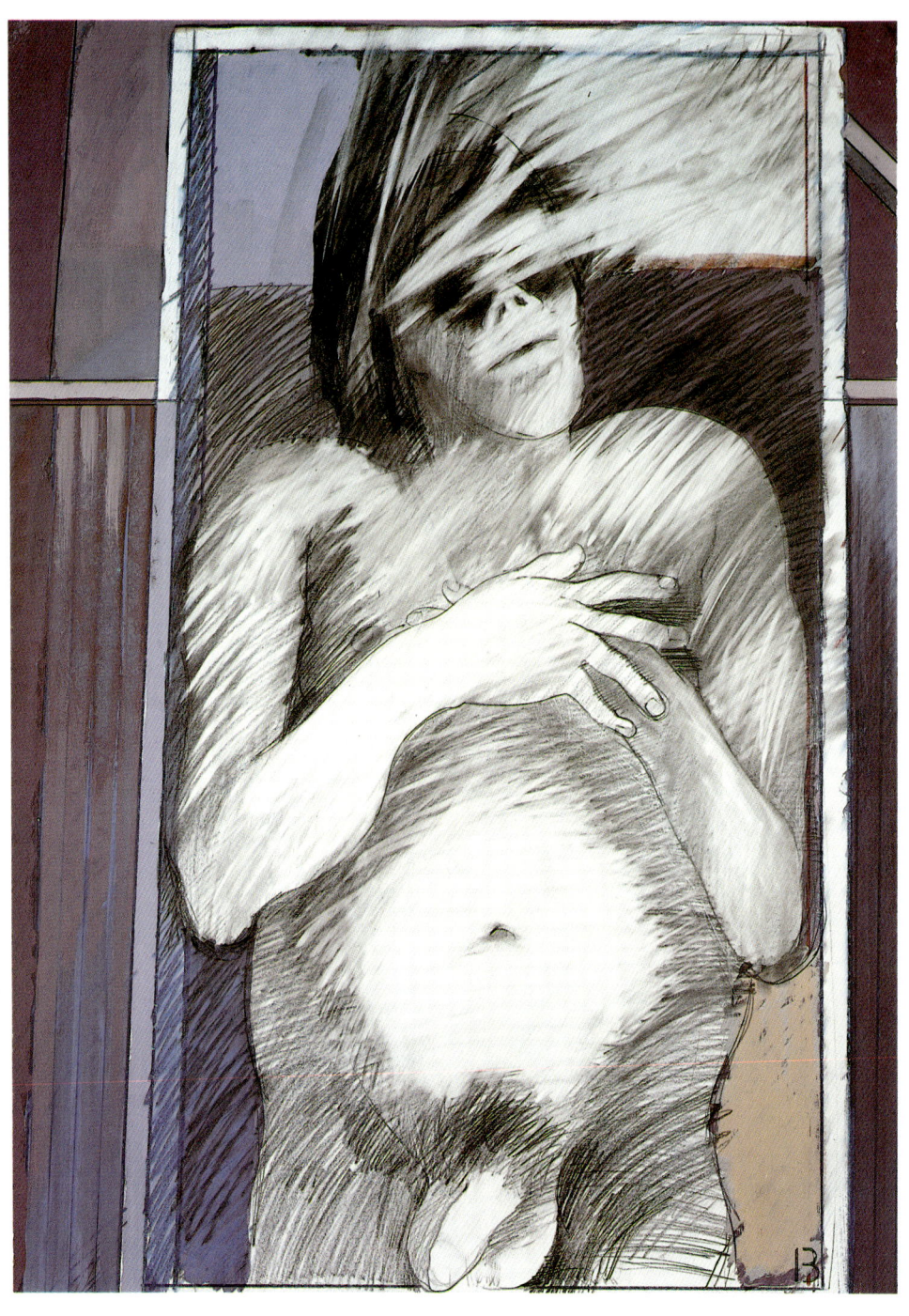

DEATH IN THE SEINE: MALE CORPSE (MORT DANS LA SEINE : CADAVRE D'HOMME), 1989
51 x 70 cms – Mixed media on card (Technique mixte sur bristol)

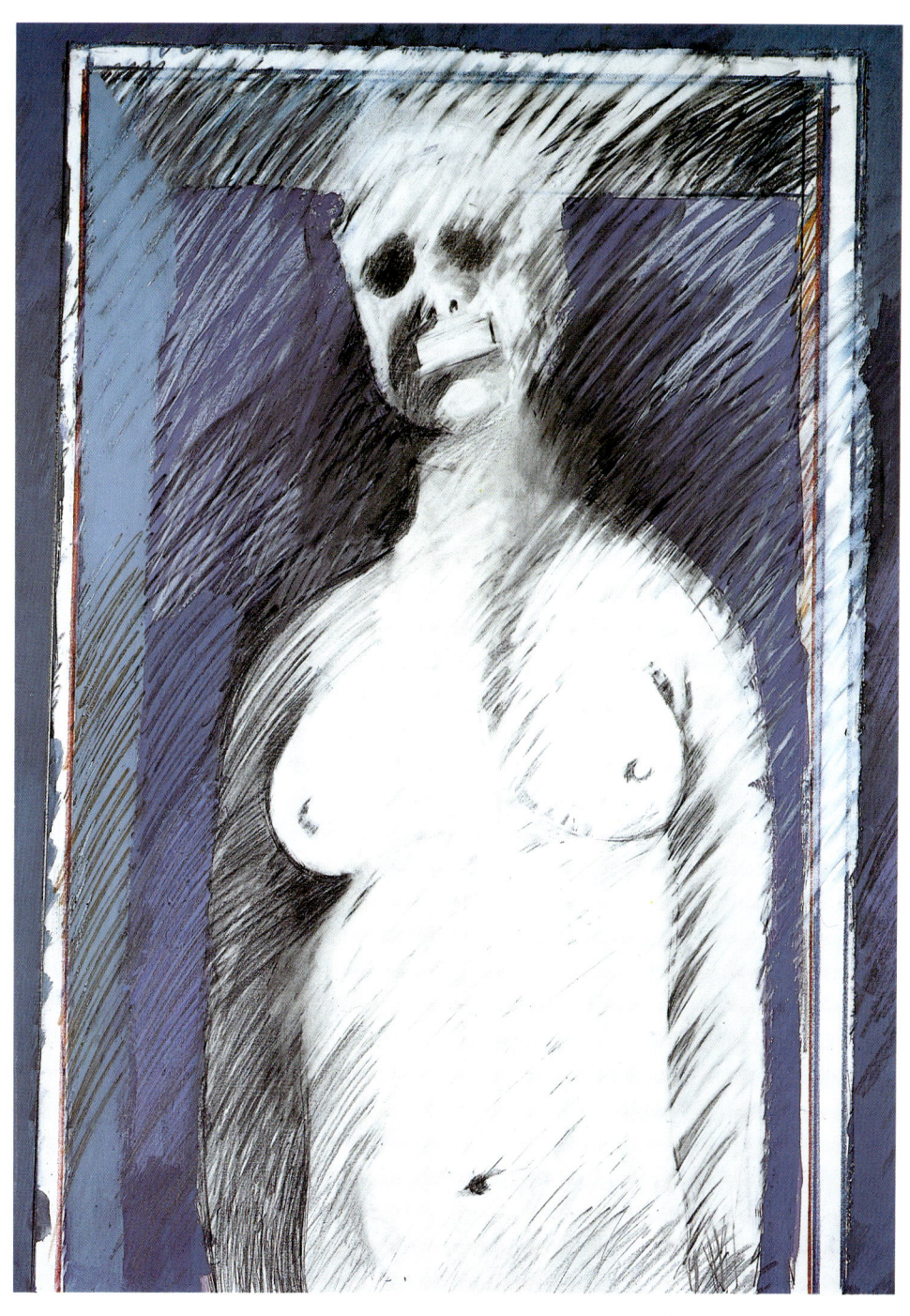

DEATH IN THE SEINE: FEMALE CORPSE (MORT DANS LA SEINE : CADAVRE DE FEMME), 1989
51 x 70 cms – Mixed media on card (Technique mixte sur bristol)

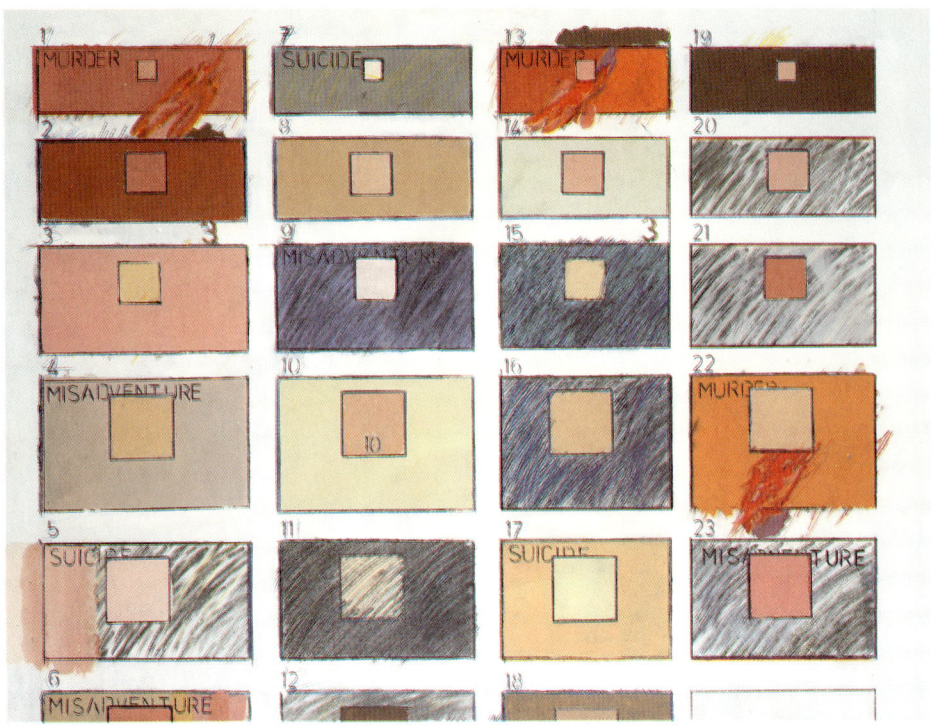

TWENTY-THREE CORPSES (VINGT-TROIS CADAVRES), 1989
81 x 107cms – Acrylic on card (Acrylique sur bristol)

Twenty-three corpses were given the responsibility in the project **Death in the Seine** *of representing all three hundred and six bodies dragged from the river between 1795 and 1801. It is said that unnatural deaths can be classified as either murder, suicide or misadventure. But what is a natural death and what is a misadventure? Historical scholarship can turn these emotive events into flat statistics. Here are three grids to comprehend pattern and organise significance. But after the stripping down of these case-histories, there is an attempt to try to find some way back to the pathos of their origin by the introducing of anecdotes of colour and the drama of paint surface – grey and plain deaths... bloody, gaudy deaths... deaths the colour of nude pink and corpse brown or choking purple... and dull black for dull, black and everlasting darkness.*

Pour le projet **Death in the Seine**, vingt-trois cadavres sont censés représenter les trois cent-six corps retirés du fleuve entre 1795 et 1801. Trois causes sont à l'origine des morts non naturelles : le meurtre, le suicide ou l'accident. Mais qu'est-ce qu'une mort naturelle, une mort accidentelle ? Les historiens sont experts à traduire ces événements bouleversants en statistiques insipides. Voici trois grilles qui permettront d'en comprendre la répartition et d'en faire une analyse. Mais après avoir décortiqué chacun de ces cas, on tentera de remonter au pathos de leur origine par l'introduction d'anecdotes en couleur et de drames en à-plats – morts gris et ordinaires... morts ensanglantés et spectaculaires... morts couleur rose chair et cadavres bruns ou violet vif... et noir mat pour l'obscurité noire, terne et éternelle.

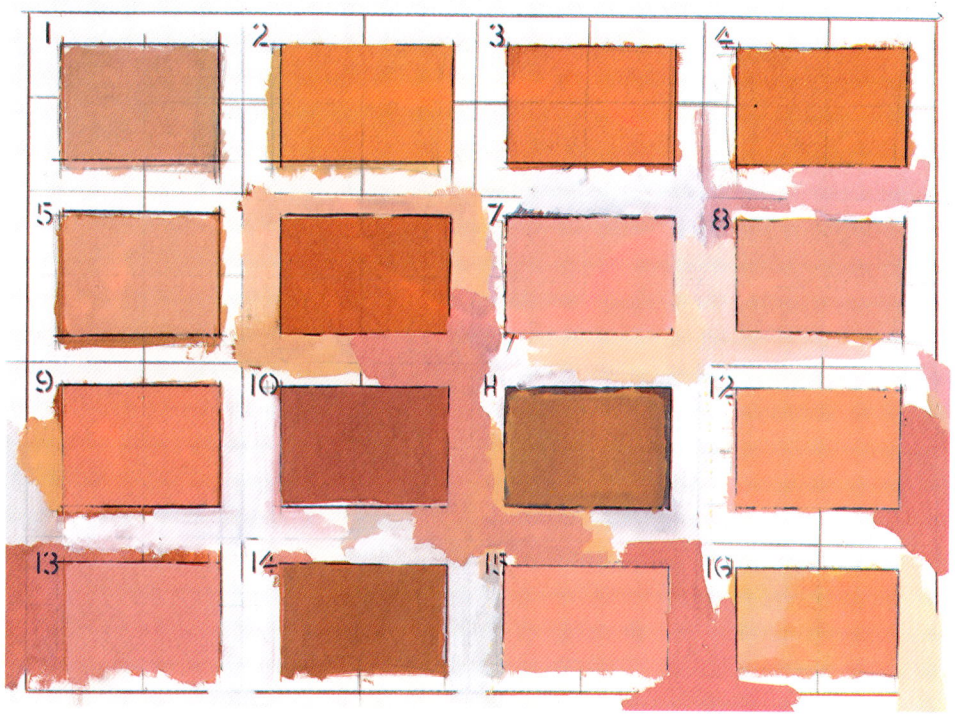

SIXTEEN REDS (SEIZE ROUGES) 1989
81 x 107 cms – Mixed media on card **(Technique mixte sur bristol)**

THE TWENTY-THREE (LES VINGT-TROIS) 1989
81 x 107 cms Mixed media on card **(Technique mixte sur bristol)** Collection Maurice Keitelman, Bruxelles

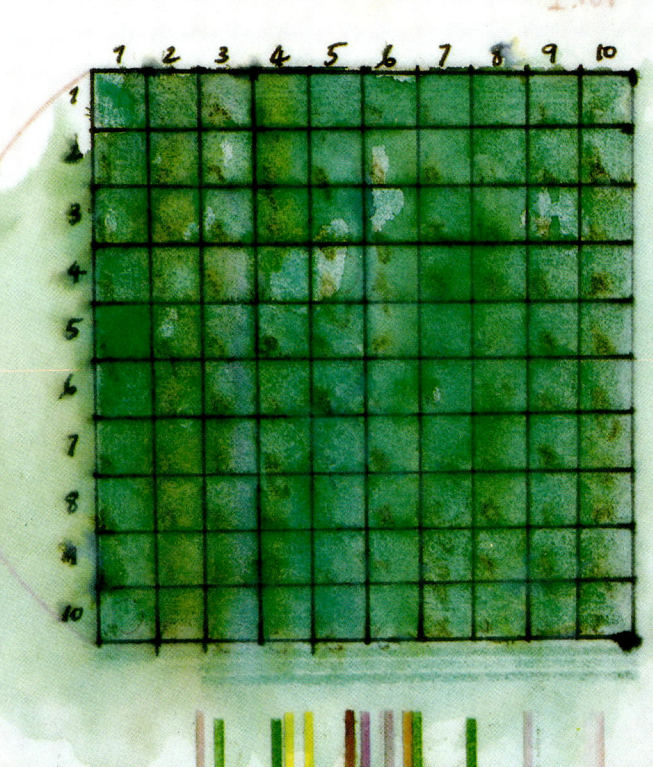

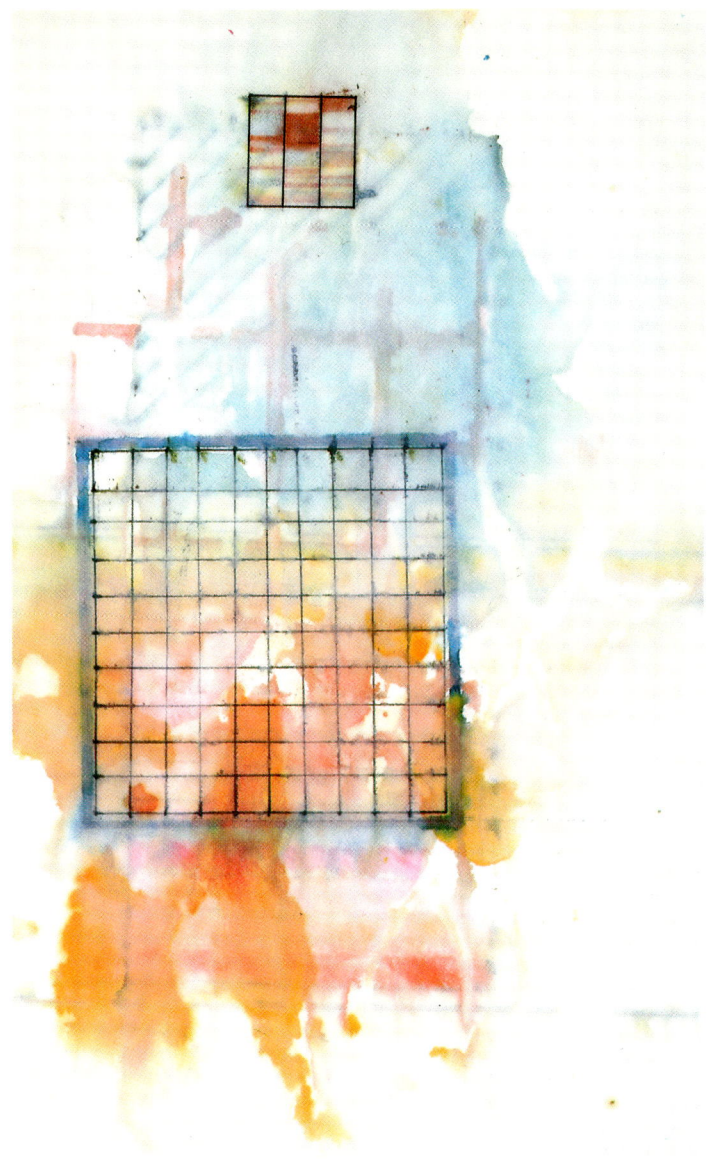

WATERPAPERS (PAPIERS INONDÉS), 1974
20 x 33 cms – Mixed media on paper (Technique mixte sur papier)

In homage to the flooded Florentine libraries, these are eight pages from an illustrated book made - not exactly under water - but with repeated immersions. The book has no text but each page can be read for the pages are full of incidents. The grids, like sea-groynes, remain firm but the colour gets diluted and drained by the tide of water washing in and out. As though written with invisible inks that can be warmed into legibility before the fire, any second the text could appear. If it doesn't - no matter.
Sometimes there is half an indication of a watery reference – Leander's shoes, Ophelia's towel, the Goole Water-Tower, a drowned arithmetician, Monroe at Niagara.

En hommage aux bibliothèques de Florence inondées, voici huit illustrations d'un livre obtenues - non pas exactement par trempage - mais à partir d'immersions répétées. Chacune des pages de ce livre sans texte reste déchiffrable en raison des nombreux incidents qu'elle contient. Les grilles, telles des brise-lames, restent nettes mais la couleur se dilue sous le flux et le reflux de l'eau. Comme écrit à l'encre invisible, que la chaleur du feu rend lisible, le texte peut réapparaître d'une seconde à l'autre. Sinon, cela n'a aucune importance.

Parfois on distingue à moitié une indication qui fait référence à l'eau – les chaussures de Léandre, la serviette d'Ophélie, le château-d'eau de Goole, un arithméticien noyé, Monroe au Niagara.

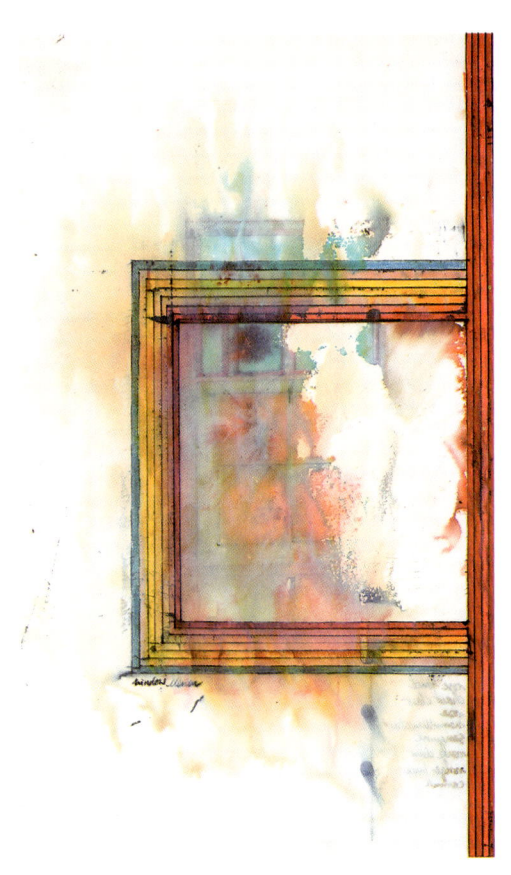

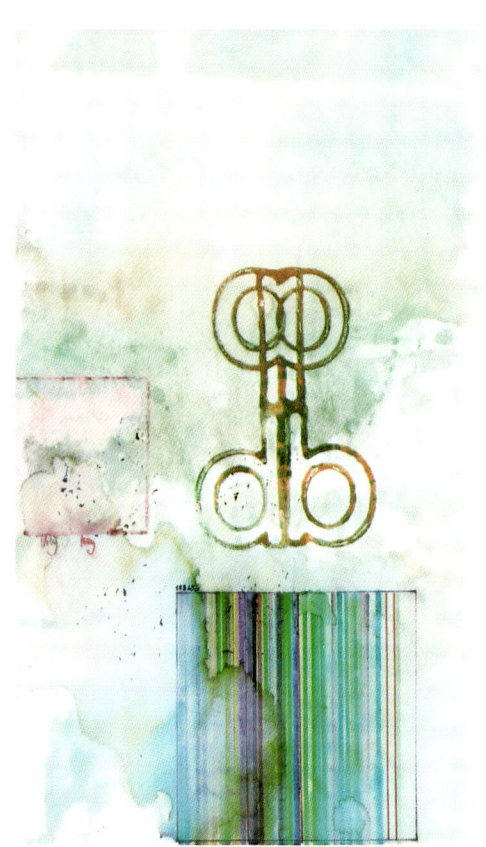

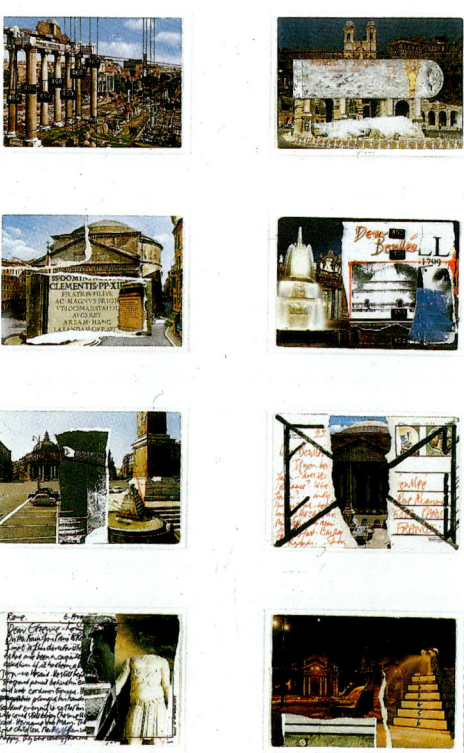

8 ROMAN POSTCARDS: DEAR BOULLÉE THREE (8 CARTES POSTALES DE ROME : CHER BOULLÉE 3), 1986
70 x 53 cms – Collage on paper (**Collage sur papier**) Collection privée

*In the film **The Belly of an Architect**, the architect of the title, Stourley Kracklite, sends postcards of Rome to Etienne-Louis Boullée, his long dead architect-hero.*

For a few lire it is possible to buy a handful of Roman picture-postcards that will conduct you, building by building, street by street, from one side of the city to the other. Twenty-five postcards can take you from the Piazza del Popolo to St Peters, each postcard photograph containing in the background a detail of the main view in the next postcard. Every postcard is printed in an edition of five hundred thousand.

Reverse the habit of such mass production and such mass communication and make 26 unique postcards of Rome, one for each letter of the alphabet and send them to your dead hero. Or heroine. Their connecting threads will not be sights or sites or tourist attractions or streets or buildings but threads of an entirely different nature.

Dans le film **The Belly of an Architect**, l'architecte en question, Stourley Kracklite, envoie des cartes de Rome à son héros Etienne-Louis Boullée, architecte mort depuis longtemps.

Pour quelques lires il est possible de se procurer une pile de cartes postales de Rome qui, de monument en monument, rue après rue, vous conduiront d'une extrémité de la ville à l'autre. Vingt-cinq cartes peuvent vous mener de la Piazza del Popolo à Saint Pierre, chacune d'elles comportant en arrière-plan un détail de la vue principale de la carte suivante. Chaque carte est éditée à cinq-cent mille exemplaires.

Allez à l'encontre de ces production et communication de masse et réalisez 26 cartes postales uniques de Rome – une par lettre de l'alphabet que vous enverrez à votre héros défunt. Ou à votre héroïne. Le fil conducteur n'en sera ni des vues, ni des sites, ni même des curiosités touristiques, rues ou bâtiments, mais un lien d'une nature totalement différente.

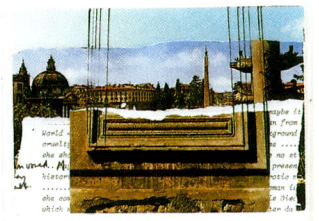

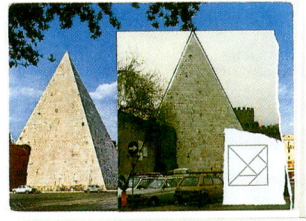 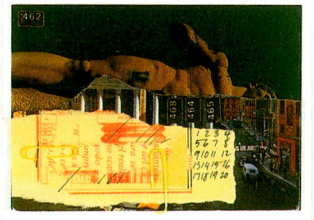

 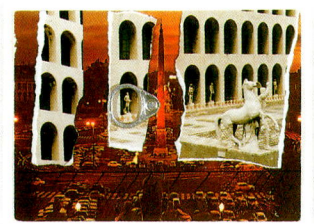

8 ROMAN POSTCARDS: DEAR BOULLÉE ONE (8 CARTES POSTALES DE ROME : CHER BOULLÉE 1), 1986
70 x 53 cms – *Collage on Paper* (**Collage sur papier**) Collection Michael Landes, New York

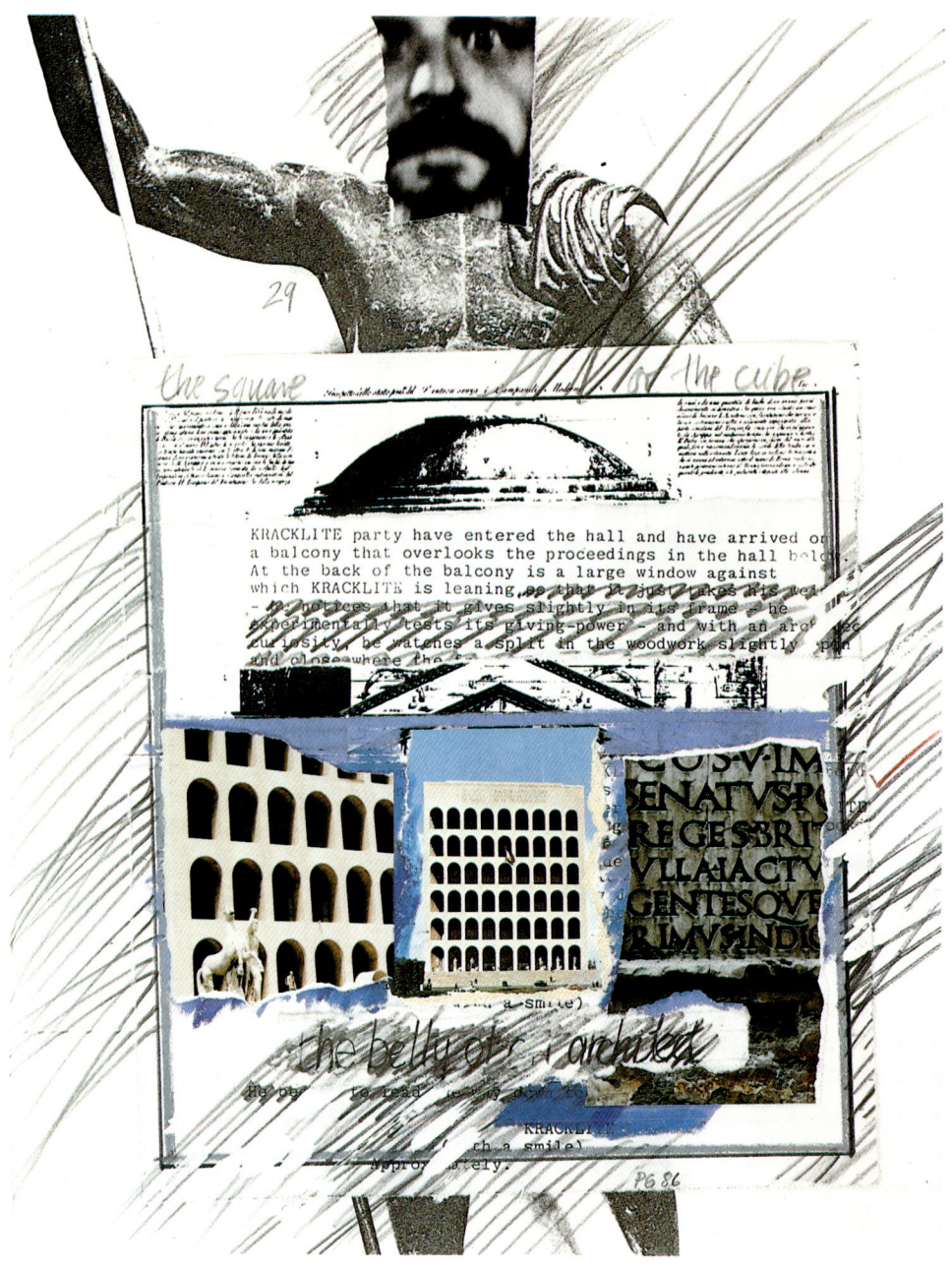

THE BELLY OF AN ARCHITECT – THE SQUARE (LE VENTRE DE L'ARCHITECTE – LE CARRÉ), 1986
Collage on paper (Collage sur papier)

*The hero of **The Belly of an Architect** believed touchingly in the primacy of the regular geometric shapes – in two dimensions and in three – the circle and the sphere, the square and the cube and the triangle and the pyramid. There was a time when the pain in his belly was alternately spherical, triangular and cubic. This collage is his square dilemma.*

Le héros du **Ventre de l'Architecte** croyait naïvement à la primauté des formes géométriques régulières – bi ou tri-dimensionnelles – le cercle et la sphère, le carré et le cube, le triangle et la pyramide. C'était au temps où sa douleur abdominale était alternativement sphérique, triangulaire ou cubique. Ici, le collage représente la phase carrée de son dilemme.

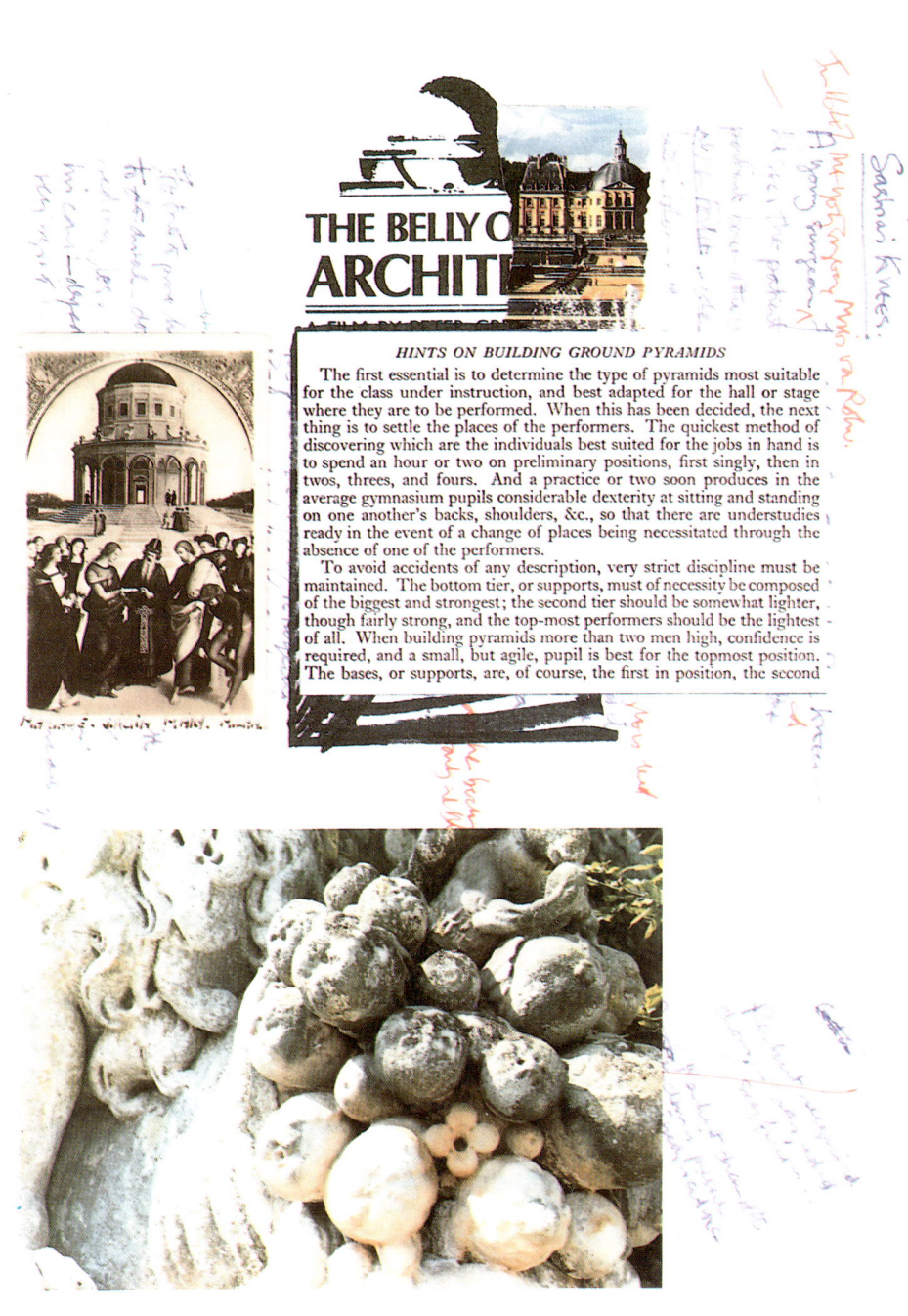

THE BELLY OF AN ARCHITECT: RAPHAEL'S PYRAMIDS (LE VENTRE DE L'ARCHITECTE : LES PYRAMIDES DE RAPHAEL), 1986
43 x 30,5 cms – Collage on paper (Collage sur papier)

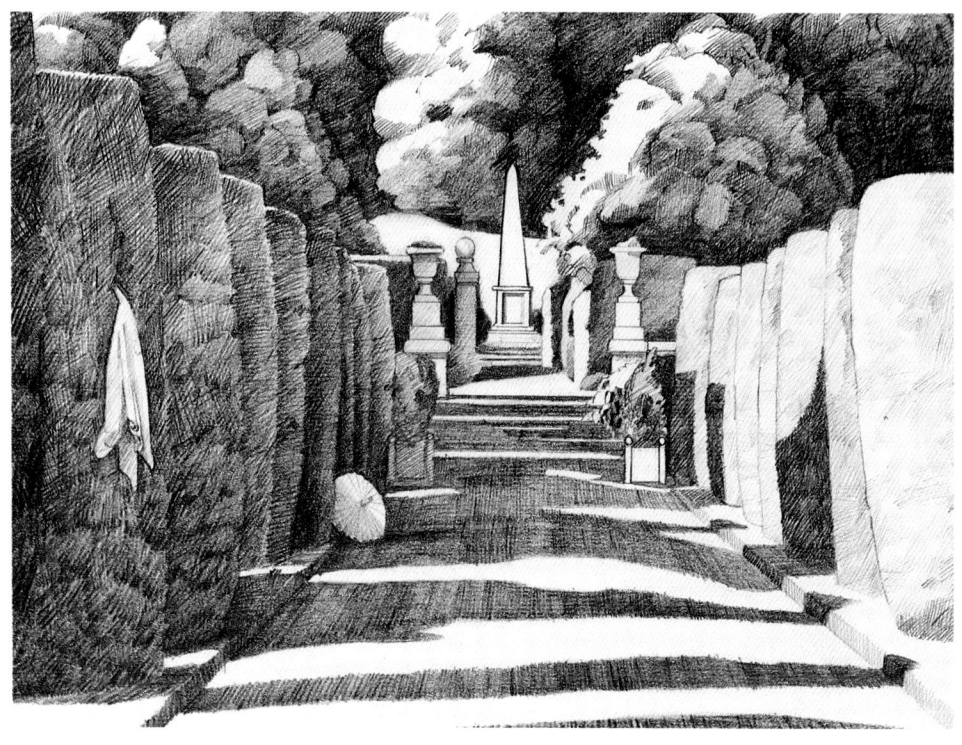

THE DRAUGHTSMAN'S CONTRACT (MEURTRE DANS UN JARDIN ANGLAIS),1982
77 x 52cms – Pencil on paper (Crayon sur papier)

Ten drawings from a set of twelve. **(Dix dessins d'une série de douze)**

Twelve drawings make up the structure and content of the film **The Draughtsman's Contract**.
A late C17th draughtsman cynically fulfilling a drawing commission in which he is certain he is to be the prime beneficiary, is ensnared in a plot of murder and inheritance of which he has no knowledge. With a declared interest in veracity and of scrupulously drawing what he sees rather than what he knows, the draughtsman unsuspectingly includes a variety of clues in his landscapes – a ladder, clothing, a torn shirt, a dog, a pair of boots... "simply because they were there". These clues, as in all orthodox detective-fiction, can be interpreted in different ways... and it is in the forced interpretation of them by his female protagonists, that the draughtsman eventually loses his eyesight and then his life.

L'idée de la structure et du contenu du film **Meurtre dans un jardin anglais** part d'une série de douze dessins.
Vers la fin du XVIIe siècle, un artiste – avec une certaine dose de cynisme – est chargé de remplir un contrat dont il est certain d'être le premier bénéficiaire. Il sera bientôt mêlé à un complot criminel lié à un héritage. Avec un souci manifeste de véracité, il reproduit scrupuleusement ce qu'il voit plutôt que ce qu'il sait et introduit innocemment dans ses paysages – une série d'indices – échelle, vêtement, chemise déchirée, chien, paire de bottes – simplement parce qu'ils sont là. Ces indices, comme dans toute énigme policière, feront l'objet de diverses interprétations... et ce sont les conclusions qu'en tireront les protagonistes féminines du film qui conduiront finalement l'artiste à l'aveuglement, puis à la mort.

Curriculum for the Execution of the Drawings at Compton Anstey to be observed by the Household where it has been agreed that at the given times below, the gardens and grounds will be clear of staff, servants and all other members of the household belonging to Mr. Herbert for the relevant periods given.

Programme d'exécution des dessins, à Compton Anstey, devant être observé par la maisonnée là où il a été décidé qu'aux heures indiquées ci-après les parterres et jardins seront dégagés de tout personnel, domestiques et autres membres habitant la propriété de Monsieur Herbert et ceci pendant les périodes correspondantes indiquées.

For the First Week

1. From 7 o'clock in the morning until 9 o'clock in the morning the whole of the back of the house from the stable block to the lower garden will be clear. No person shall use the main stableyard gates whatsoever & no person shall use the back door or interfere with the windows or furniture of the back part of the house. No coals will be used to cause smoke to issue from the chimneys at the back of the house.

Première semaine

1. De 7 heures du matin à 9 heures du matin, l'arrière de la maison, des écuries jusqu'au jardin, sera dégagé. Nul ne devra manipuler les barrières de la cour des écuries pour quelque raison que ce soit. Nul n'empruntera la porte de derrière, ni ne dérangera l'ordre des fenêtres ou meubles de la partie arrière de la maison. L'emploi de charbon sera proscrit afin d'éviter toute émission de fumée par les cheminées situées à l'arrière de la maison.

2. From 9 o'clock in the morning until 11 o'clock in the morning the lower lawns of the house, including the formal garden and the main garden pathway will be clear. No window in the upper part of the house will be opened, closed or otherwise disturbed. No coals will be used to cause smoke to issue from the chimneys.

2. De 9 heures du matin à 11 heures du matin, les pelouses de la propriété près de la maison, y compris les parterres et la grande allée, seront dégagées. Nulle fenêtre de la partie supérieure de la maison ne devra être ouverte, fermée ou autrement dérangée. L'emploi de charbon sera proscrit afin d'éviter toute émission de fumée par les cheminées.

3. From 11 o'clock in the morning until 1 o'clock the back and side of the house that face east and north will be kept clear of the household staff, horses and other animals.

3. De 11 heures du matin à 1 heure, le personnel, les chevaux et autres animaux se tiendront à l'écart de l'arrière de la maison ainsi que du pignon situé à l'est et au nord.

4. From 2 o'clock in the afternoon until 4 o'clock in the afternoon, the front of the house that faces west will be kept clear. No horses, carriages or other vehicles will be allowed to be placed there and the gravel on the drive will be left undisturbed. No coals are to be burned that will issue smoke from the front of the house. The windows, doors and gates are to remain closed or open as asked for.

4. De 2 heures de l'après-midi à 4 heures de l'après-midi, la façade de la maison située à l'ouest sera dégagée. Les chevaux, carosses ou autres véhicules ne seront pas autorisés à y stationner. On veillera à ne pas déranger le gravier. L'emploi de charbon sera proscrit afin d'éviter des émissions de fumée à l'avant de la maison. Les fenêtres, portes, grilles resteront closes ou ouvertes à la demande.

5. From 4 o'clock in the afternoon until 6 o'clock in the afternoon the back prospect of the house will be kept clear of all household animals and farm servants. Such animals as are presently grazing in the field will be permitted to continue to do so.

5. De 4 heures de l'après-midi à 6 heures de l'après-midi la perspective de l'arrière de la maison sera dégagée de tous les animaux familiers ainsi que des employés de la ferme. Les animaux tels que ceux qui sont actuellement en train de paître dans le pré pourront continuer à le faire.

6. From 6 o'clock in the evening until 8 o'clock in the evening the lower lawn of the garden by the statue of Hermes will be kept clear as will the north side of the house. The windows and doors of the house will be open or closed as asked for.

6. De 6 heures du soir jusqu'à 8 heures du soir la pelouse du jardin située près de la statue d'Hermès sera dégagée ainsi que le côté nord de la maison. Les fenêtres et portes de la maison seront ouvertes ou fermées à la demande.

For the Second Week
7. From 7 o'clock in the morning until 9 o'clock in the morning the back of the house from the moat will be kept clear and unoccupied. There will be no smoke, no laundry, no animals, no carriages and no servants allowed on the lawns or on the steps or to appear in the rooms visible through the windows.

Deuxième semaine
7. De 7 heures du matin à 9 heures du matin, l'arrière de la maison jusqu'aux douves sera dégagée. Ni fumée, ni lessive, animaux, voitures, domestiques ne seront tolérés sur les pelouses, sur les degrés, non plus qu'ils n'apparaîtront dans les pièces visibles à travers les fenêtres.

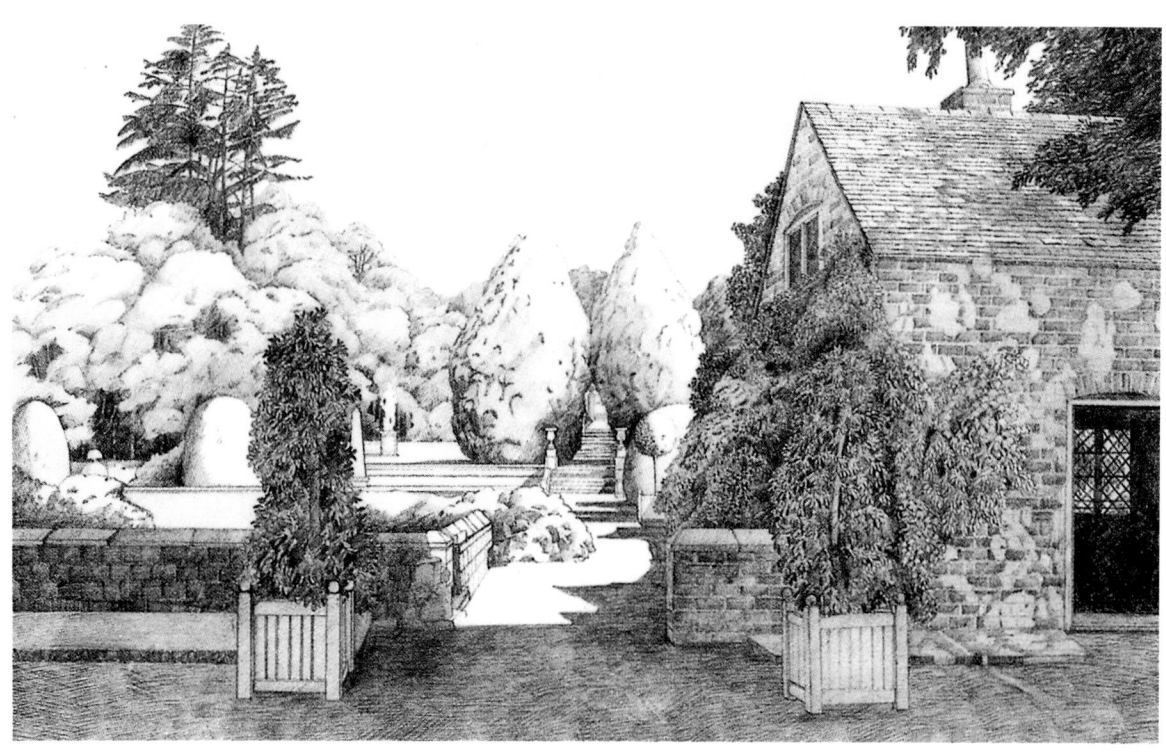

8. From 9 o'clock in the morning until 11 o'clock in the morning, the lower yew-walk and the harness-sheds will be unoccupied and undisturbed by any passage of servants, ostlers or gardeners.

8. De 9 heures du matin à 11 heures du matin, l'allée des ifs située en contrebas et les selleries seront libérées et ne devront être derangées par le passage de palefreniers, jardiniers ou autres domestiques

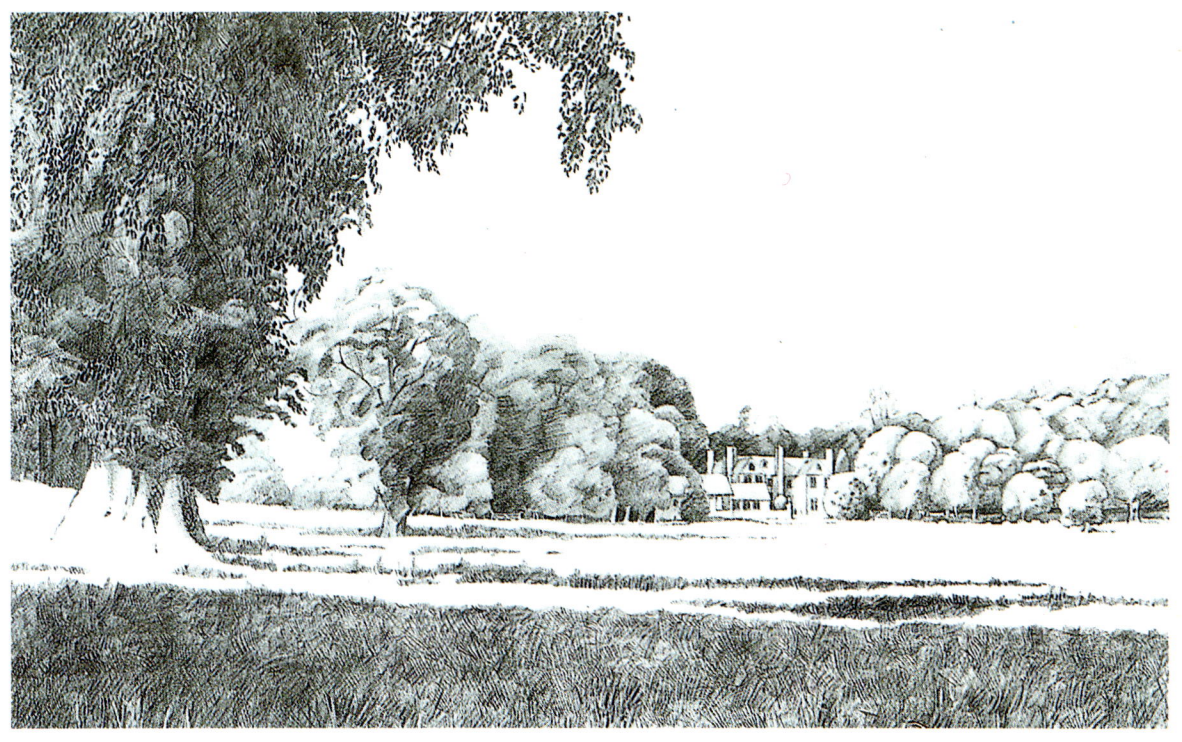

9. From 2 o'clock in the afternoon until 4 o'clock, the aspect of the back of the house from the sheep-field will be left clear of interruption and obstruction.

9. De 2 heures de l'après-midi à 4 heures de l'après-midi, la perspective de l'arrière de la maison, à partir du pré aux moutons devra être libérée tout obstacle et encombrement.

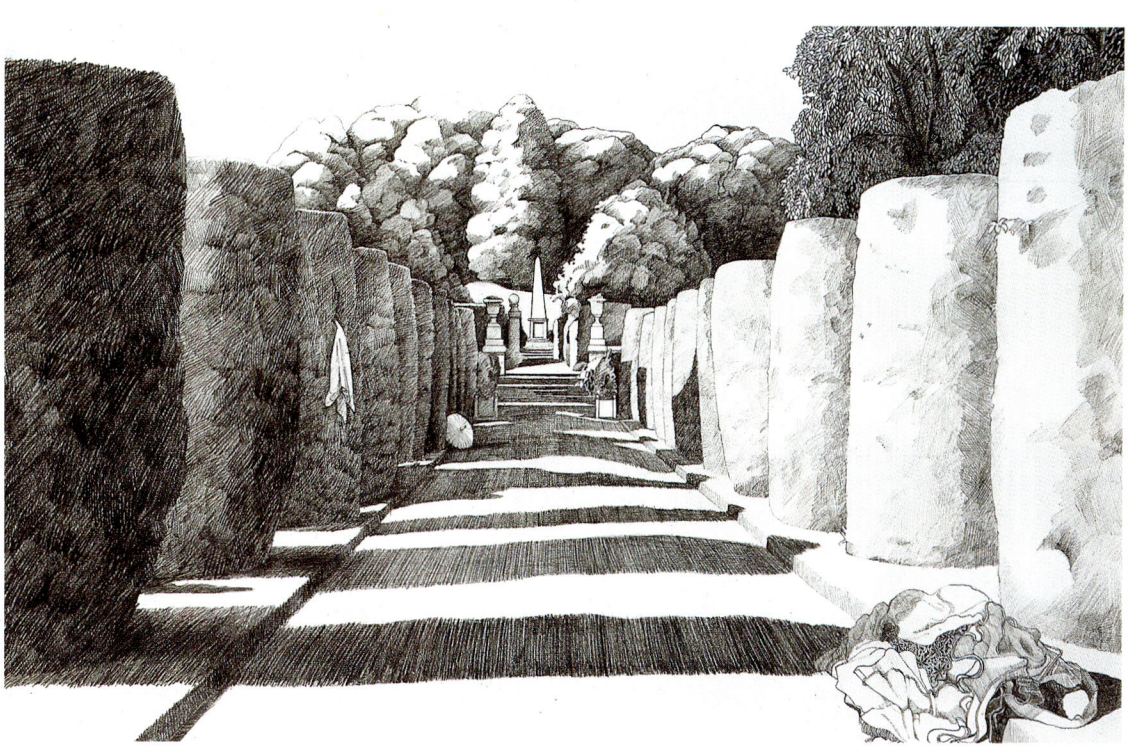

10. From 4 o'clock in the afternoon until 6 o'clock in the afternoon, the yew-walk will not be used by any member of the household or by any of the servants of the house or the garden.

10. De 4 heures de l'après-midi à 6 heures de l'après-midi, l'allée des ifs ne devra être empruntée par aucun membre de la maisonnée, domestiques ou jardiniers.

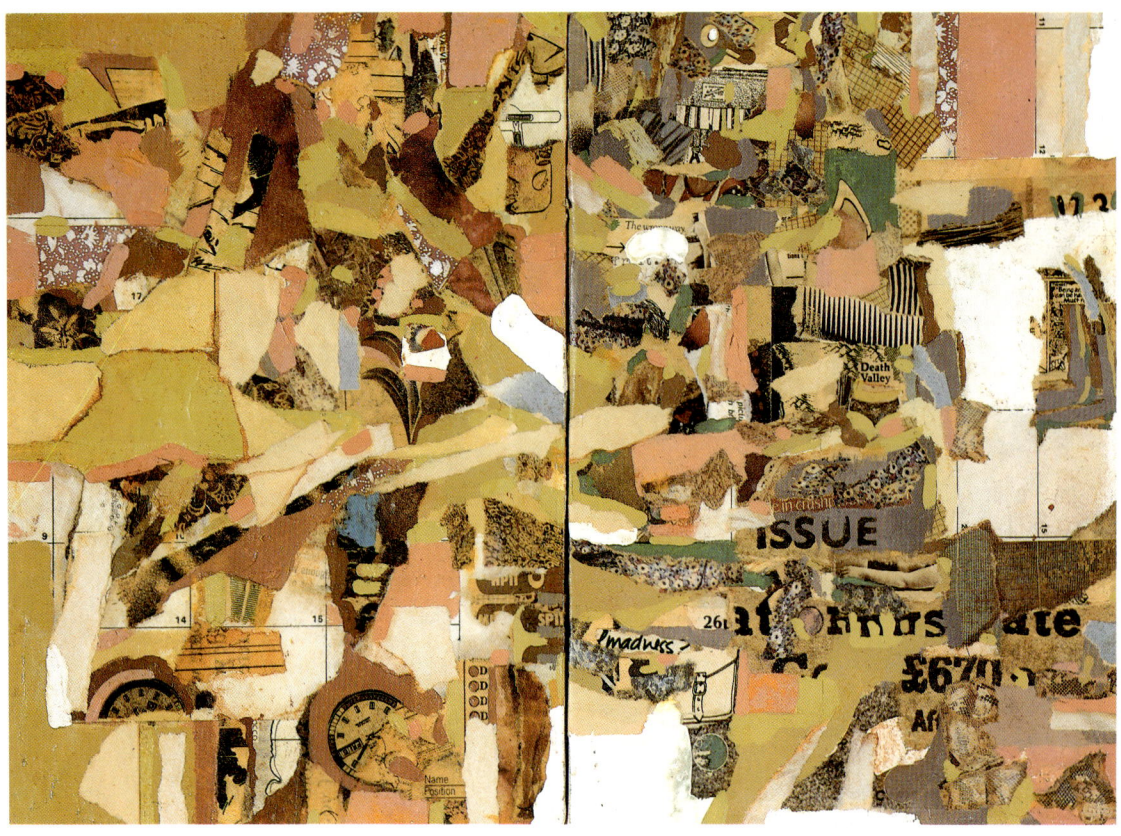

IF ONLY FILM COULD DO THE SAME ... (SI SEULEMENT ON POUVAIT EN FAIRE AUTANT AVEC UN FILM...), 1972
36 x 25 cms – Oil and Collage (Huile et Collage)

A diptych full of incident, mainly of deep pink and blue and brown which are colours of the human skin under stress, bruising and the sun, though that is an afterthought. The paint and the colour effortlessly hold the various contents together – the fragmented watches and the buckles, the electrical equipment, the bureaucratic forms and the wallpaper – Time and shaving, going to school and bondage... a list of Ds and a text of madness and Death Valley... the dim and the sharp, the flat and the faded, the assertive and the self-effacing... if only film could do the same... but we expect content and narrative continuity of film and could never conceive of shape and colour being responsible enough to provide coherence.

Diptyque où se produisent une foule de choses, surtout en rose foncé, bleu, brun, couleurs de la peau meurtrie, après des coups ou une exposition au soleil; une réflexion après coup. Peinture et couleur relient sans effort les contenus divers – les rouages de montre, les boucles, le matériel électrique, les imprimés bureaucratiques et le papier peint. Le temps du rasage, du départ pour l'école, de la servitude. Une liste de «D», un texte sur la folie et La Vallée de la Mort... l'obscur et le clair, l'uni et le fondu, l'intense et le neutre... si on pouvait en faire autant avec un film... mais d'un film on attend une continuité sur le plan du récit et du contenu et il serait inconcevable que formes et couleurs puissent à elles seules assurer une parfaite cohérence.

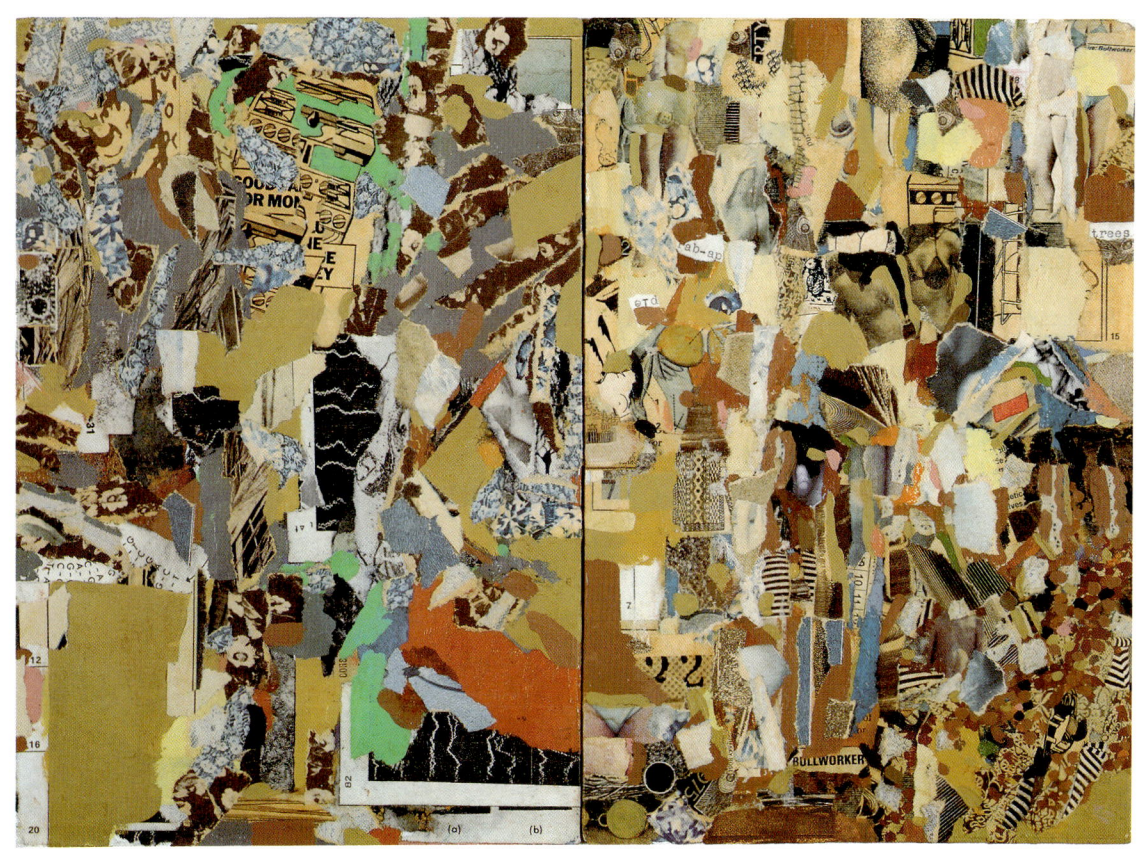

BULLWORKER, 1972
35 x 25 cms – Oil and collage (**Huile et collage**)

A diptych, the left hand panel sacred, the right hand panel profane.

Diptyque avec partie profane à gauche, partie sacrée à droite.

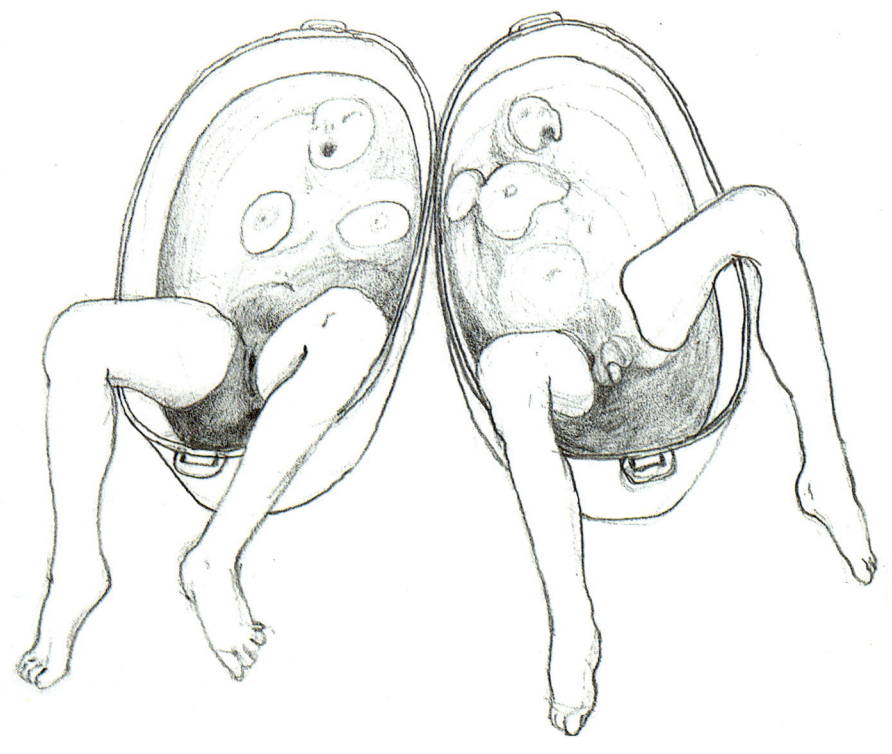

BATH LOVERS (AMANTS AU BAIN), 1983
Pencil on paper (Crayon sur papier)

Drowning by Numbers was a film that started with a speculative drawing – two lovers in twin baths. These lovers – well-suited, ill-suited, dead or asleep – continued to haunt until they were finally impersonated by a vulnerable, flesh and blood couple on film. Then the obsession stopped.

Drowning by Numbers est un film qui a débuté par une réflexion sur un dessin – deux amants dans des baignoires jumelles. Bien ou mal assortis, morts ou endormis, ces amants ont été une véritable hantise tant qu'ils n'ont pas été incarnés dans un film par un couple vulnérable, de chair et de sang. Alors, seulement, l'obsession a disparu.

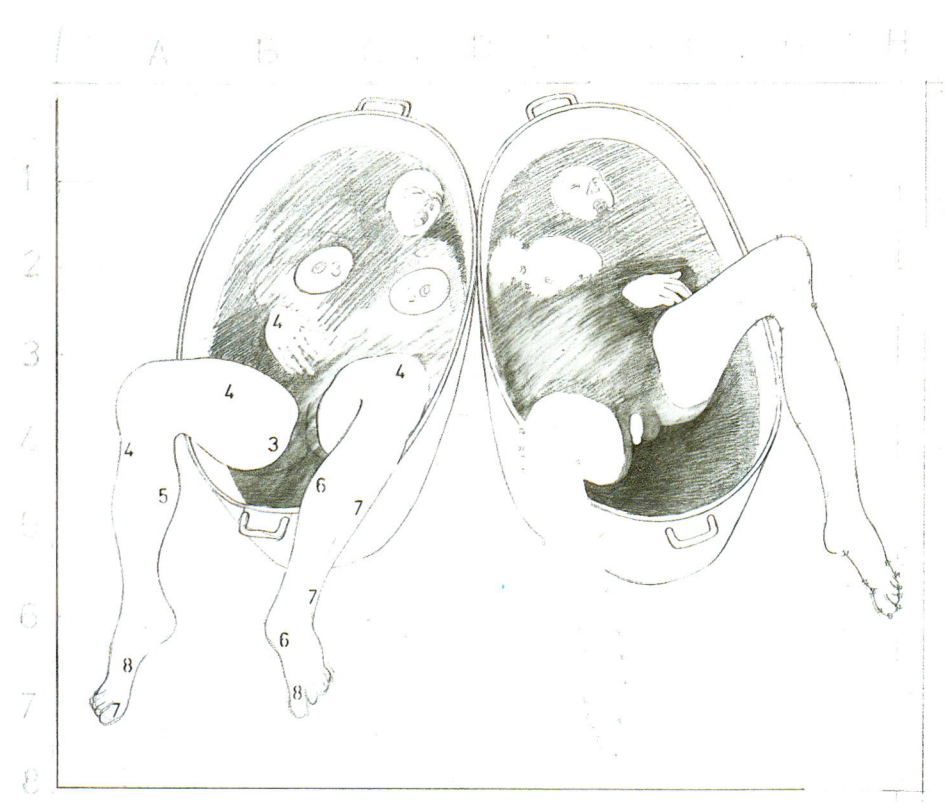

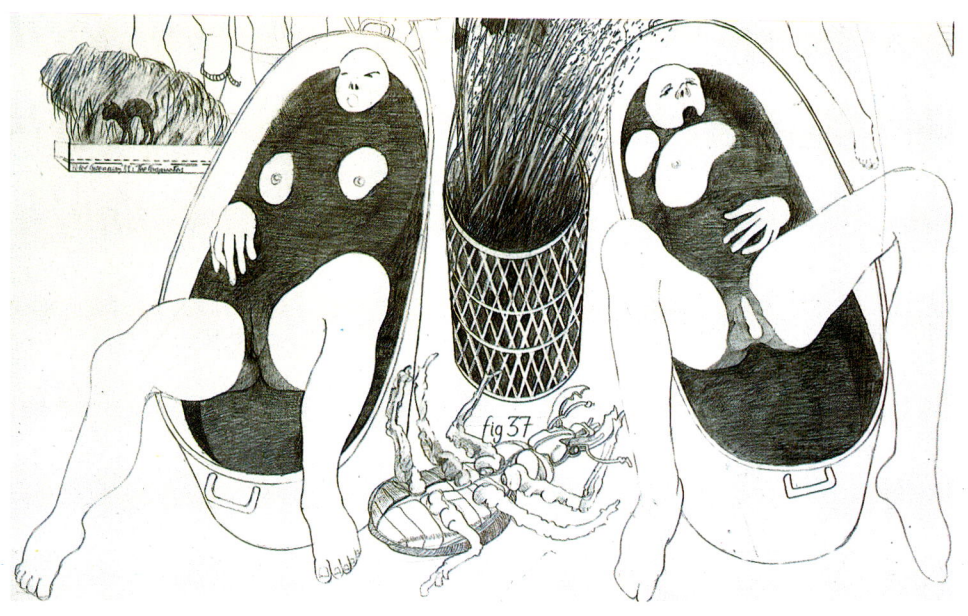

fig 37

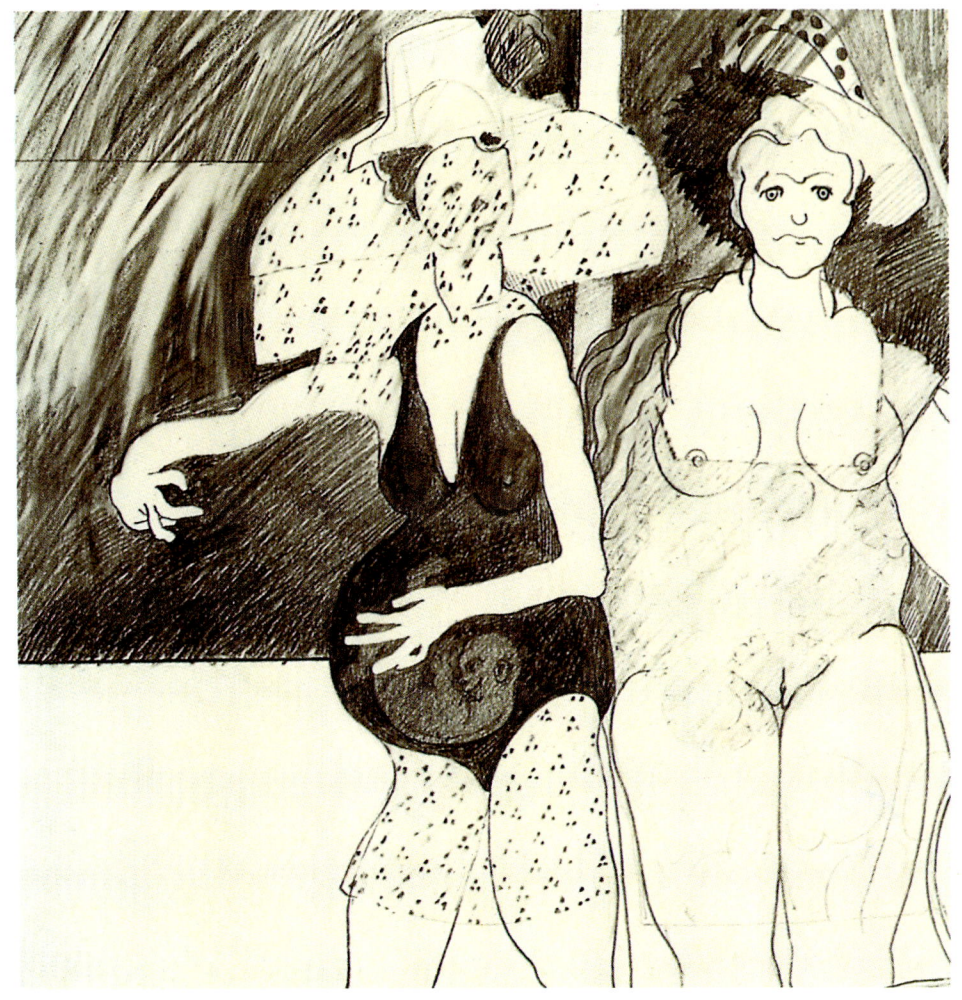

THE CONSPIRATORS (LES CONSPIRATEURS), 1988
81 x 112cms – Pencil and ink on card. **(Crayon et encre sur bristol)**

The cast presents itself. The first five minutes of any film are a conundrum. The audience are at sea, grabbing and grasping for landfall. Would it not be an idea to present the protagonists in an identification-parade?
In the film **Downing by Numbers** *there are eight conspirators whose names are taken from the apocryphal last words of celebrated figures in British History. These Water-Tower Conspirators regularly meet to plan justice beneath a local water-tower – appropriate symbol to commemorate three drowned husbands. They stand here in line – like minor saints with their various emblems and attributes – before the body of the first drowned victim and his lover.*

Les acteurs se présentent. Les cinq premières minutes d'un film sont déroutantes. Cela se passe comme si le public était en mer, impatient d'accoster. Pourquoi ne pas présenter les protagonistes comme dans un défilé de suspects ?
Dans le film **Drowning by Numbers**, les huit Conspirateurs tirent leur nom des paroles apocryphes de personnages célèbres de l'histoire d'Angleterre. Afin de rendre la justice, ils se réunissent régulièrement sous le Château-d'Eau – symbole évocateur de la mort de trois maris noyés. Ils se dressent, tels une théorie de saints mineurs reconnaissables à leurs attributs, devant les corps de la première victime et de sa maîtresse.

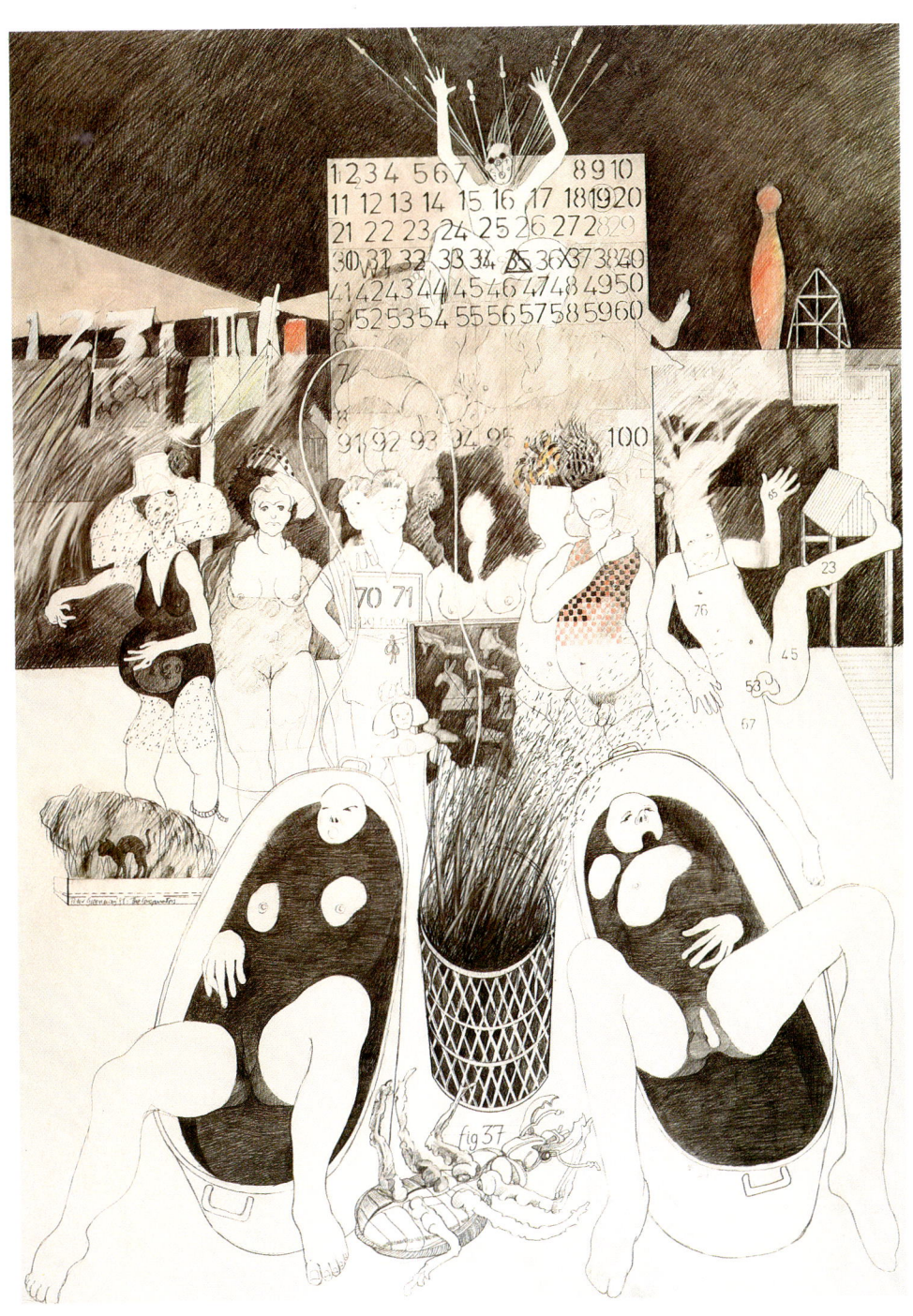

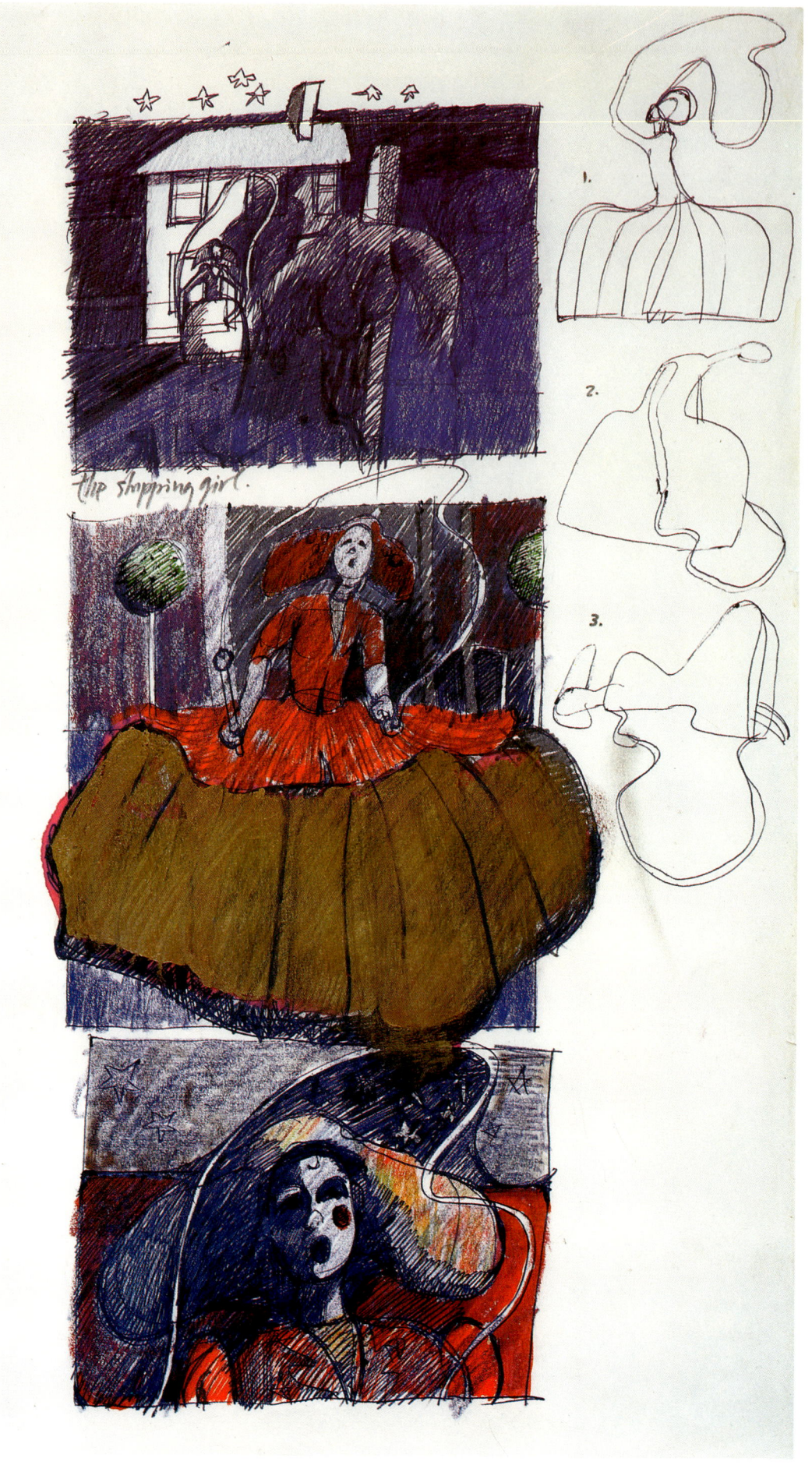

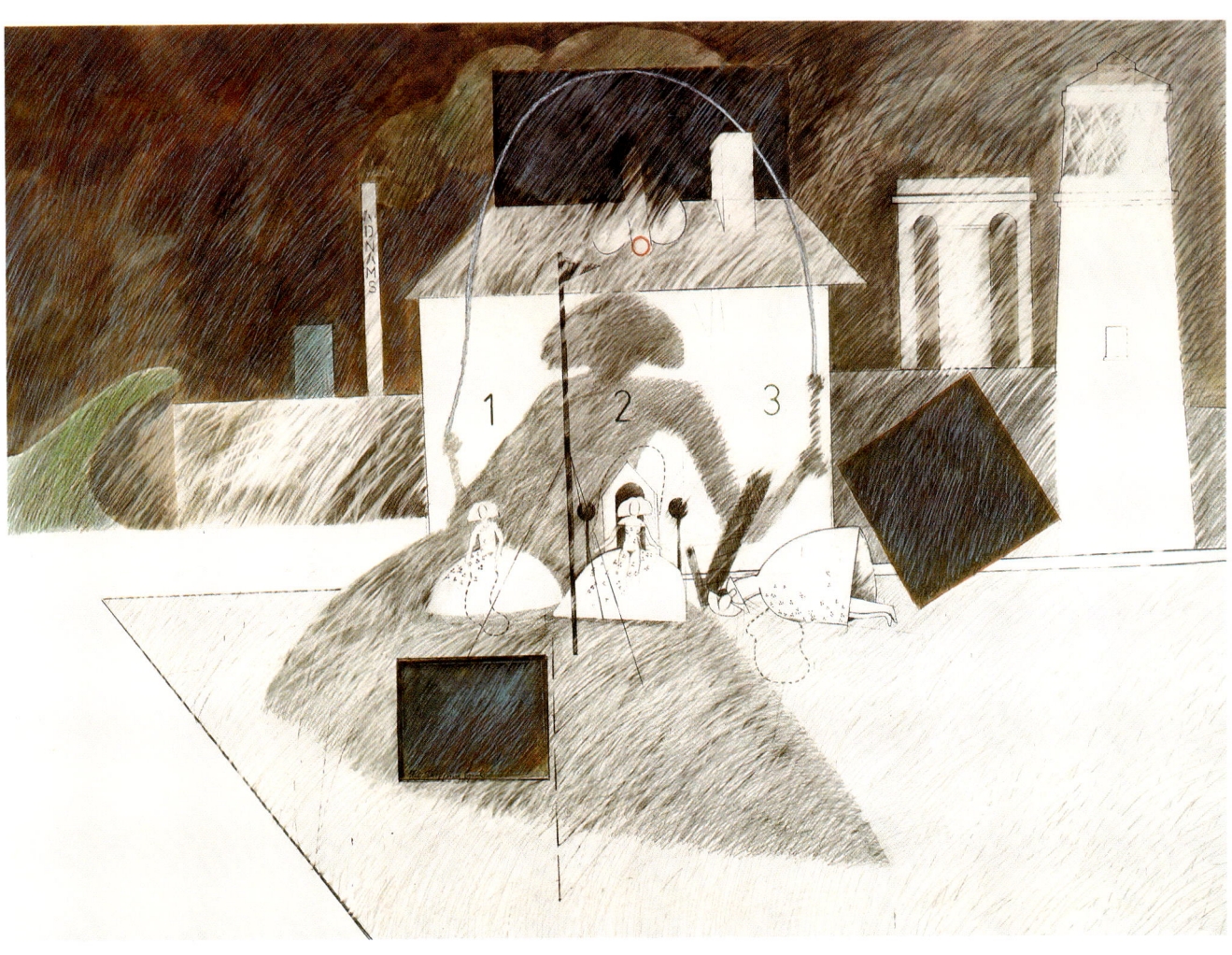

THE SKIPPING-GIRL (FILLETTE SAUTANT À LA CORDE), 1988
81 x 112 cms – Pencil and ink on card.(Crayon et encre sur bristol)

Innocence menaced and protected by its own shadow.
*At the start of **Drowning by Numbers**, a 13-year old girl, the film's navigator, skips and counts the stars beside the sea in the presence of a lighthouse. She has three characteristics; she is menaced by sex, she presages the number-count structure of the film and she is the film's sole victim of accidental death.*

L'innocence sous la menace et la protection de sa propre ombre.
Au début de **Drowning by Numbers**, une adolescente de treize ans, qui se révélera le fil conducteur du film, est en train de sauter à la corde tout en comptant les étoiles, au bord de la mer, à proximité d'un phare. Trois éléments caractérisent son personnage : elle est menacée par le sexe, elle annonce l'énumération qui structure le film, enfin elle sera l'unique victime par mort accidentelle.

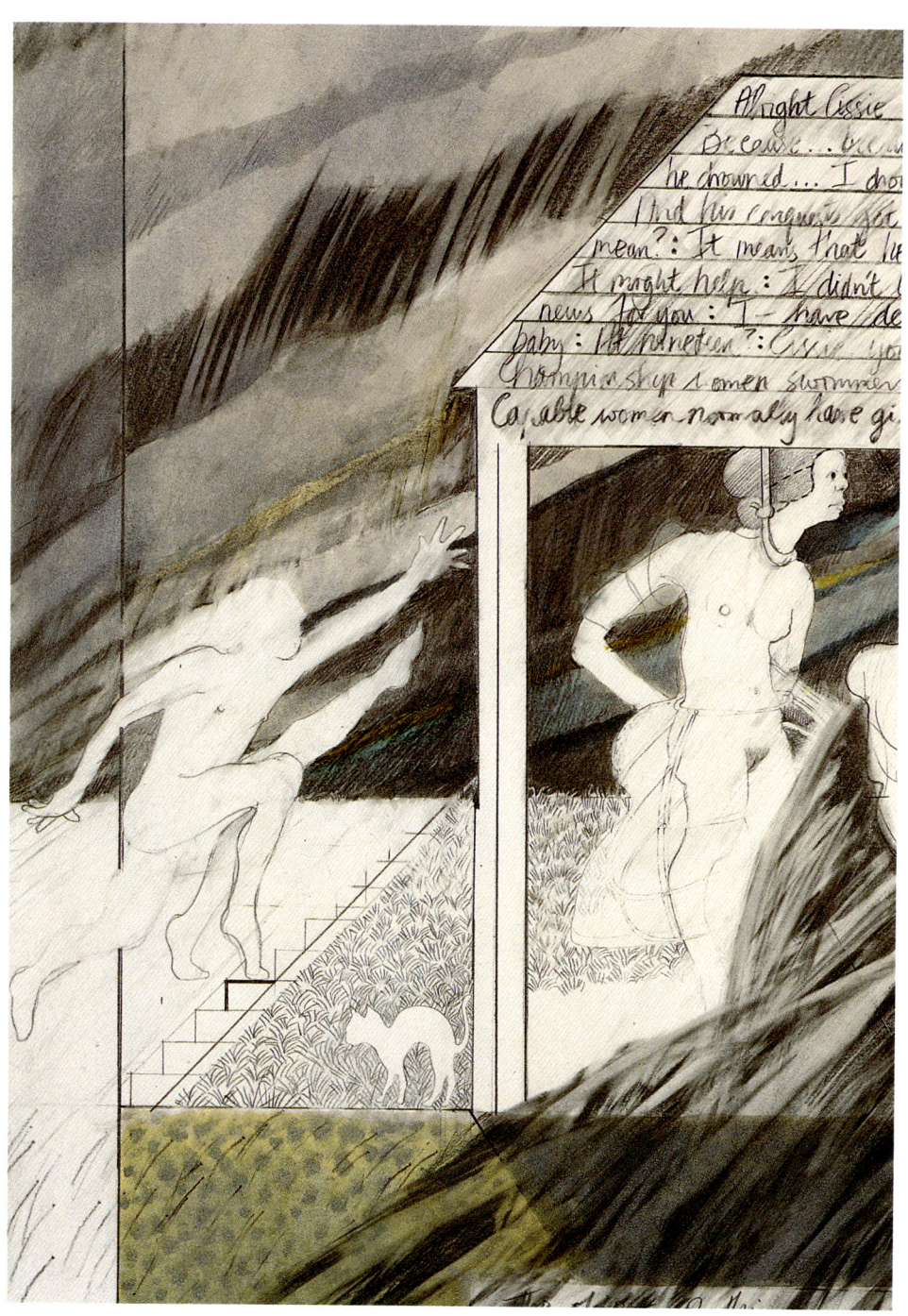

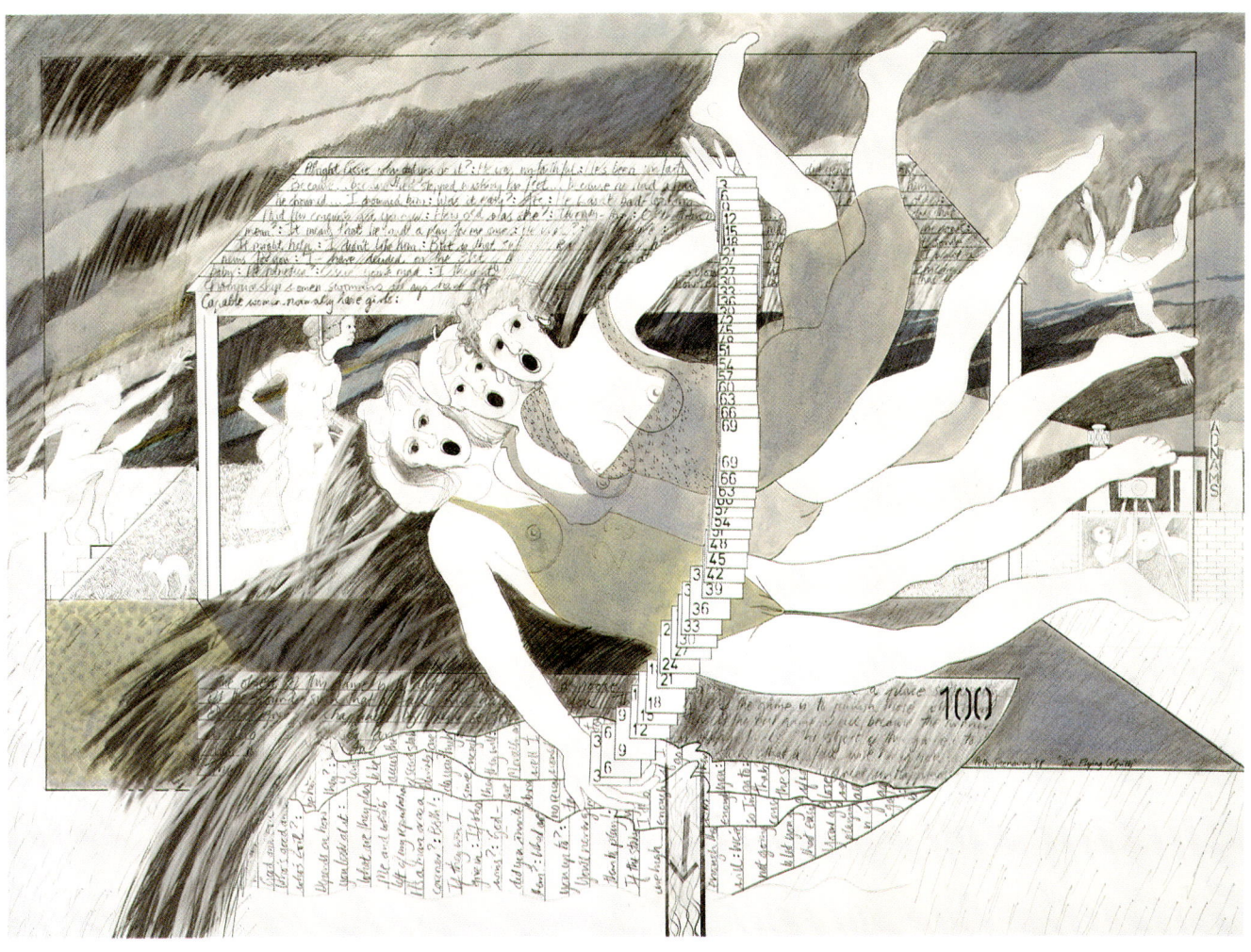

THE FLYING COLPITTS (LES COLPITTS VOLANTES), 1988
81 x 112 cms – Pencil and ink on card (**Crayon et encre sur bristol**)

Three singing women in swimsuits fly across a farmyard and demonstrate a three-woman card-trick based on the number 69. Behind them is a small drama of jumping and hanging. These women enjoy swimming and numerology and have the same name. Their crimes are sufficiently heinous for some to consider the proposition that they are witches.

Trois personnages féminins en maillots de bain survolent une cour de ferme en chantant et, en trio, présentent un tour de cartes basé sur le chiffre 69. Derrière elles se joue un drame en miniature (saut dans le vide et pendaison). Ces femmes, qui portent le même nom, partagent le même goût pour la natation et la numérologie. Certains, devant l'atrocité de leurs crimes, finiront par les soupçonner de sorcellerie.

SHEEP AND TIDES (MOUTONS ET MARÉES),1988
81 x 112 cms – Pencil on card (Crayon sur bristol)

Nine chairs arranged in a square beside a shallow sea are accompanied by nine shadowy animals.
The fascination of the game whose rules are opaque and whose game-plan is a mystery.
*The film **Drowning by Numbers** has many set-piece games played out in a rich autumnal English landscape. "Sheep and Tides" is one of them.*
Sheep are supposed to be sensitive to the turn of the tide. Nine sheep are tethered to stakes beside the sea and bets are laid on any line of three sheep being the first to react to the exact moment of the tide-turn. Their sudden movement jolts the chairs, pulls on the stakes and rattles the teacups.

Neuf chaises disposées en carré non loin d'une plage et derrière lesquelles se profilent les silhouettes de neuf animaux.
Fascination d'un jeu dont les règles sont opaques et le déroulement mystérieux.
Dans le film **Drowning by Numbers** interviennent plusieurs jeux sur fond de paysages anglais luxuriants en automne. «Sheep and Tides» est l'un d'entre-eux.
Les moutons ont la réputation d'être sensibles aux changements de marée. Le jeu consiste à attacher neuf moutons à des piquets, près de la mer, et des paris sont pris sur la série de moutons qui réagira la première au moment exact du changement de marée. En se déplaçant brusquement, ils tireront sur les piquets, feront basculer les chaises et tinter les tasses de thé.

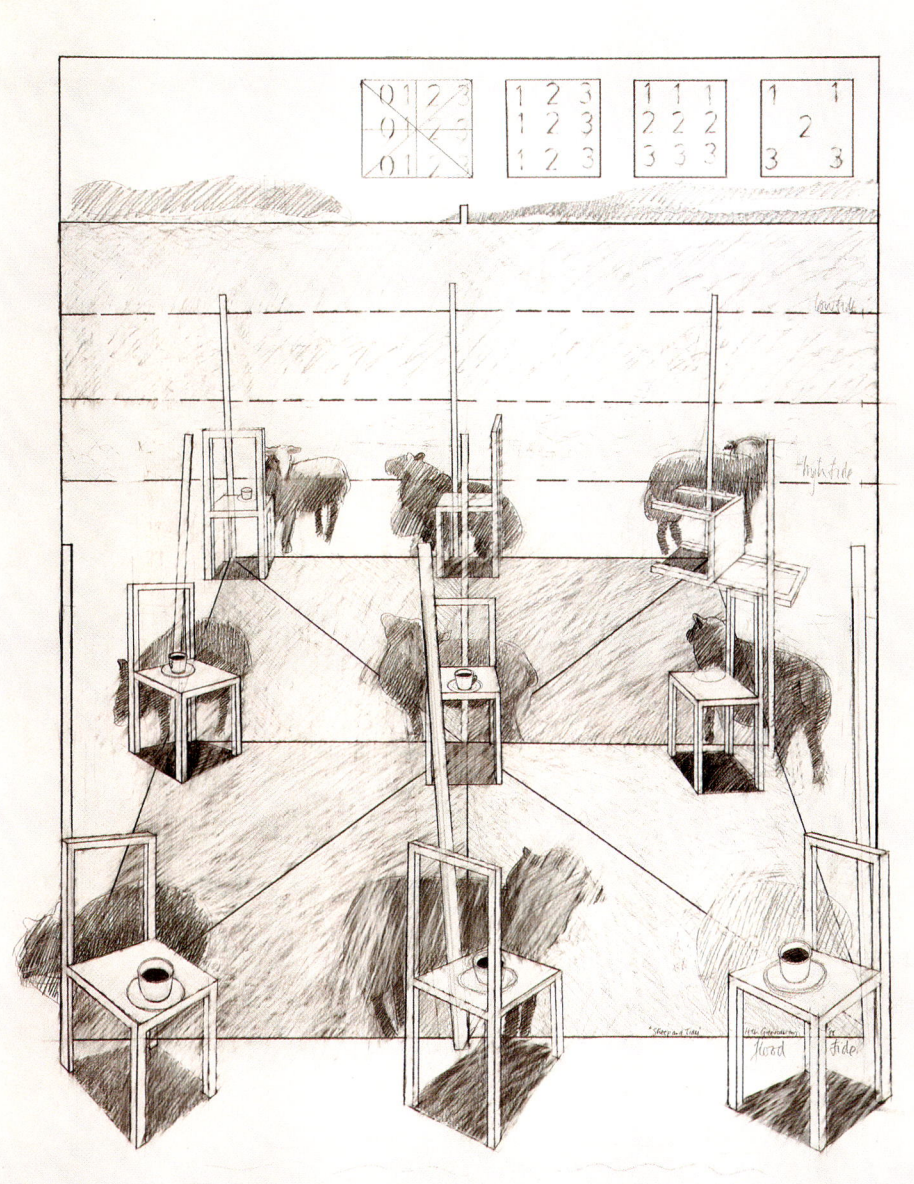

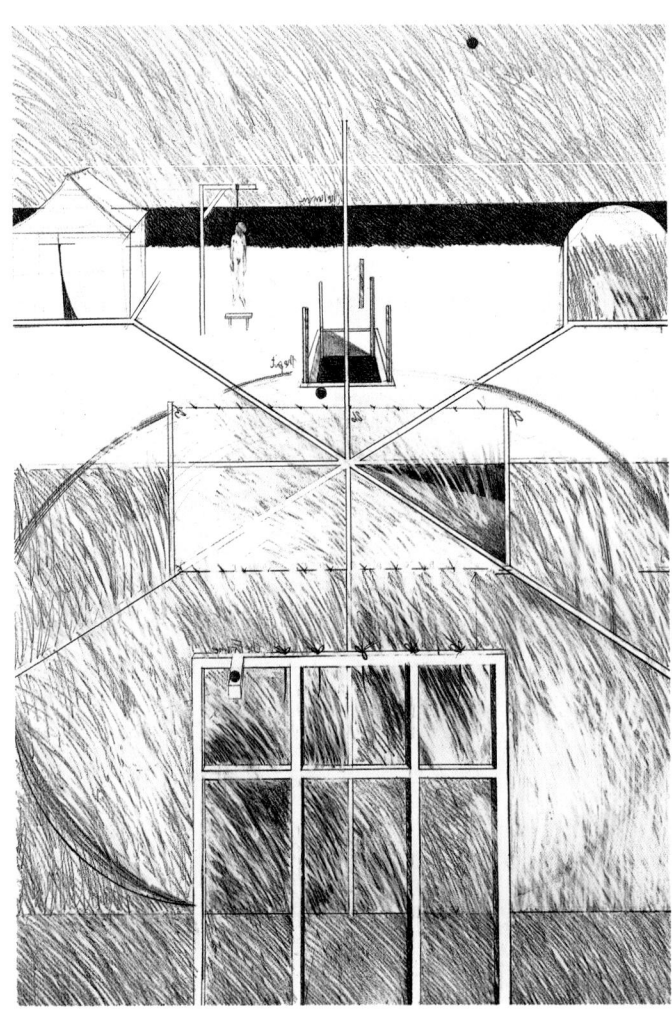

HANGMAN'S CRICKET (LE CRICKET DU BOURREAU),1988
81 x 112 cms – Pencil on card (**Crayon sur bristol**)

The apparatus for a game of "Hangman's Cricket" is marked out on the sand beside the sea. The loser and last player of the game is present – his body dangling on the gibbet just above the high-tide mark.
Can you tell the nature of a game from examining the game-field?
Hangman's Cricket is one of the prophetic games in the film **Drowning by Numbers** *– it is played by an unlimited number of players for hours at a stretch. It is a variant of the children's game – "French Cricket" but in this version every player has a special identity such as The Fat Lady, The Dunce, The Emperor, The Priest, The Harlot, The Business-Man, the Red Queen, etc … not forgetting the Hangman himself.*

Le dispositif du «Cricket du Bourreau» est tracé sur le sable au bord de la mer. Au bout de la potence, juste au dessus du niveau maximum de la marée, se balance le corps du dernier joueur, qui est aussi le perdant.
Peut-on déterminer la nature du jeu d'après son tracé ? Ce jeu fait partie des jeux prophétiques du film **Drowning by Numbers** – le nombre des joueurs est illimité et la partie peut durer des heures. C'est une variante du «pendu» français, mais dans cette version chaque joueur possède une identité propre – La Grosse Dame, le Crétin, l'Empereur, le Prêtre, la Prostituée, l'Homme d'Affaires, la Reine Rouge etc… sans oublier le Bourreau lui-même.

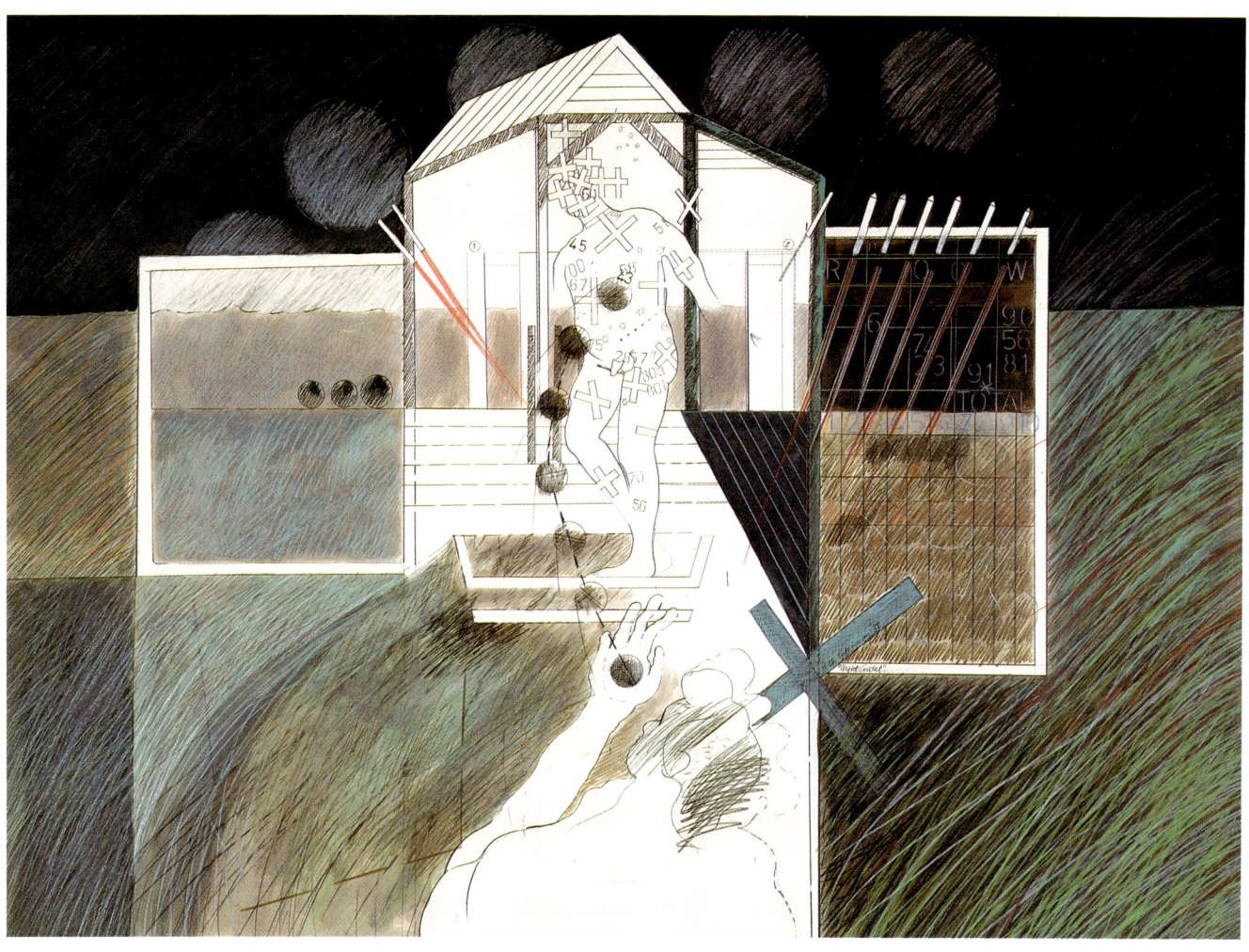

NIGHT CRICKET (CRICKET DE NUIT), 1988
81 x 112 cms – Pencil, pastel and ink on card **(Crayon, pastel et encre sur bristol)**

Under the phases of the moon, in a night-time pavilion, the body of a batsman is used to demonstrate some of the wounds that have been inflicted by the game of cricket.
The Coroner and his son in the film **Drowning by Numbers** *are painstaking games-players. They utilise their knowledge of death and cricket to compile statistics to demonstrate how dangerous the game can be – especially in its nocturnal version.*

A la lueur des différentes phases de la lune, dans un pavillon de nuit, le corps d'un batteur sert à montrer le type de blessures auxquelles on s'expose lors d'une partie de cricket.
Dans **Drowning by Numbers**, le coroner et son fils sont des joueurs invétérés. Ils mettent à profit leurs compétences en matière de morbidité et de cricket pour collectionner des statistiques sur les dangers auxquels expose ce jeu – tout particulièrement dans sa version nocturne.

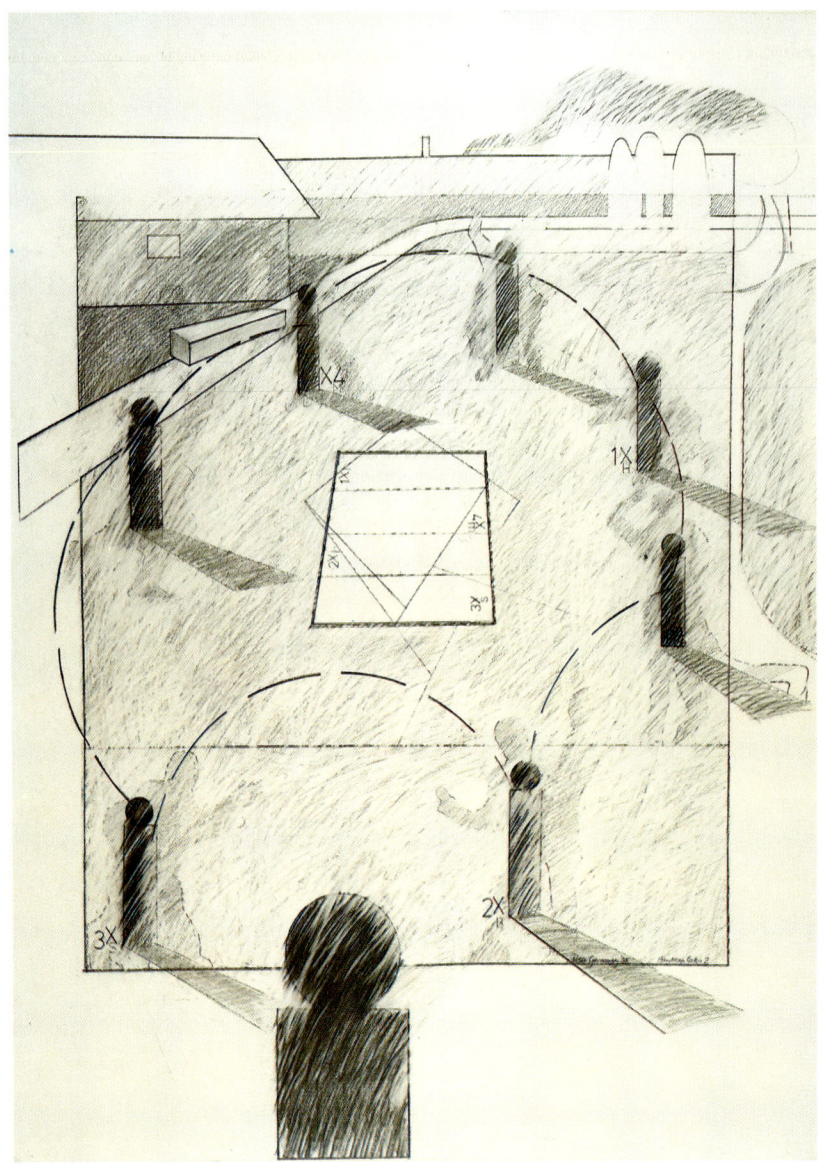

HANDICAP CATCH 1 – SKITTLES (PRISE AVEC HANDICAP 1 – LES QUILLES), 1988
81 x 112 cms – Pencil on card

 Eight skittles feature on an English landscape. Seven of the figures are accompanied by shadowy players whilst a coffin makes its last journey towards the water-tower on the horizon.
 "Handicap-Catch" – played with skittles – is a prophetic game in the film **Drowning by Numbers.** *Here the order of play, the trajectory of the skittles, the sex of the players, the geometry of the game's "winding-sheet" and the cabalistic nature of the numbers involved provide material for rumination and speculation.*

 Huit quilles se dressent sur fond de paysage anglais. Sept d'entre elles sont escortées de l'ombre des joueurs tandis qu'à l'horizon, un cercueil accomplit l'ultime voyage en direction du château-d'eau.
 «La Prise avec Handicap» – qui se joue avec des quilles – est un jeu prophétique dans le film **Drowning by Numbers**. Ici l'ordre dans lequel on joue, la trajectoire des quilles, le sexe des joueurs, la géométrie du déroulement du jeu et la nature cabalistique des chiffres en cause, donnent matière à la réflexion et à la méditation.

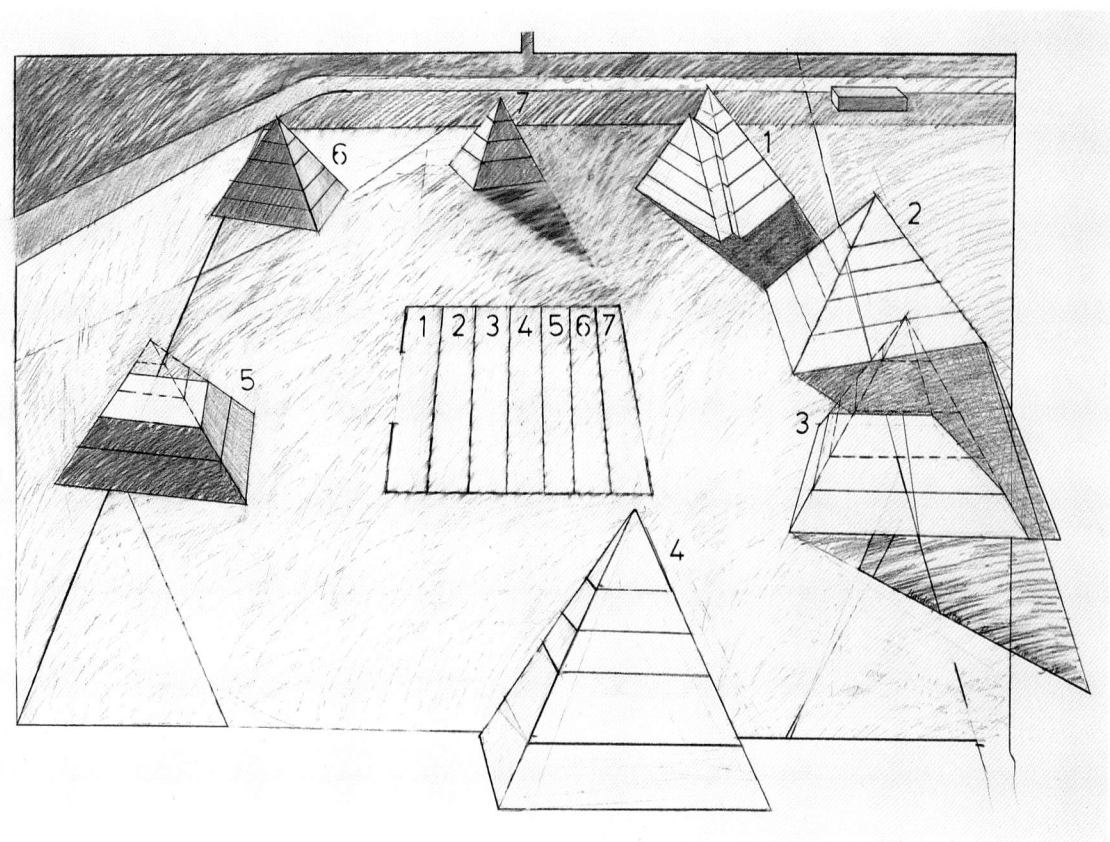

HANDICAP CATCH 2 – PYRAMIDS (PRISE AVEC HANDICAP 2 – LES PYRAMIDES),1988
81 x 112 cms – Pencil on card (**Crayon sur carton**)

*Another and more schematic version of the game of Handicap-Catch from the film **Drowning by Numbers**. The filming of this game for me on a bright October afternoon in 1987 was one of those rare experiences when the illusions to be perfected were synchronous with the events seen. The actors were inseparable from the players and the game was exactly balanced between its literal and its metaphorical meanings. The afternoon autumn light was perceptively moving, self-reflexedly drawing attention to how the camera sees and operates.*

Une autre version – plus schématique – du jeu «Prise avec Handicap» destiné au film **Drowning by Numbers**. Le tournage de ce jeu, par un bel après-midi d'octobre 1987, fut pour moi une de ces rares expériences alors que la fiction de la mise en scène devenait synchrone avec les événements observés. Les acteurs étaient indissociables des joueurs, et le jeu trouva son sens dans un équilibre parfait entre la littéralité et la métaphore. La lumière de cet après-midi d'automne dans son évolution sensible, mettait d'elle-même en relief le mouvement et le regard de la caméra.

THE POST (LE POTEAU), 1988
81 x 112 cms – Pencil on card (Crayon sur papier)

A large post – with a scarcely concealed purpose – stands in a landscape of decipherable clues.
Carlo Ginzburg's historical investigation, **The Cheese and the Worms**, *is a starting-place for a speculation on heresy and the punishments for committing it. At the end of the sixteenth century, a miller believed that the world was a lump of rancid cheese inhabited by worms. He was burnt with his books at the stake. The miller's stake brings to mind other stakes and other posts of punishment and correction and is surrounded with a scarcely ambiguous testament of humiliation – stripping, beating, shaving and incontinence.*

Un grand poteau – dont l'emploi ne suscite guère de doute quant à sa nature – se dresse dans un paysage rempli d'indices à déchiffrer.
La recherche historique de Carlo Ginzburg, **The Cheese and the Worms**, est le point de départ d'une réflexion sur l'hérésie et les châtiments qu'on lui inflige. A la fin du seizième siècle, un meunier croyait que le monde était un morceau de vieux fromage habité par les vers. On le brûla en compagnie de ses livres sur un bûcher. Le supplice du meunier évoque d'autres tortures et châtiments et il est encadré d'infamies testamentaires à peine ambiguës – dépouillement, flagellation, tonte et souillures.

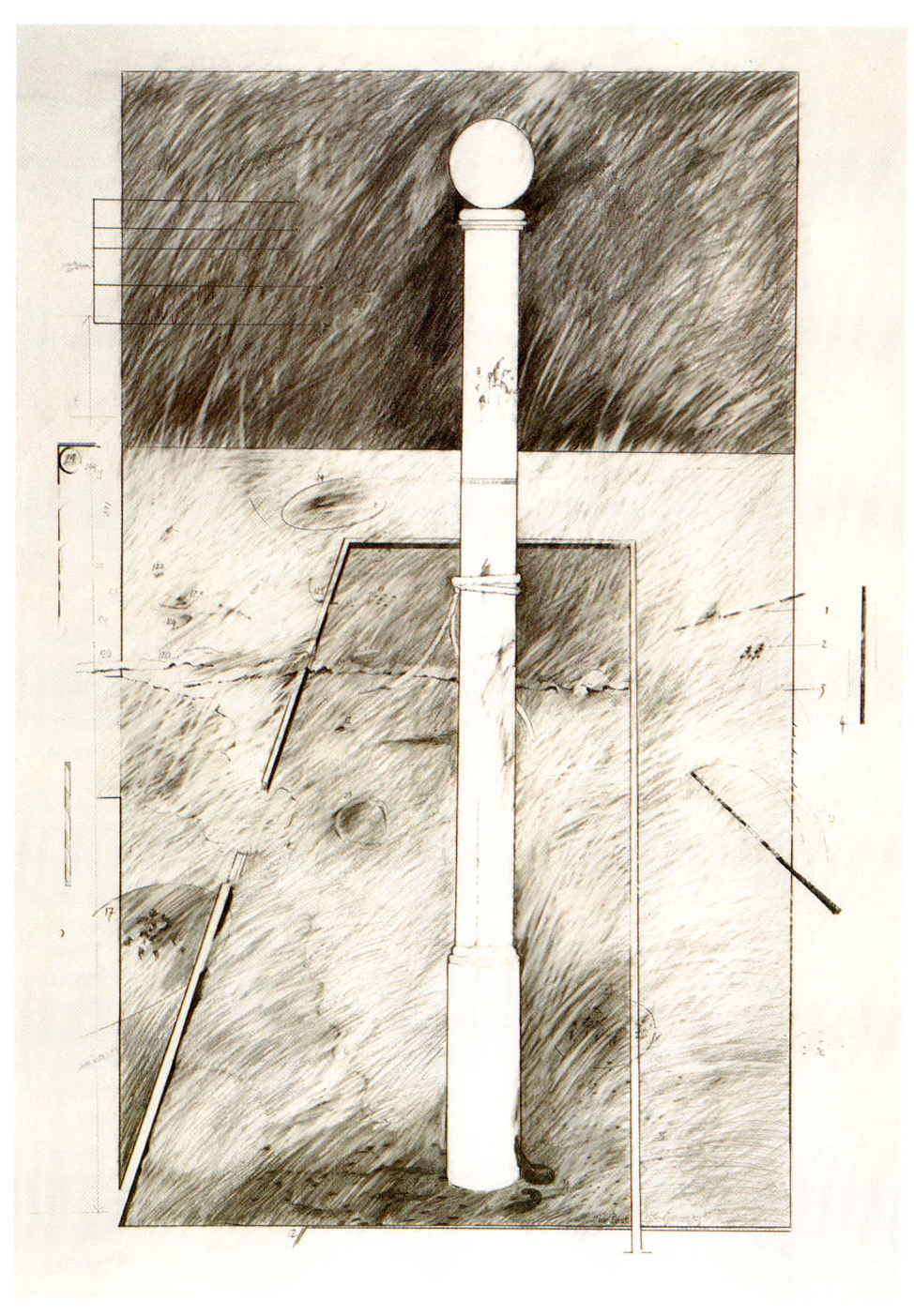

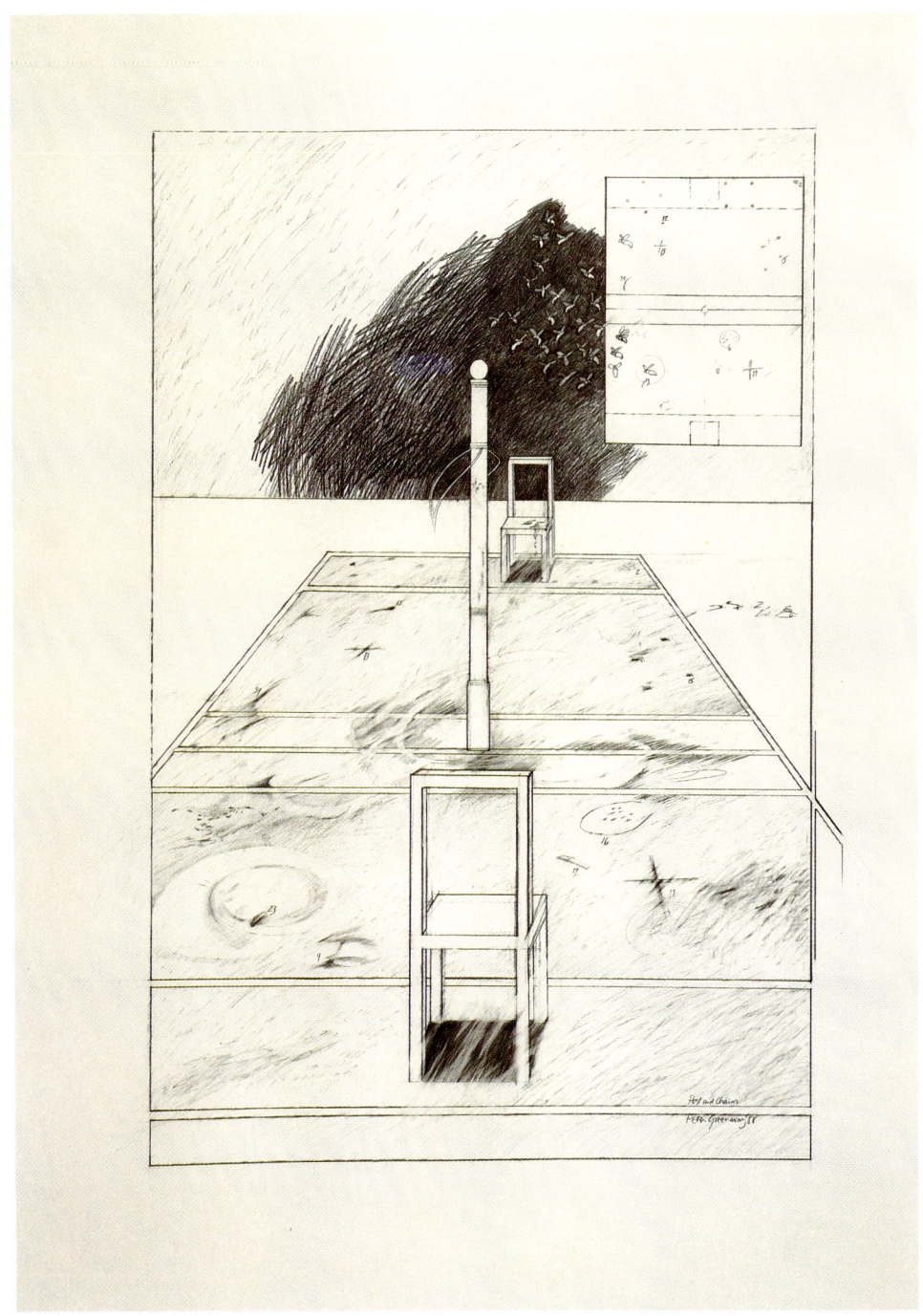

POST AND CHAIRS (POTEAU ET CHAISES), 1988
81 x 112 cms – Pencil on card **(Crayon sur bristol)**

A small game-field contains a post and two chairs and a swarm of flies.
Human activity repeated more than three times becomes a ritual... repeated more than a hundred times – it becomes a game; a further speculation on the miller's predicament in Carlo Ginzburg's **The Cheese and Worms.** *If the interpretation of heresy and dogma is so subjective, could it not be ritualised into a game? And who would be the players and the audience? Is heresy a spectator-sport?*

Sur un petit terrain de jeu, un poteau, deux chaises et une nuée de mouches.
Toute activité humaine qui se répète plus de trois fois, devient un rite... répétée plus de cent fois, elle devient un jeu ; une autre réflexion sur le catégorème du meunier dans **The Cheese and Worms** de Carlo Ginzburg. Si l'interprétation de l'hérésie et du dogme est aussi subjective, ne pourrait-on pas la ritualiser par un jeu ? Qui en seraient les joueurs et le public ? L'hérésie est-elle un sport pour spectateurs ?

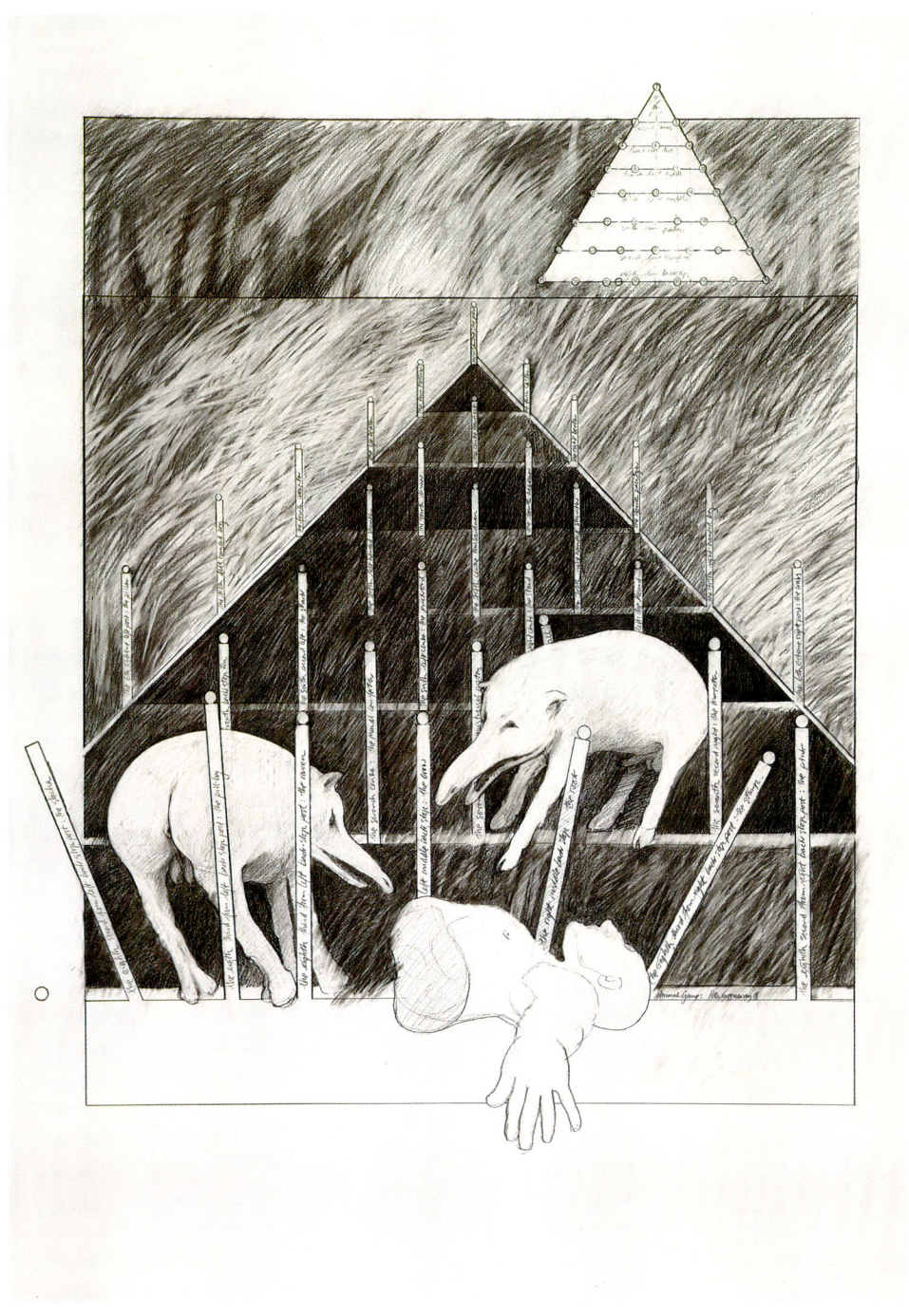

ANIMAL GAME (JEUX ANIMALIERS), 1988
81 x 112 cms – Pencil on card (**Crayon sur bristol**)

Two grotesque animals inspect a gentleman-player's remains on a gaming-field laid out with marking-posts.
A game where death seems to be the stake and the protagonists inhuman and incalculable.

Deux animaux grotesques reniflent les restes d'un joueur émérite qui ont été abandonnés sur un terrain de jeu délimité par des piquets.
Un jeu dans lequel la mort semble être la mise et les protagonistes, inhumains et innombrables.

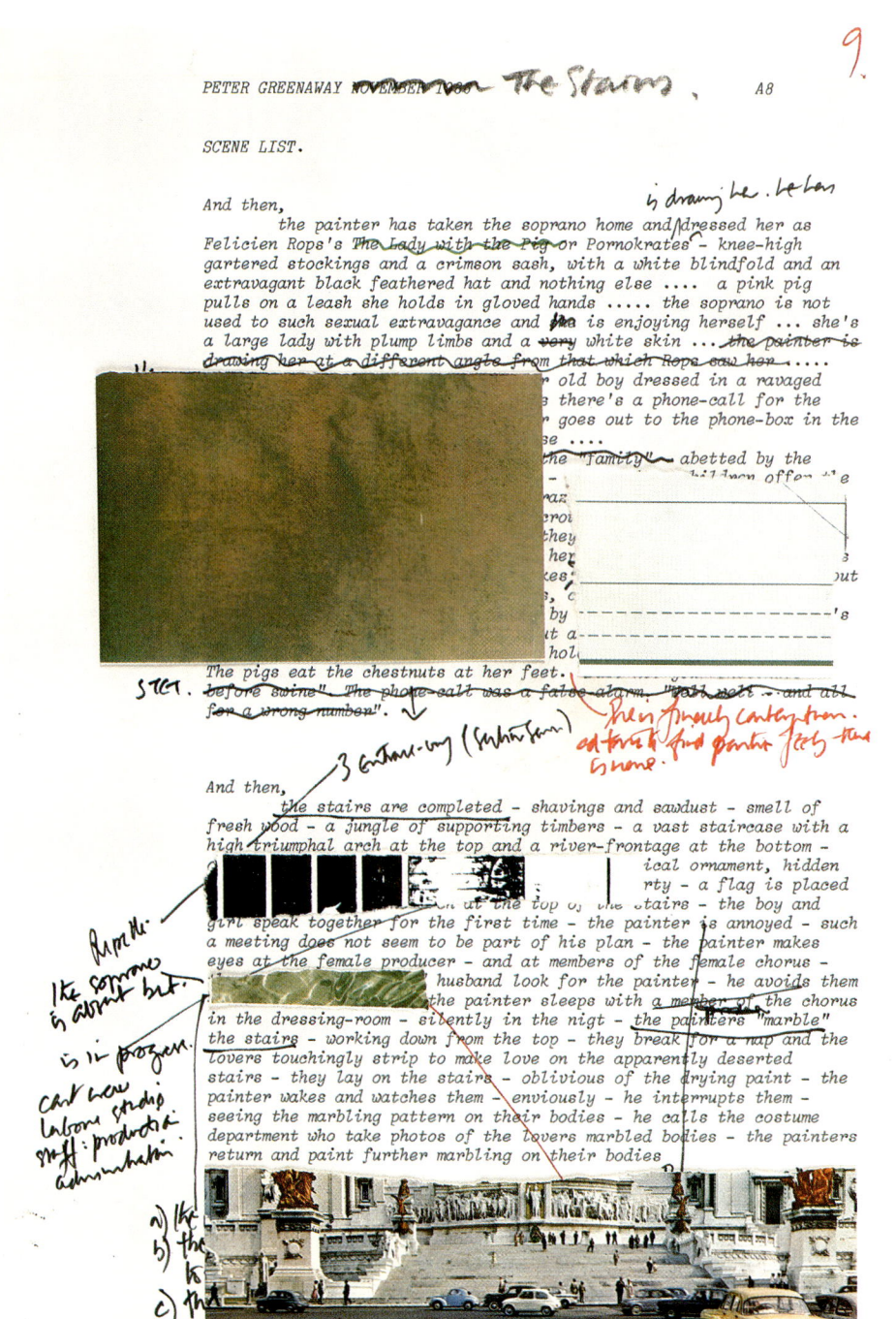

THE STAIRS: PAGE 9 (L'ESCALIER – PAGE 9), 1988
31 x 41 cms – Collage on paper **(Collage sur papier)**

This is a script-page with appropriate additions and annotations... from a project called **The Stairs** which is set in Rome and concerns the life of a painter who specialises in trompe l'oeil.

Page de script avec commentaires et annotations... tirée d'un projet intitulé **The Stairs** dont l'action se passe à Rome et concerne la vie d'un peintre spécialisé dans le trompe-l'oeil.

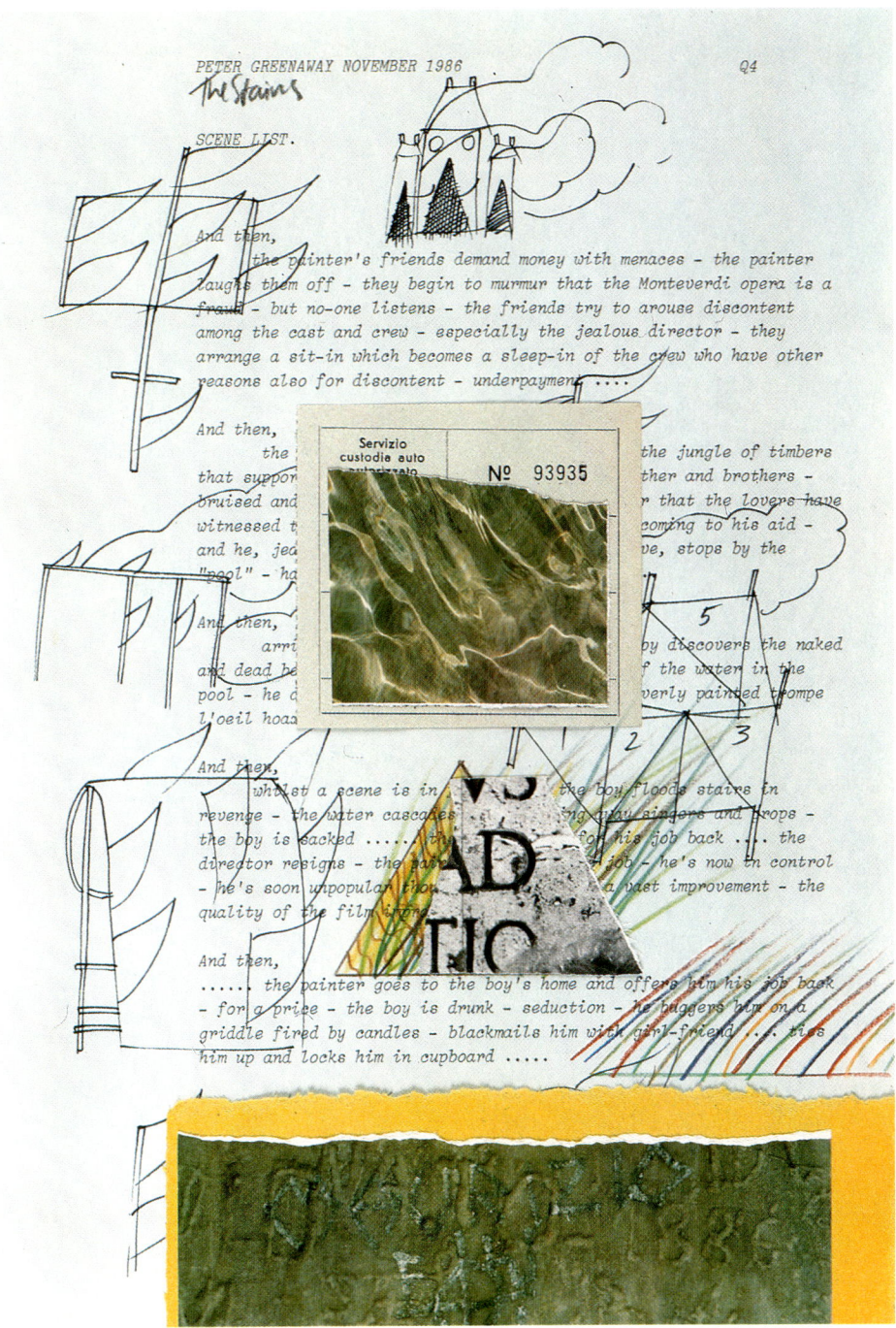

PAGE Q4 – THE STAIRS (PAGE Q4 – L'ESCALIER), 1986
31 x 41 cms – Mixed media on paper (Technique mixte sur papier)

For the events in the Piazza del Popolo in the project **The Stairs**, *here is a photographic fragment of green water from the fountain which – with its patterns of reflection – you could never picture-match in a million years ... and a photographic fragment from the nineteenth century graffiti on the back of the stone lion that crouches at the foot of the obelisk and faces south-west ... which you could easily picture-match unless climbing children have already worn the marble too smooth.*

Pour les scènes de la Piazza del Popolo du projet **The Stairs**, on trouvera ici un fragment photographique d'eau verte d'une fontaine – avec un aperçu de ses reflets – que vous ne pourrez jamais reproduire même en un million d'années... et un fragment photographique d'un graffiti du dix-neuvième siècle inscrit sur le dos d'un lion de pierre, couché au pied d'un obélisque et orienté sud-ouest.. que vous pourrez facilement reproduire à moins que les enfants, en grimpant dessus, n'en aient déjà trop usé le marbre.

A WALK THROUGH H (EN MARCHE VERS H)

*In 1978 I made a film called **A Walk Through H** which had a second title of "The Reincarnation of an Ornithologist".*

The film conducted an ornithologist on his last journey, guiding him through a series of landscapes, from the city to the wilderness, with the help of ninety-two maps. Perhaps the last journey of a plumber needs one hundred and fifty maps and a butcher only twenty-seven.

The maps were necessarily very varied, sometimes easy and obvious to follow, sometimes not cartographical at all in the orthodox sense, but consisting of a series of symbolic instructions or a written text. Towards the second half of the journey, the maps became, to say the least, ambiguous, and the ornithologist had to make his own choice of which paths to follow. By the very end of the journey the paths themselves became very indistinct, perhaps being no more than the record of passing cloud-shadow or a scent on a variable wind.

The maps were in some cases very old, in some cases new. Many of them were in the ornithologist's possession already – either found, bought or stolen on his travels or given to him by people who wished him well. In some cases the ornithologist, though he had not realised it, had possessed the maps since childhood.

The maps are not necessarily presented in the order that had been suggested to the ornithologist to find his way, for everyone's journey is different. Most people forget the route anyway, which is just as well, for they would be able to tell others and thus make the journey of others uneventful and unrewarding.

It is a fact that the ornithologist arrived at his destination though it can never be certain if the H in his case stood for Heaven or Hell. But then such a thing can never be certain, for one man's Heaven is often another man's Hell.

En 1978, j'ai fait un film intitulé **A Walk Through H** qui portait un second titre «La Réincarnation d'un Ornithologue».

Le film accompagnait l'homme dans son dernier voyage, le guidant à travers une série de paysages, de la ville au désert, au moyen de quatre-vingt douze cartes géographiques. Sans doute le dernier voyage d'un plombier nécessite-il plus de cent-cinquante cartes alors que celui d'un boucher n'en requiert que vingt-sept.

Les cartes étaient nécessairement très variées, parfois faciles et évidentes à suivre, parfois sans rapport avec une cartographie classique, et consistaient en une série d'instructions symboliques ou écrites. Dans la seconde partie du voyage, les cartes devenaient pour le moins ambiguës, et l'ornithologue devait décider lui-même du chemin à suivre. Mais au bout du voyage, les pistes s'embrouillaient, parfois réduites à l'ombre projetée d'un nuage ou à un parfum apporté par un vent capricieux.

Les cartes, dans certains cas, étaient très usagées, dans d'autres, toutes neuves. Beaucoup appartenaient déjà à l'ornithologue – soit qu'il les ait achetées, trouvées ou volées lors de ses voyages, soit qu'elles lui aient été données par des gens bien intentionnés. Dans d'autres encore, l'ornithologue possédait ces cartes sans le savoir, depuis qu'il était enfant.

Les cartes ne sont pas nécessairement présentées dans l'ordre suggéré à l'ornithologue pour trouver son chemin, car le voyage dépend de chacun. De toutes façons, la plupart des gens oublient leur itinéraire, ce qui est aussi bien, car ils seraient capables de le raconter aux autres ce qui rendrait le voyage monotone et inintéressant.

En fait l'ornithologue est parvenu à destination, quoique l'on n'ait jamais su si, dans son cas, H signifiait Heaven (Paradis) ou Hell (Enfer). Mais là encore, tout demeure incertain, car ce qui est le paradis pour l'un est souvent l'enfer pour l'autre.

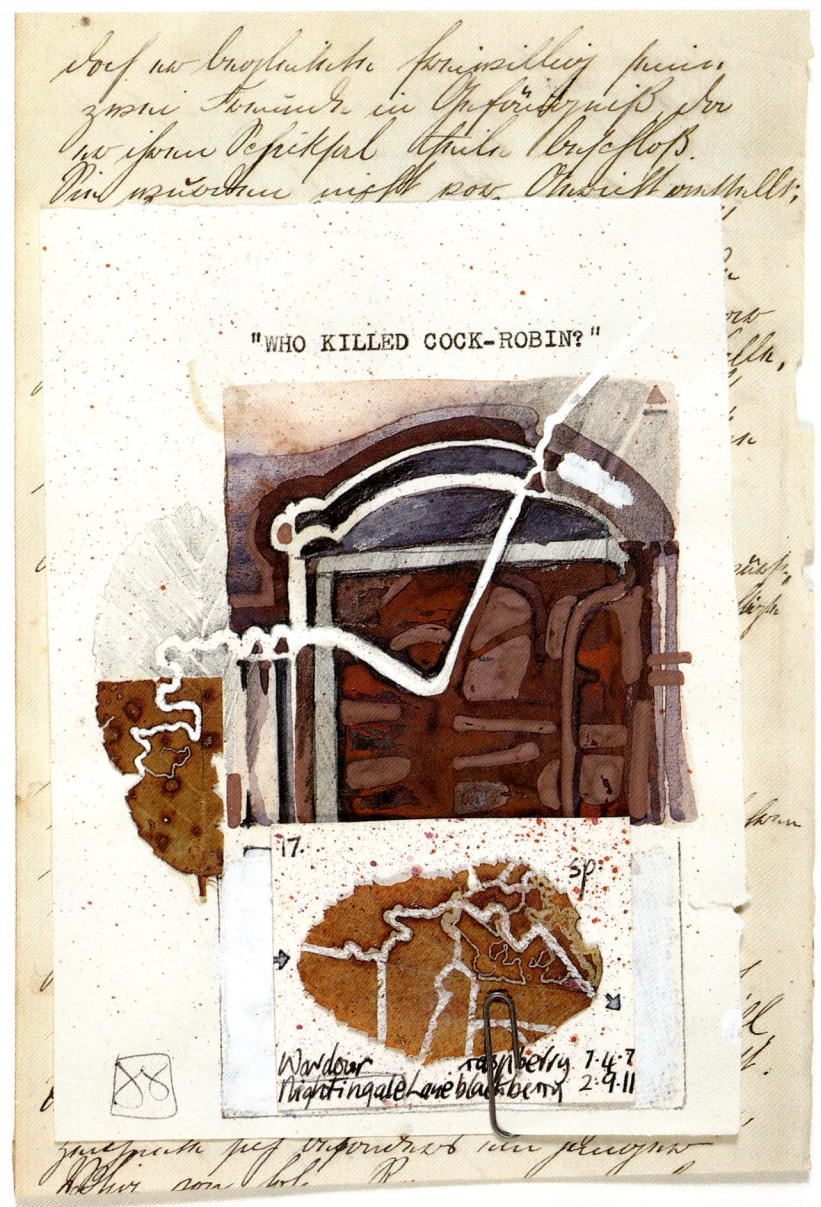

WHO KILLED COCK ROBIN? (QUI A TUÉ LE ROUGE-GORGE ?) 1978
14 x 20 cms – Mixed media on paper (Technique mixte sur papier)

 In the pursuit of maps for a journey through H, throughout the summer of 1978, a map was searched for in every available surface; in the hides of piebald cows, in cat-scratchings on a kitchen-door, in the trails of book-worms and the tunnels of mining-insects in bark and floorboards and – here – in the leaf of a blackberry bramble. As the insect eats its way outwards to the periphery of the leaf so it grows and as it grows it needs a broader passage to accomodate its new bulk. Consider the proportions of the same insect if the leaf came from the rhubarb, or the lotus or the Giant Waterlily..
 One day the paper clip will rust and improve the picture.

 A la recherche de cartes en vue du voyage pour H, durant l'été 1978, nous avons exploré toutes sortes de supports possibles : peau de vaches pie, porte de cuisine labourée de griffures de chat, écorces, lattes de plancher trouées de vers et de cavités d'insectes et – ici – une feuille de ronces. Au fur et à mesure qu'il dévore, l'insecte progresse vers le bord de la feuille et grossit. Mais plus il grossit, plus la trace de son passage s'élargit. Pensez aux dimensions d'un même insecte par rapport à une feuille de rhubarbe, ou de lotus ou de nénuphar géant.
 Un beau jour, le trombone rouillera, ce qui ne fera qu'embellir l'image.

THE AMSTERDAM MAP (LA CARTE D'AMSTERDAM), 1978
30 x 40 cms – Mixed media on paper (Technique mixte sur papier)

This is where a great deal started. Between Tulse Luper and Van Hoyten. Possession of this repetitive, darkly-stained grid polarised the antagonism of Luper (me) and Hoyten (all there is to fear like greed, disloyalty and the unequal distribution of luck). And in the supporting cast were Lephrenic, a stiff-necked, patronising academic, GangLion, a chain-smoking, pompous buffoon and Cissie Colpitts, the wife, friend, lover, mistress and sometime wife to Luper himself. They are a cast of simple people – you would find them anywhere from the Commedia dell'Arte to a drunk's tale – "the Englishman, the Dutchman and the Irishman" ... "the good man, the bad man, the sage, the clown and the beautiful woman". This map still reminds me of Wiltshire woods, Arthur Rackham, Nutwood, Ambridge, Erehwon, the Appian Way and warm nights without electricity on the moon.

C'est là que tout a commencé. Entre Tulse Luper et Van Hoyten. La possession de cette grille aux structures répétitives et aux traces noires de saleté, polarisa l'antagonisme qui régnait entre Luper (moi) et Hoyten (personnage chez qui tout était à craindre : cupidité, perfidie et inégalité). Parmi les seconds rôles, il y avait Lephrenic, l'universitaire pontifiant à la nuque raide, GangLion, le bouffon emphatique qui enchaînait cigarette sur cigarette et Cissie Colpitts, la femme, l'amie, l'amante, la maîtresse et autrefois l'épouse de Luper lui-même. Puis, les rôles ordinaires – comme on en voit partout, que ce soit dans la Commedia del'Arte ou dans des histoires d'ivrognes – «Le Français, le Belge et le Suisse»... «le bon, le méchant, le sage, le clown et la beauté». Cette carte me rappelle toujours les bois du Wiltshire, Arthur Rackham, Nutwood, Ambridge, Erehwon, la voie Appienne et les nuits tièdes sous la lune éteinte.

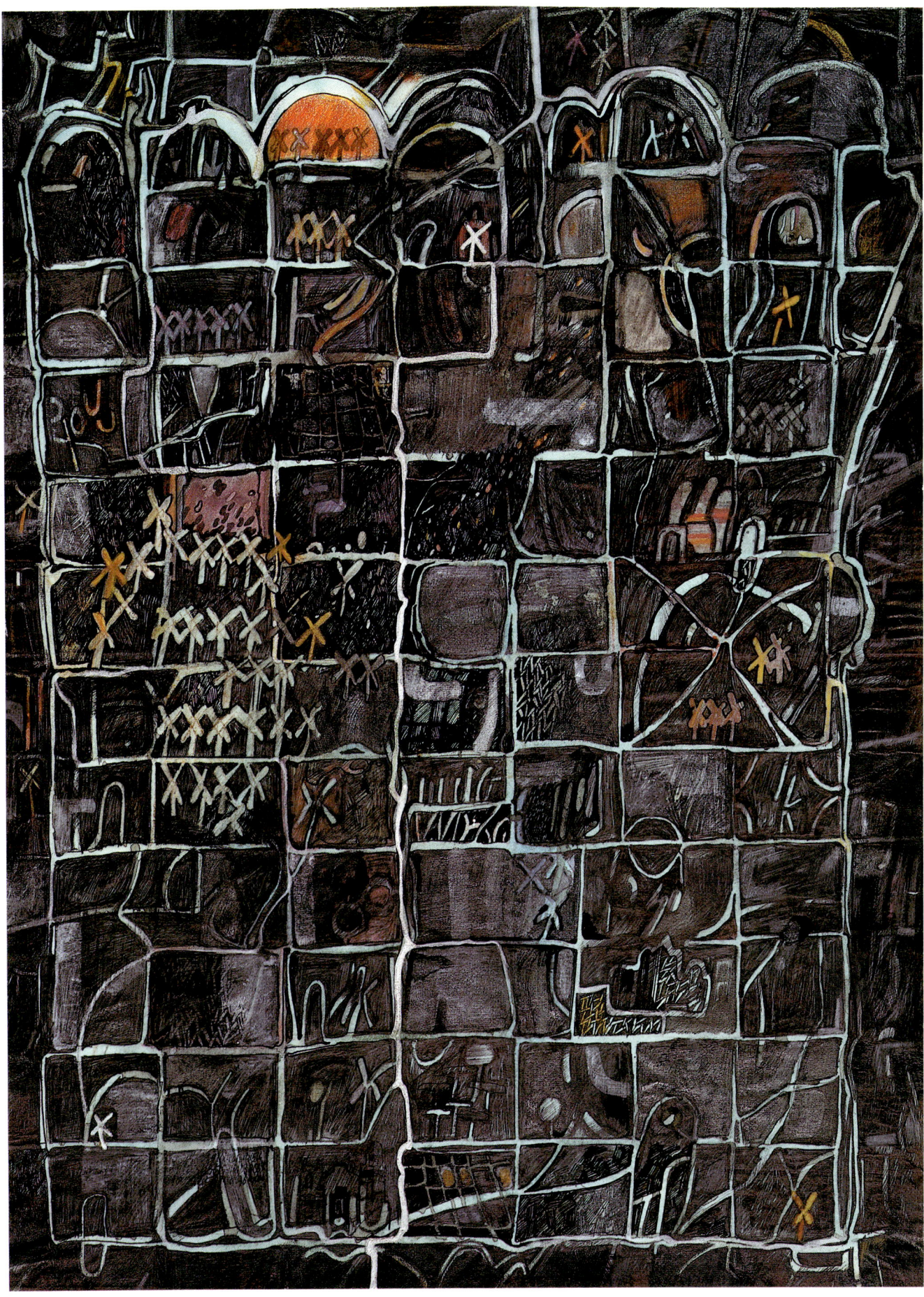

RED CORRESPONDENCE (CORRESPONDANCE ROUGE), 1978
Mixed media on paper (**Technique mixte sur papier**)
Collection Ronald Urvater, New York

Between the lines of a text you can sometimes detect the geological cracks and faults of another and older and more monumental message. The new text is written to reveal an older correspondence whose meaning is only decipherable with unobtainable dictionaries. The new text is like a skin-graft after a first degree burn that serves only to emphasise the bloody veins and wordy arteries. **A Walk Through H** *uses such insubstantial tracks and fault-lines – a procedure called "reading between the lines".*

Il arrive parfois qu'entre les lignes d'un texte on devine les failles géologiques et les défectuosités d'un autre message plus ancien et plus monumental. Le nouveau texte est écrit pour révéler une correspondance plus archaïque dont le sens n'est déchiffrable qu'au moyen de dictionnaires impossibles à trouver. Ce nouveau texte est comme une greffe de peau à la suite d'une brûlure au troisième degré et ne sert qu'à accentuer les veines et les artères gonflées du sang des mots. **A Walk Through H** utilise pareillement de telles pistes immatérielles et des lignes de faille – selon un procédé que l'on nomme «lire entre les lignes».

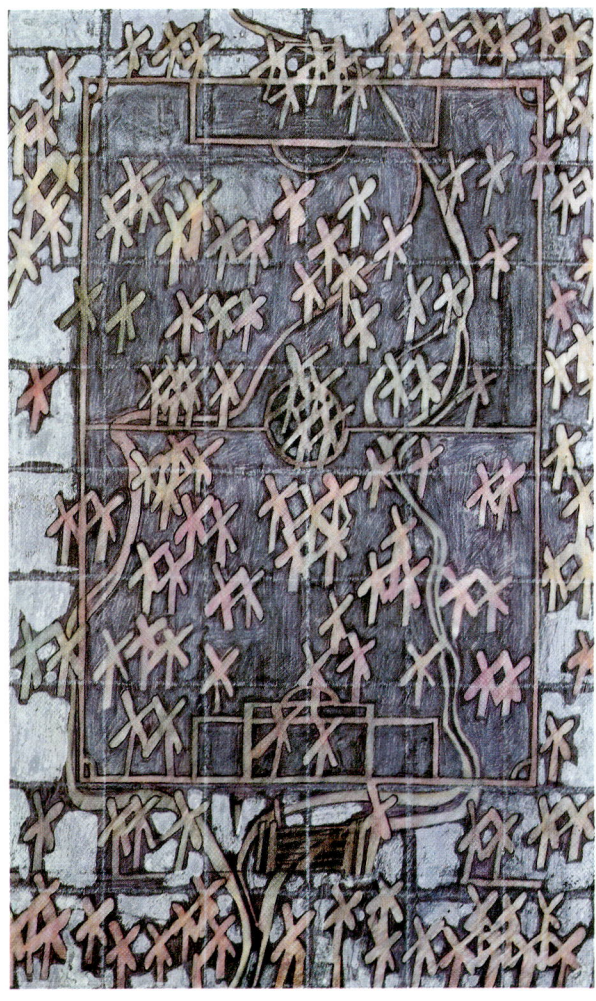

THE FOOTBALL FIELD (LE TERRAIN DE FOOTBALL), 1978
Mixed media on paper (**Technique mixte sur papier**) Collection Kent Alessandro

Goal-mouths, a penalty area and corner-flags – a rural game of football where trees like windmills have now invaded the pitch and made it a common sheep-field entered by a five-barred gate. Through this field runs the route that started at Map One and will finish at Map Ninety-Two. Chesterton said that country-paths are made by drunken peasants wandering home in the moonlight. Once the field is crossed and the map is used, all evidence will disappear. However in ninety-two different degrees of emphasis, on each now blank sheet of paper, card, cloth, rag or parchment that used to be a map there is now a symbol of a windmill that is also a crossroads sign-post in contorted perspective. The windmill is a guarantee that the map was genuine and has been used. This football field is overanxiously proving its authenticity in advance.

Buts, surface de réparation, piquets de coin – un terrain de football dans la campagne que des arbres semblables à des moulins à vent ont envahi et transformé en champ de moutons, par lequel on pénètre grâce à une barrière. A travers ce champ file la route qui a commencé à la Carte n°1 et qui se terminera à la Carte n° 92. Chesterton affirme que les chemins de campagne sont tracés par les paysans ivres de retour au bercail par clair de lune. Une fois le champ traversé et la carte utilisée, tout indice disparaîtra. Toutefois, en fonction de 92 degrés d'amplitude, sur chaque feuille de papier désormais blanche, sur le carton, le tissu, le chiffon ou le parchemin qui était auparavant une carte, figure maintenant le symbole d'un moulin à vent qui est aussi celui d'un poteau indicateur en perspective orientale. Le moulin à vent garantit que la carte était authentique et qu'elle a servi. Ce terrain de football prouve d'avance de manière exagérément inquiétante son authenticité.

THE LAUNDRY MAP (LA CARTE DE LA LAVERIE), 1978
Ink on cloth (Encre sur calicot)

THE DUCHESS OF BERRY MAP
(LA CARTE DE LA DUCHESSE DE BERRY), 1978
Mixed media on card (Technique mixte sur papier)

TWO A – MAZES (DEUX LABYRINTHES A), 1978
Mixed media on paper
(Technique mixte sur papier)

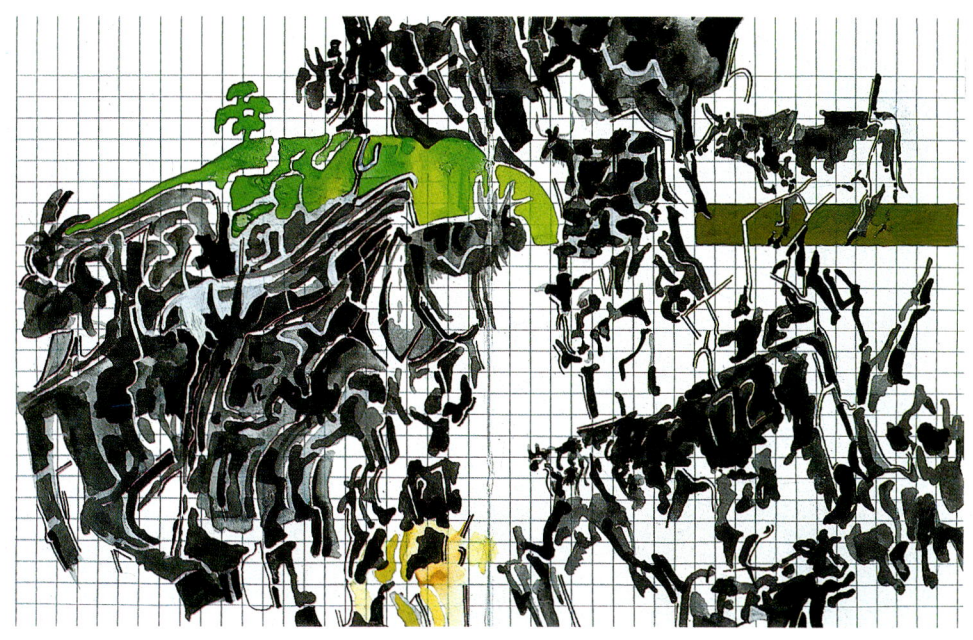

THE COWSHIDE MAP (LA CARTE EN PEAU DE VACHE), 1978
Watercolour in paper (Aquarelle sur papier)

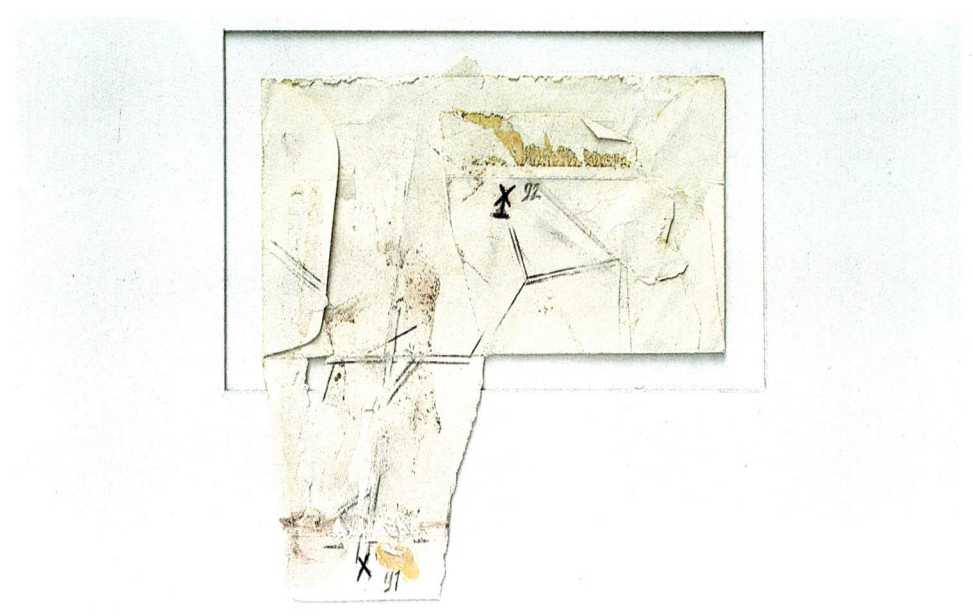

THE LAST MAP (LA DERNIERE CARTE), 1978
15 x 16 cms – Pencil on paper (Crayon sur papier)
Collection privée

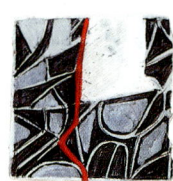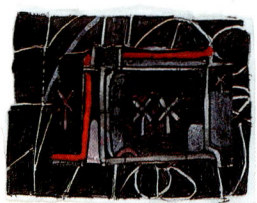

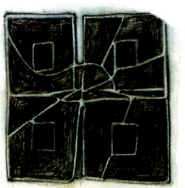

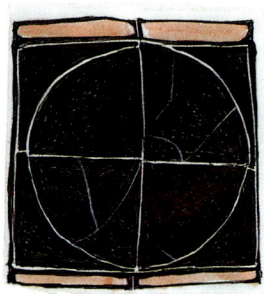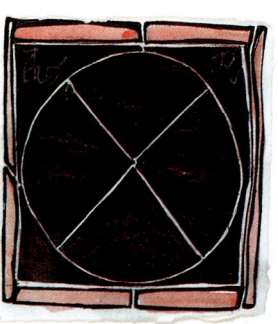

SIX MAPS IN THE WILDERNESS: BEFORE USE (SIX CARTES DANS LA NATURE : AVANT USAGE), 1978
Mixed media on paper (Technique mixte sur papier)

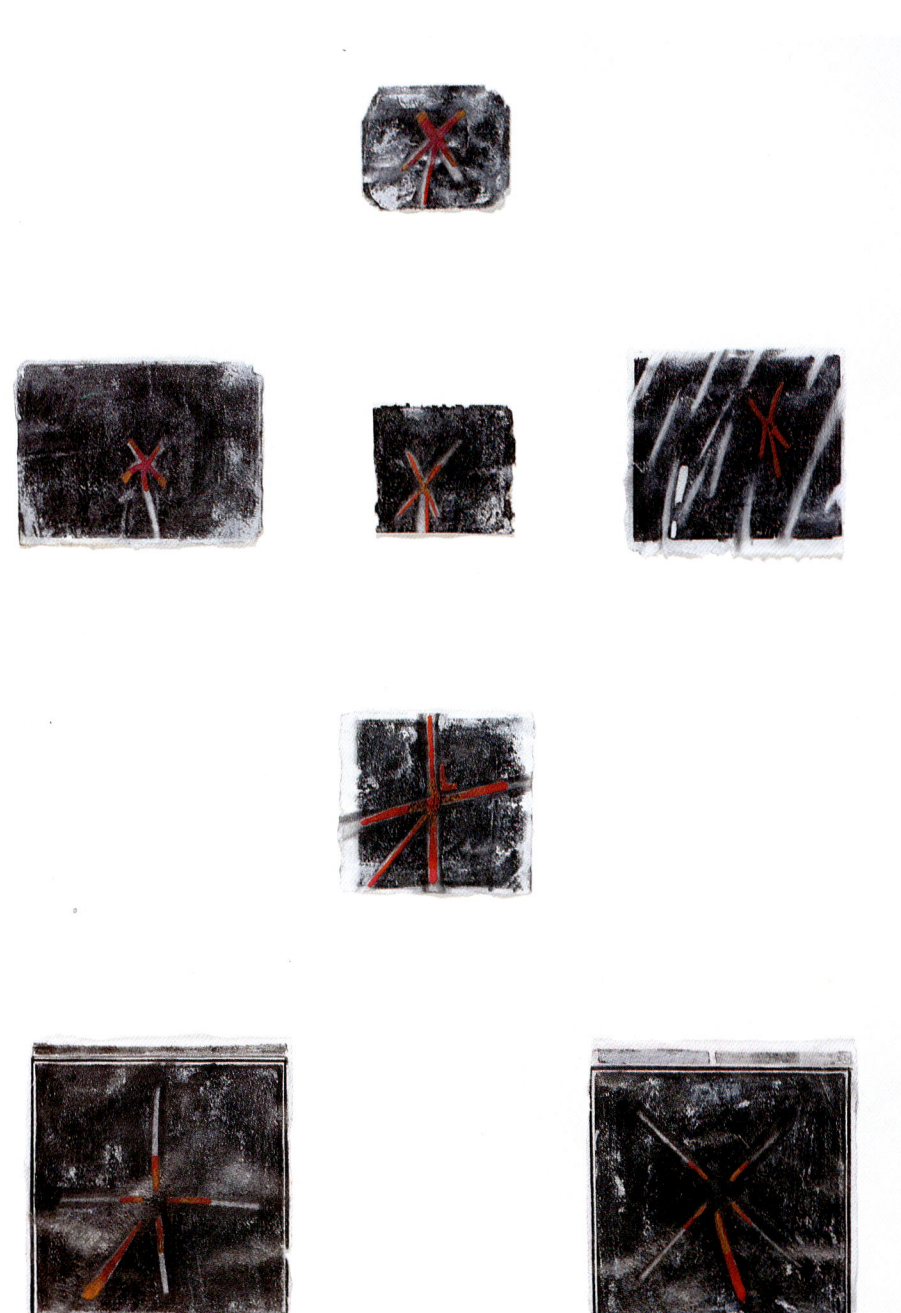

SIX MAPS IN THE WILDERNESS: AFTER USE (SIX CARTES DANS LA NATURE : APRES USAGE), 1978
Mixed media on paper (Technique mixte sur papier)

100 WINDMILLS: NUMBERS 37 TO 40 (100 MOULINS A VENT : DU NUMÉRO 37A 40), 1978
30 x 40 cms – Mixed media on paper (Technique mixte sur papier)

Here are windmills from a series of one hundred. When the maps of **A Walk Through H** *have all been used, their detail evaporates off the page, leaving a mark and a guarantee that they were genuine and have been used. Some of these one hundred windmills are undoubtedly fakes.*

Voici des moulins à vent d'une série de cent. Lorsque les cartes de **A Walk Through H** auront toutes été utilisées, les détails s'effaceront de la page, tout en laissant une trace, garantie de leur authenticité et de leur utilisation. Certains de ces moulins sont bien évidemment des faux.

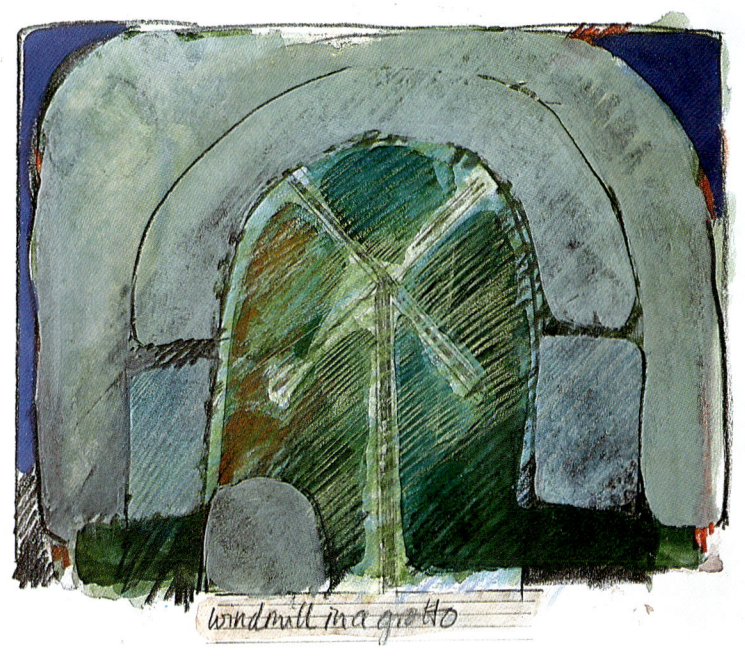

100 WINDMILLS: NUMBER 51 (CENT MOULINS À VENT : NUMÉRO 51), 1978
Mixed media on paper (Technique mixte sur papier)

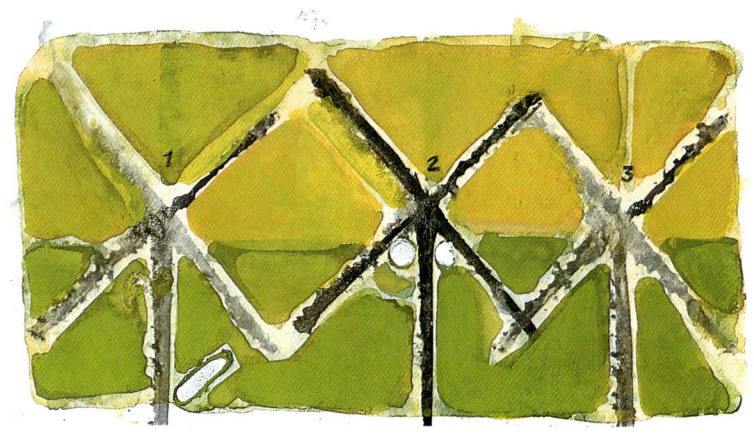

100 WINDMILLS: NUMBERS 71 À 73 (CENT MOULINS À VENT : DES NUMÉROS 71 À 73), 1978
Mixed media on paper (Technique mixte sur papier)

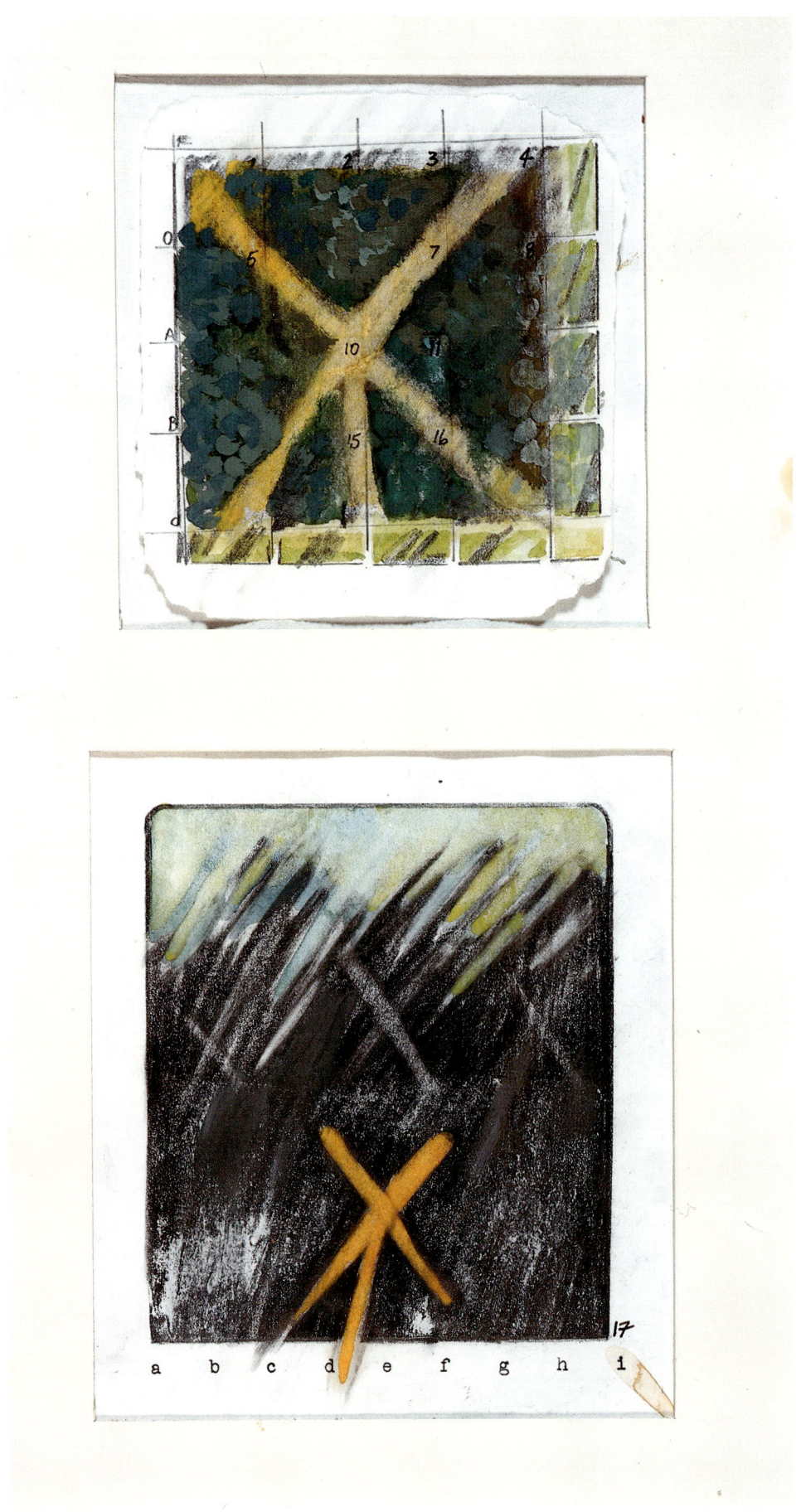

100 WINDMILLS: NUMBERS 16 AND 17 (100 MOULINS À VENT : NUMÉROS 16 ET 17), 1978
Mixed media on paper (Technique mixte sur papier)

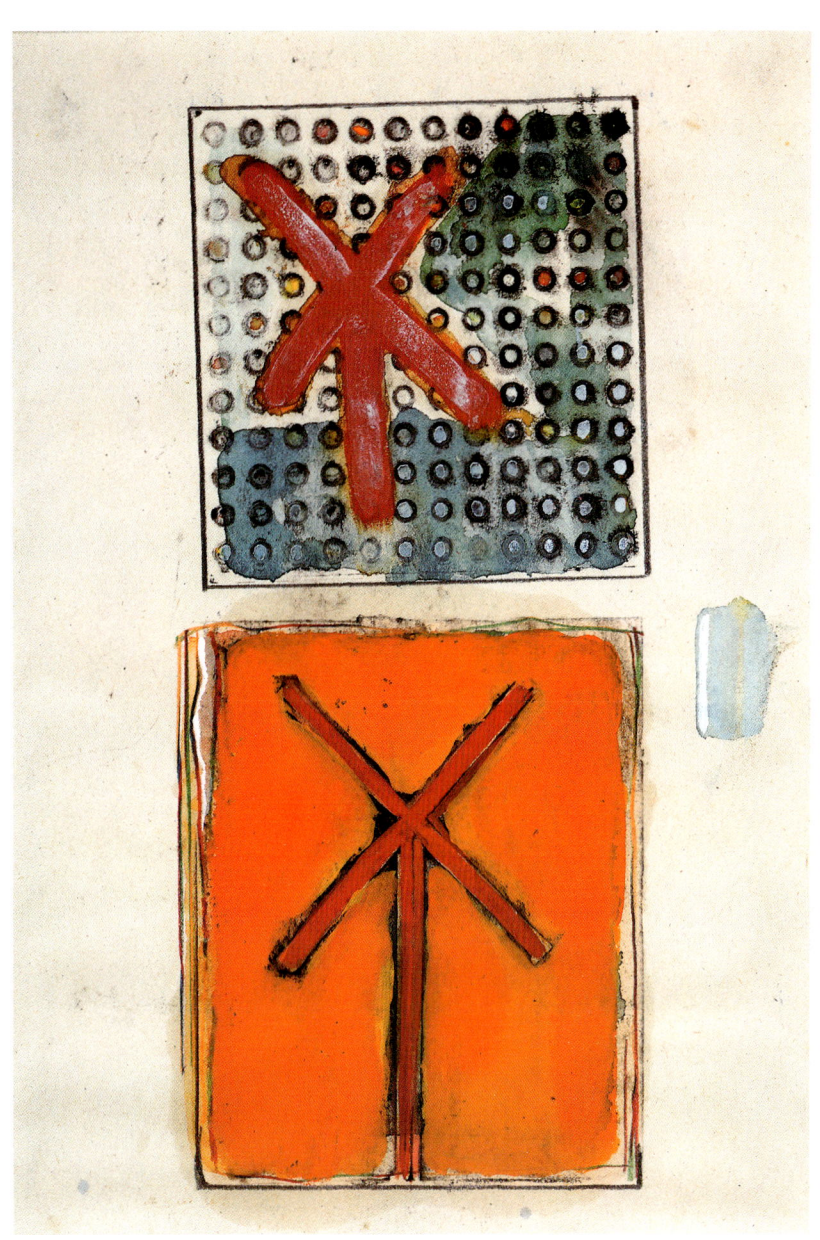

100 WINDMILLS: NUMBERS 33 AND 34 (100 MOULINS À VENT : NUMÉROS 33 ET 34), 1978
Mixed media on paper (Technique mixte sur papier)

RED FOOTBALLERS (LES FOOTBALLEURS ROUGES), 1972
25 x 36 cms – Oil and Collage (Huile et collage)

Here the formal interest is the multiple icon that consists of portable parts and was capable of alternative reassemblings. The secular influence is the "spot-the-ball" competitions on the soccer pages of English national newspapers where footballers at full stretch kicked at thin air so that the reader could accurately place the ball where it should be and win a cash prize. The supplied irony here was not to find the missing ball, of which there are possibly a marked dozen, but to spot the footballer, who is not flying in urgent and frantic action but sedately composed for his footballing photograph. Footballers may well be the subject for a contemporary iconographer. There is also illusive suggestion of fragmented pitch markings, footballing colours and subversive Soviet soccer defectors still in hiding.

Ici l'intérêt formel tient à la multiplicité de l'icône constituée de parties détachables que l'on peut assembler différemment. Influence séculaire des concours «Trouvez-le-ballon» sur la page de football des journaux nationaux anglais où l'on voit le joueur, en pleine détente, en train de donner un coup de pied dans le vide. Le lecteur est censé retrouver le ballon pour gagner un prix en espèces. Le piège, dans le cas présent, n'étant pas de repérer le ballon manquant (car il y en a sans doute une douzaine d'autres), mais de trouver le joueur qui, loin d'être surpris en pleine action, est tranquillement en train de poser pour la photographie. Les joueurs de football seraient de parfaits sujets pour un iconographe contemporain. A peine suggérés, on aperçoit le marquage du terrain en pointillé, les couleurs des équipes et des transfuges du football soviétique en cavale.

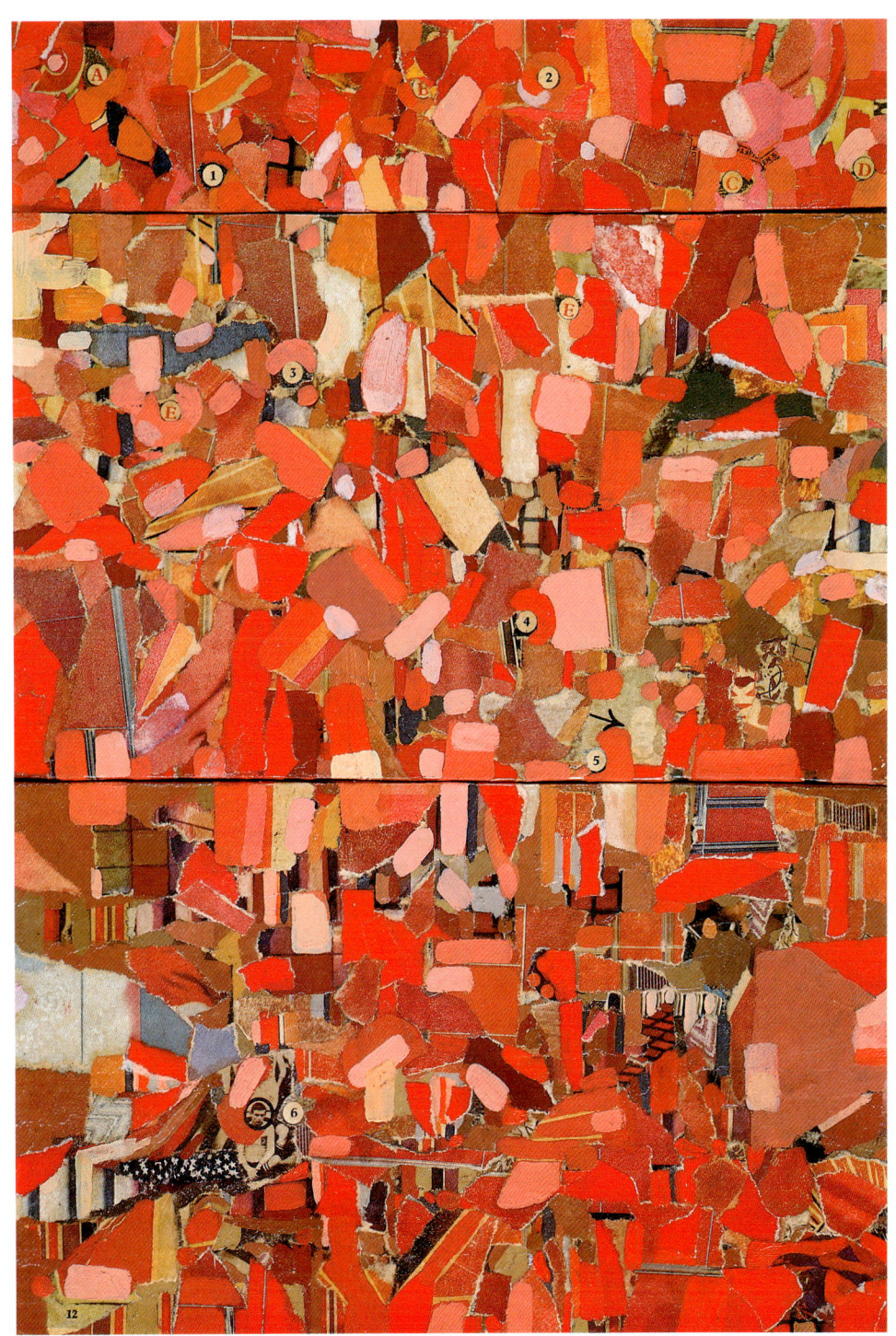

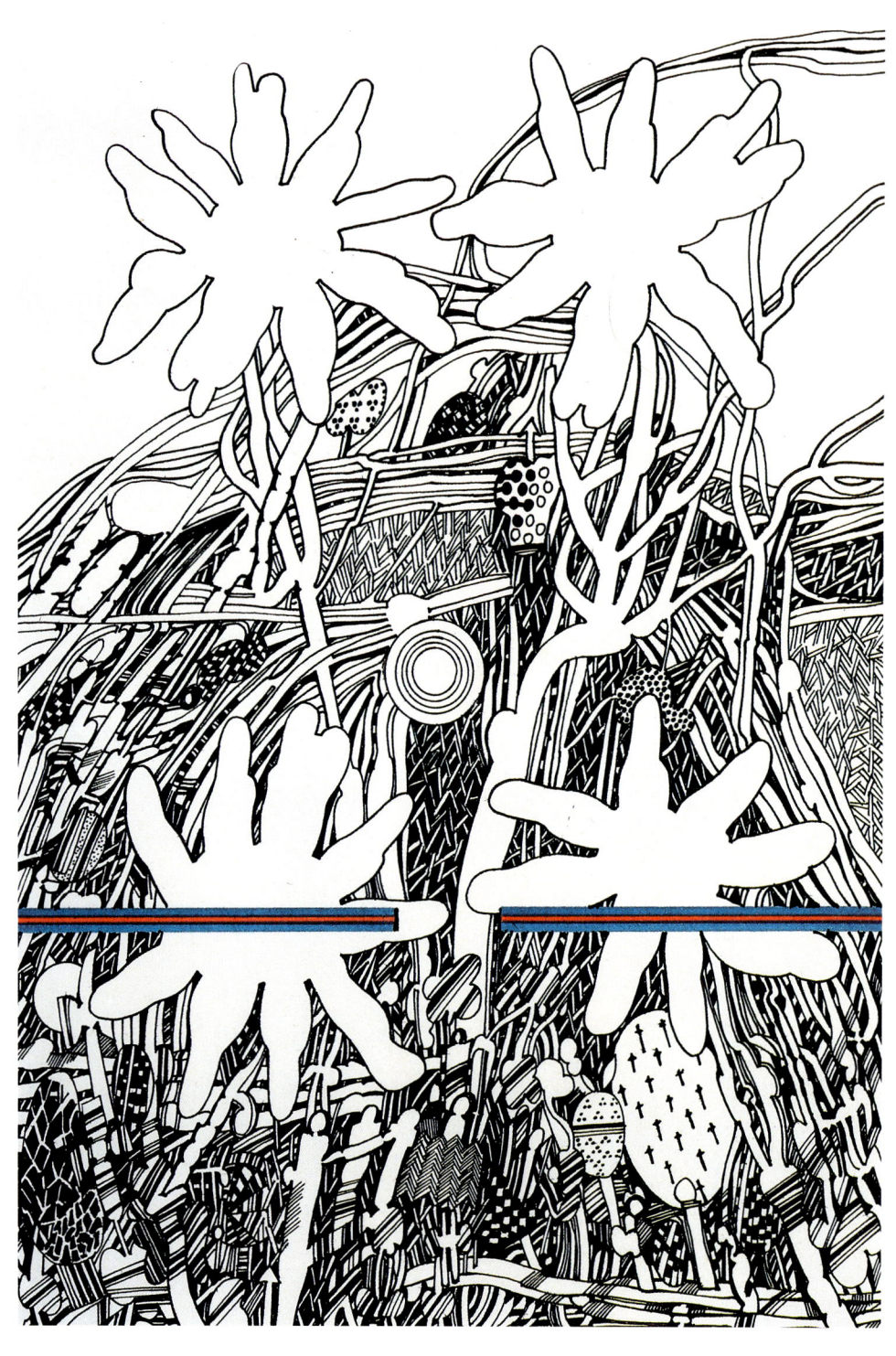

VEGETABLE TARGETS (CIBLES DE LÉGUMES), 1965
Pen on paper (Encre sur papier)

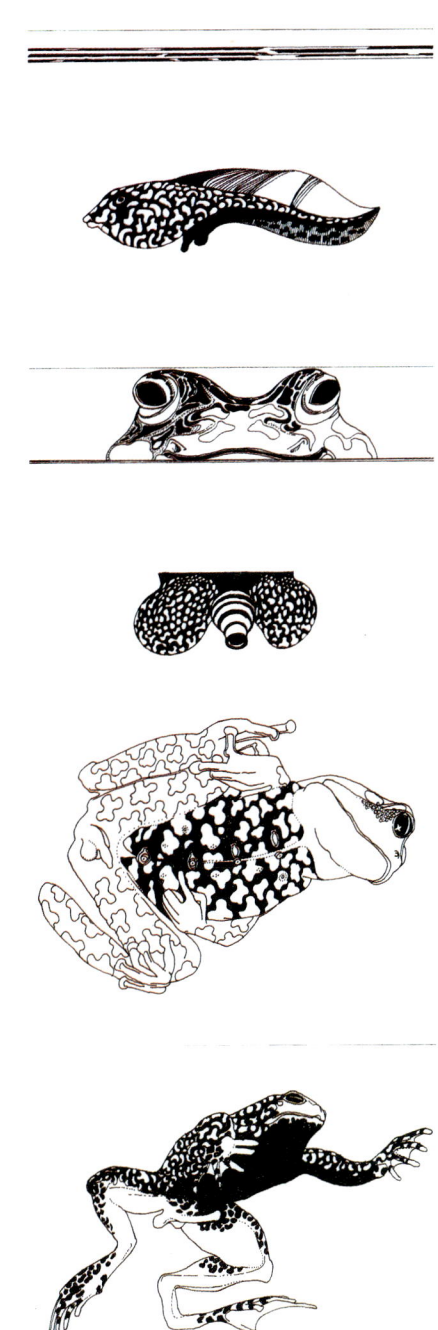

PRIAPTIC FROGS: FOUR DRAWINGS (GRENOUILLES PRIAPTIQUES : QUATRE DESSINS), 1978
11,5 x 7,5 cms – Pen on paper.

These are four of a set of illustrations to a hypothetical adventure involving Regents Park Zoo in the 1860s which reputedly had a roped-off animal-house called **The Obscene Animals Enclosure** *. It was the temporary home of certain exotic species sent from Africa to London by, amongst others, Baker, Burton and Speke.*

Ces quatre dessins font partie d'une série d'illustrations prévues pour une aventure hypothétique qui se situe aux alentours de 1860, au Zoo de Regents Park à Londres. Celui-ci possédait, de notoriété publique, un espace réservé aux Animaux Obscènes. C'est là qu'étaient temporairement abritées certaines espèces exotiques expédiées d'Afrique vers Londres, entre-autres par Baker, Burton et Speke, des explorateurs de l'époque.

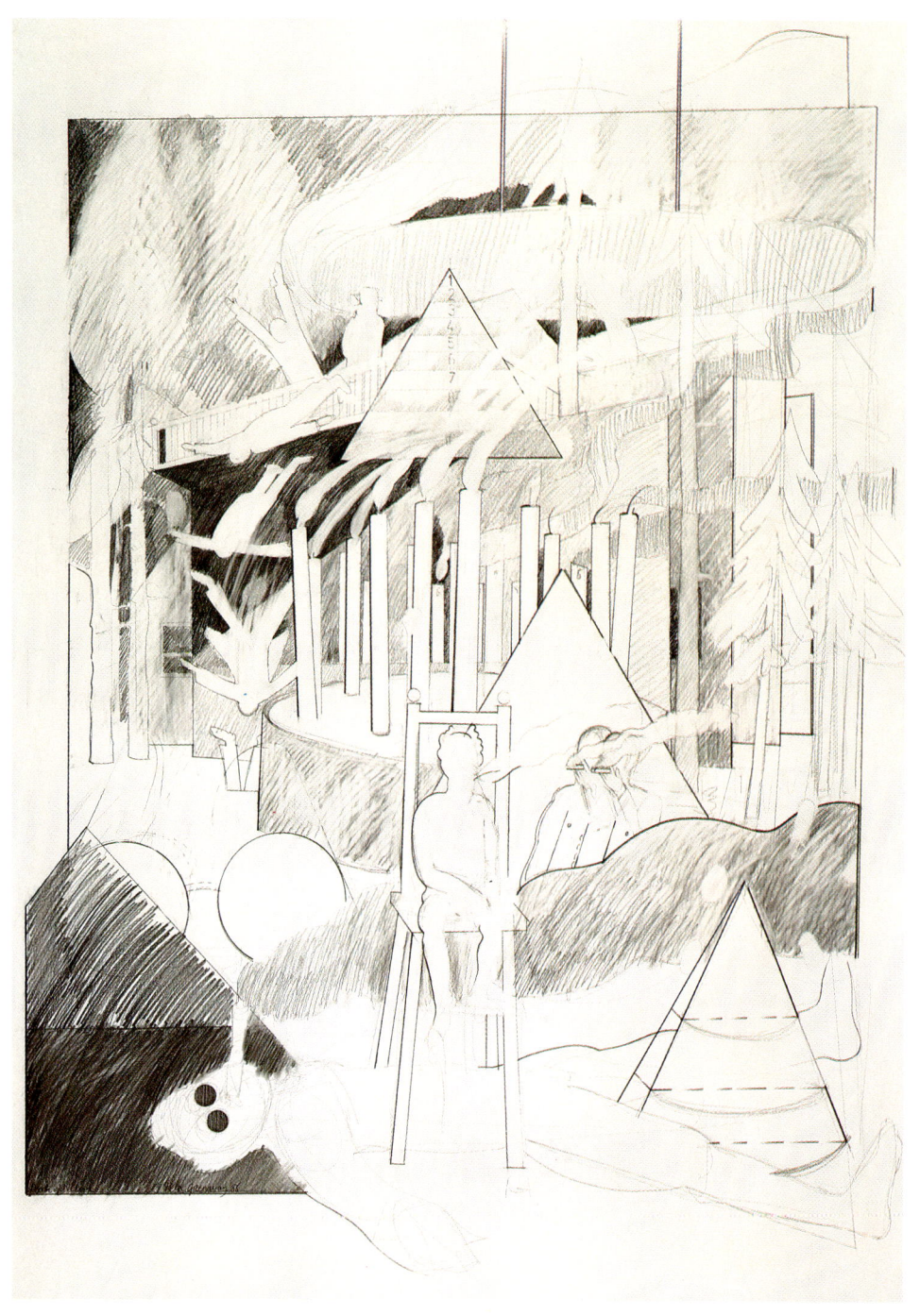

DEATH OF WEBERN. THE CAKE SMOKES (LA MORT DE WEBERN. LES FUMÉES DU GATEAU), 1988
81 x 112 cms – Pencil on card (Crayon sur bristol)

A small child – Webern's granddaughter – sits on a high-chair smoking a cigar whilst her grandfather flies through the air to his death. The scene is dominated by a birthday-cake. There is much smoke and Webern's last cigar hangs in the sky.
The Death of Webern and Others *is a film-opera, long in preparation, but which now stands some chance of being performed. It is divided into ten acts where each act deals with the death of a composer that is related by ten clues to the death of Anton Webern.* **The Cake Smokes** *represents a speculative staging of the first act where after celebrating his granddaughter's birthday, Webern was shot dead whilst smoking a Havana cigar.*

Une enfant – la petite-fille de Webern – assise sur une chaise haute, est occupée à fumer un cigare tandis que son grand-père s'envole dans les airs à la rencontre de la mort. La scène est dominée par un gâteau d'anniversaire. La fumée est abondante et le dernier cigare de Webern plane dans le ciel.
The Death of Webern and Others est un film-opéra de longue haleine mais qui a maintenant de grandes chances de voir le jour. Il se divise en dix actes. Chacun d'entre eux traite de la mort d'un compositeur que dix indices rattachent à celle d'Anton Webern. **The Cake Smokes** représente une idée de mise en scène pour le premier acte dans lequel, après avoir fêté l'anniversaire de sa petite-fille, Webern est tué d'un coup de feu pendant qu'il fume un havane.

DEATH OF WEBERN – THE SISTERS OF STRASBOURG (LA MORT DE WEBERN – LES SOEURS DE STRASBOURG), 1988
81 x 112 cms – Pencil on card (Crayon sur bristol)

A young woman takes a ride on the back of a fat man in a landscape of numerous events and anecdotes.
The eighth act of **The Death of Webern and Others** *concerns the composer and librettist Geoffrey Fallthuis whose sensational and violent opera* **The Sisters of Strasbourg** *was the apparent cause for an animosity that led to his murder. A speculation on the opera and its effects includes the evidence that embraces all the ten assassinations of the opera piled up into regulation pyramids. Webern's cigar-holding hand is present and so are the composers Lully and Alcan whose eccentric deaths make them suitable candidates as investigators in a composer-murder-mystery.*

Une jeune femme est à cheval sur les épaules d'un homme bedonnant sur fond de paysage qui fourmille d'incidents et d'anecdotes.
Le huitième acte de **The Death of Webern and Others** s'intéresse au compositeur et librettiste Geoffrey Fallthuis dont le violent opéra à sensation, **The Sisters of Strasbourg,** fut la cause apparente de l'animosité qui entraîna sa mort. Une réflexion sur l'opéra et ses effets apporte la preuve qui englobe la totalité des dix assassinats répartis en ordre pyramidal. On voit la main de Webern tenant un cigare et les compositeurs Lully et Alcan, que leur mort insolite désigne comme candidats parfaits pour le rôle d'inspecteur de série noire enquêtant sur la mort mystérieuse de compositeurs.

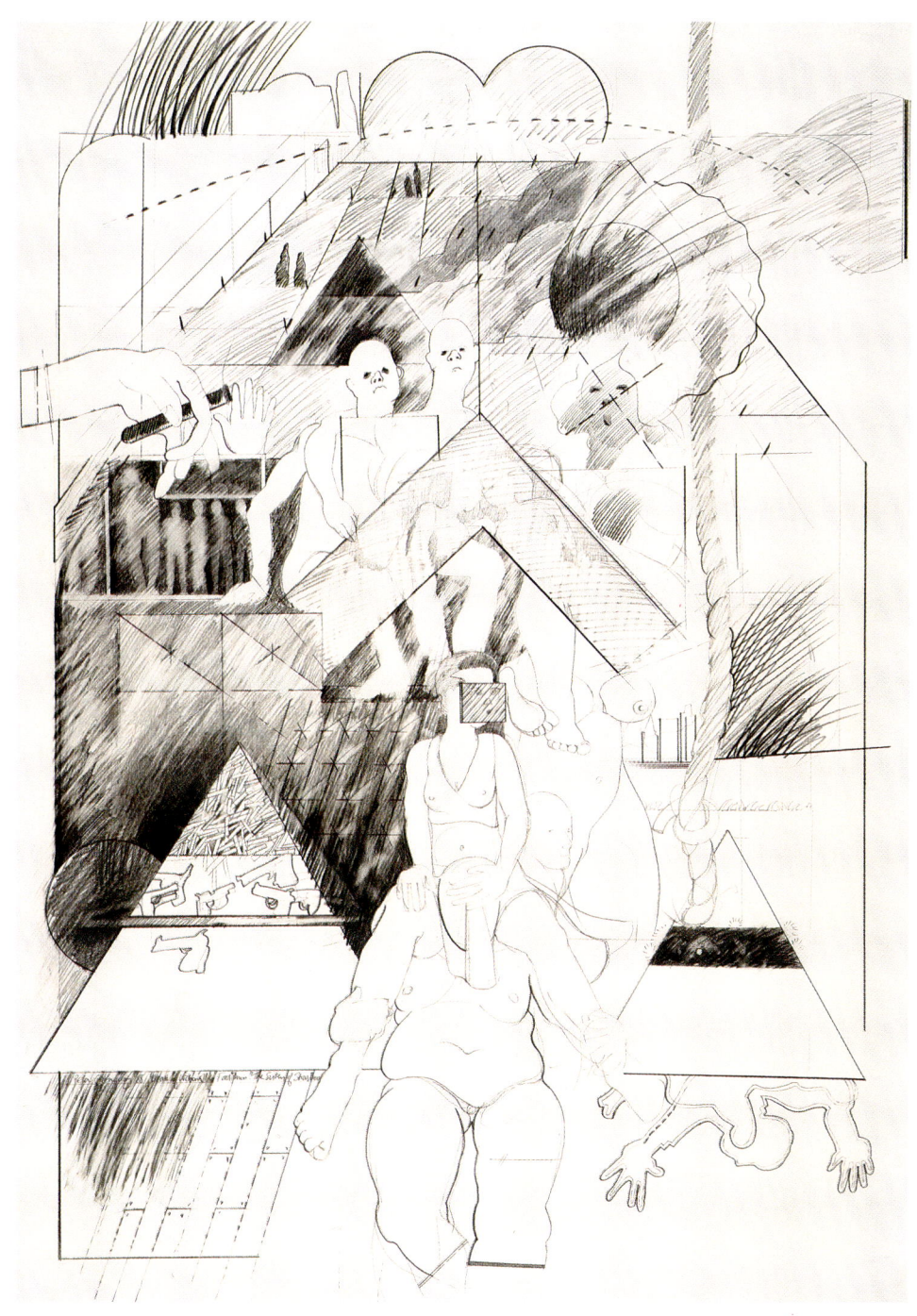

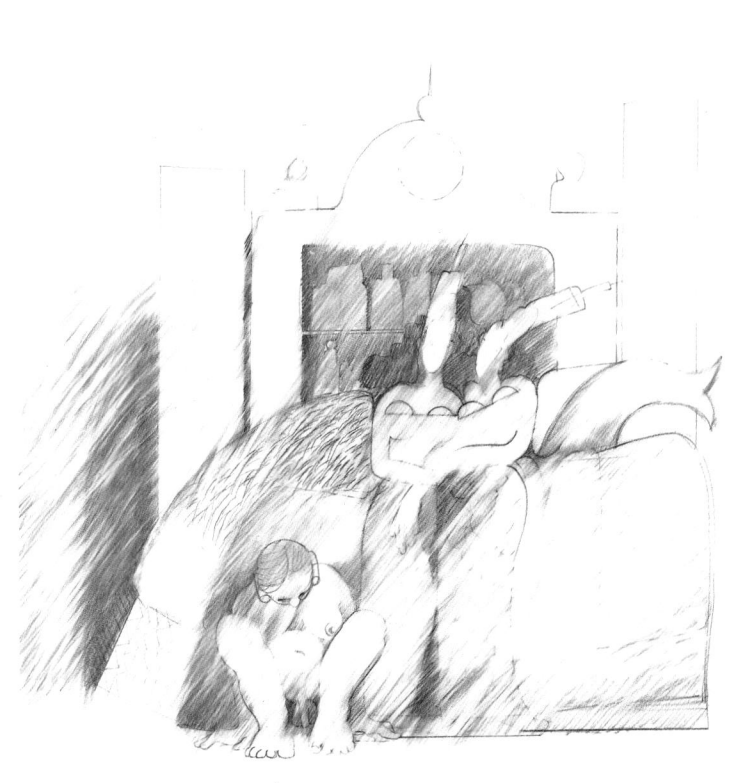

THE DEATH OF WEBERN – TWINS TO BE SEPARATED (LA MORT DE WEBERN – SIAMOISES À SÉPARER), 1988
52 x 71 cms – Pencil on paper (Crayon sur papier)

The opera "The Sisters of Strasbourg" by Geoffrey Fallthuis was based on the 1743 case of a pair of Siamese Twins joined at the stomach who were forcibly taken to Strasbourg to be separated, only to be found that they were fakes – they were not in any way physically joined. The deception had been a desperate ruse on their part to avoid the risk of ever being sexually penetrated.

L'opéra «The sisters of Strasbourg», de Geoffrey Fallthuis, s'inspire d'un cas survenu en 1743, dans lequel des soeurs siamoises réunies par le ventre furent emmenées de force à Strasbourg afin d'être séparées. Elles se révélèrent être de fausses siamoises – elles ne présentaient aucune forme d'attache physique. Elles avaient monté cette supercherie désespérée pour éviter toute pénétration sexuelle.

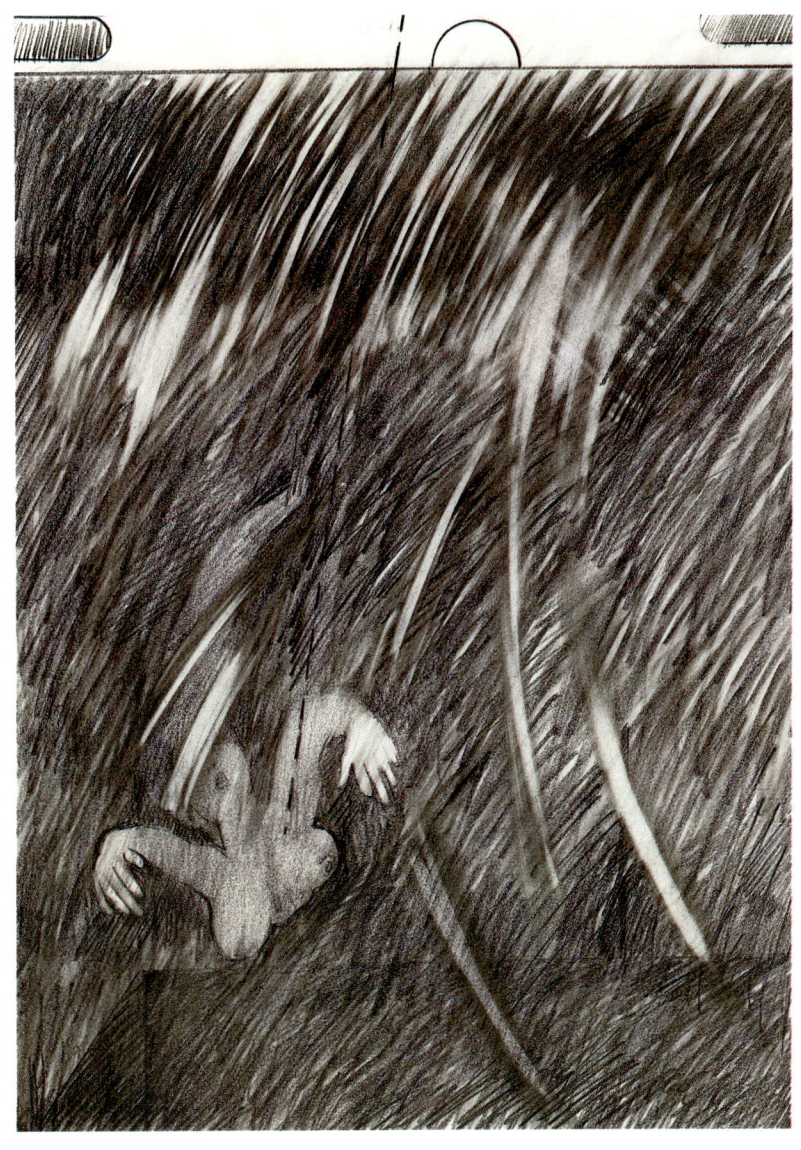

THE DEATH OF WEBERN – UNDERWATER SHOT (LA MORT DE WEBERN – MEURTRE SOUS L'EAU), 1988
52 x 71cms – Pencil on paper (**Crayon sur papier**) Collection Raffaella Pomella

In **The Death of Webern and Others,** *the ninth contestant for assassination was the soprano, Corntorpia Felixchange. She was shot whilst swimming under seven metres of chlorinated water.*

Dans **The Death of Webern and Others**, la neuvième victime potentielle était la soprano Corntorpia Felixchange. Elle fut tuée par un coup de feu alors qu'elle nageait sous sept mètres d'eau chlorée.

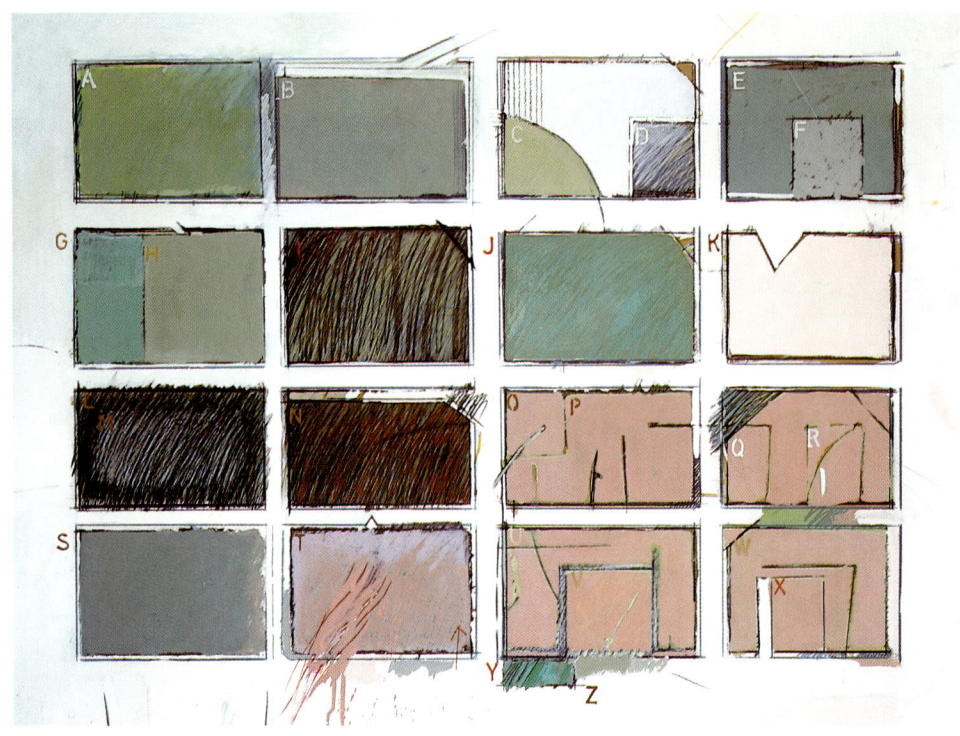

FRAME CATALOGUE (CATALOGUE DE CADRAGE), 1989
81 x 111 cms – Mixed media on paper (**Technique mixte sur papier**)

The painter can pick his own frame, the film-maker is not so lucky. Having made a selection from the small number of film ratios possible, careful composition of a picture into the corners of a frame and right to the very edges is still not dependable when projected. Exact symmetries are not to be relied upon. Tolerances must be permitted. Hence the concept of the floating edge. Take your pick of a variable floating edge from the catalogue.

Le peintre peut choisir son propre cadrage, le metteur-en-scène n'a pas cette chance. Après avoir fait la sélection du petit nombre de ratios possibles pour le film, quel que soit le soin apporté à la composition intérieure et à la rigueur du cadre, cela dépend encore de la manière dont l'image sera projetée. On ne peut guère compter sur une symétrie parfaite. Une certaine tolérance est permise. De là le concept de marge flottante. Faites votre choix dans le catalogue parmi les variables marges flottantes.

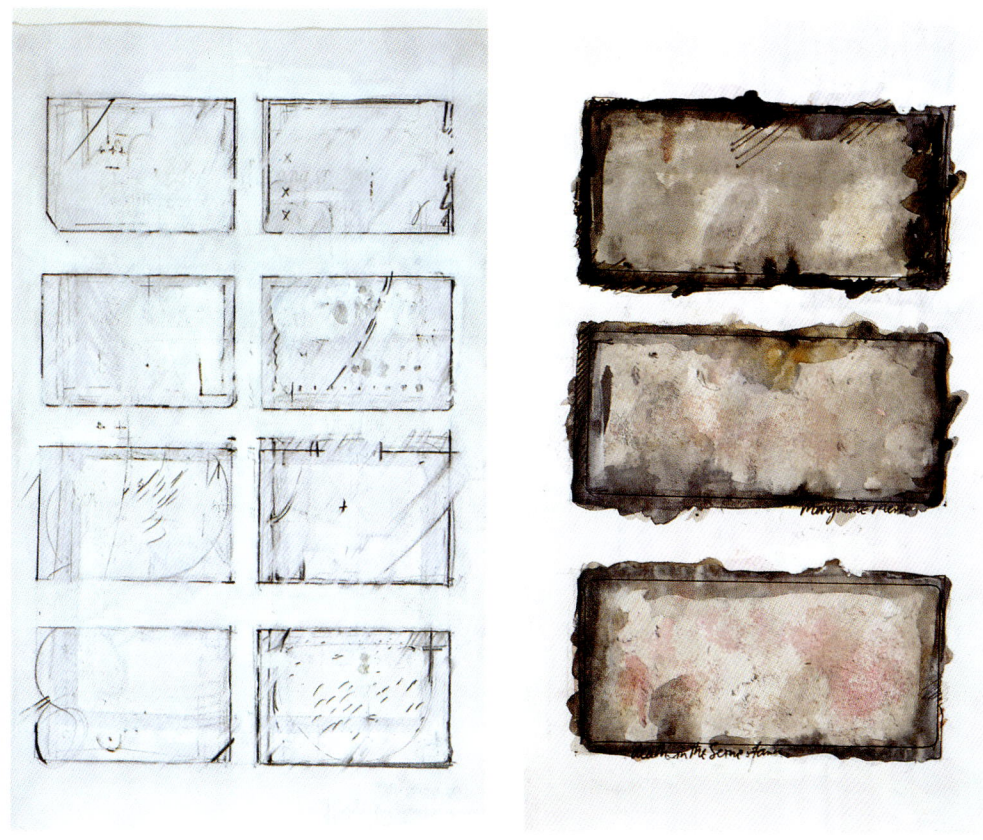

A FRAMED LIFE (UNE VIE ENCADRÉE), 1989
22 x 35 cms – Mixed media on paper (Technique mixte sur papier)
Ten pages from a series of a hundred (Dix pages d'une série de cent)

*The desire to investigate the frame-ratio in the manufacture of a film or television picture persists. Here is more evidence of the pursuit. When completed with a set of one hundred pages and eight hundred individual frames, the pursuit will become the subject of a collaborative television work with the animator Eve Ramboz. This investigation started with serious intent in the making of **Death in the Seine** and persists in the constant reframing in **Prospero's Books**. There are many different vocabularies at work here – a filmic vocabulary of fading and mixing, an animator's vocabulary of clipping and pasting, a compositor's vocabulary of spacing and margins and perhaps even a sheet-metal worker's vocabulary of welding and drilling.*

Au cours de la réalisation d'un film – pour le cinéma ou la télévision – le désir d'explorer les ratio du cadrage est permanent. On trouve ici quelques preuves supplémentaires de cette recherche. Dès lors que sera achevée une série de cent pages et de huit cents cadrages originaux, cette recherche deviendra l'objet d'un travail de collaboration avec la télévision et l'opératrice sur palette graphique, Eve Ramboz. Cette investigation entreprise avec sérieux dans **Death in the Seine** se poursuit dans le constant recadrage de **Prospero's Books**. Ici, plusieurs vocabulaires sont en jeu – un vocabulaire filmique du fondu et du mixage, celui du coupé-collé de l'opérateur, celui de l'espace et des marges sonores du compositeur auxquels s'ajoutera sans doute celui de la soudeuse et de la perceuse d'un métallier.

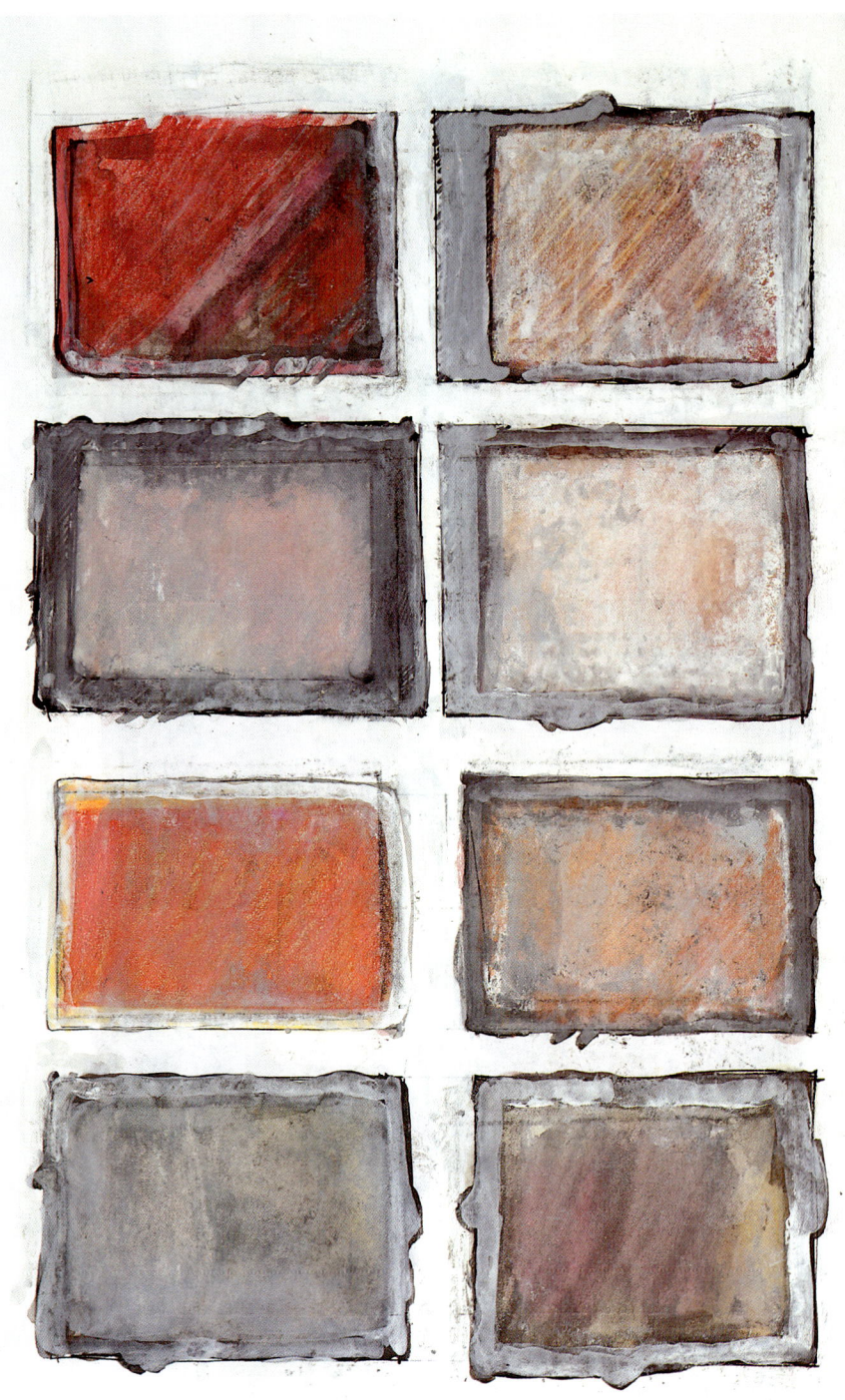

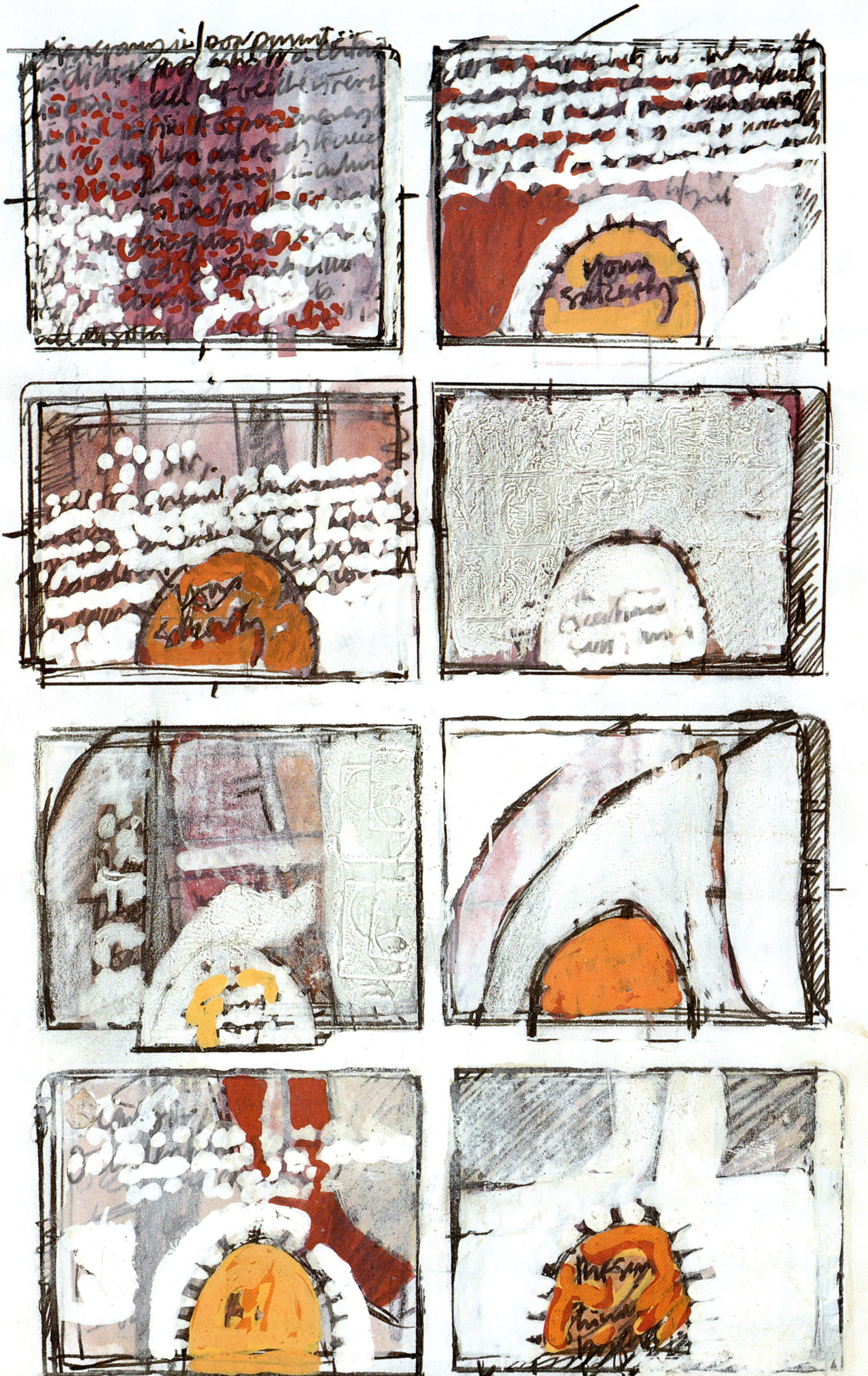

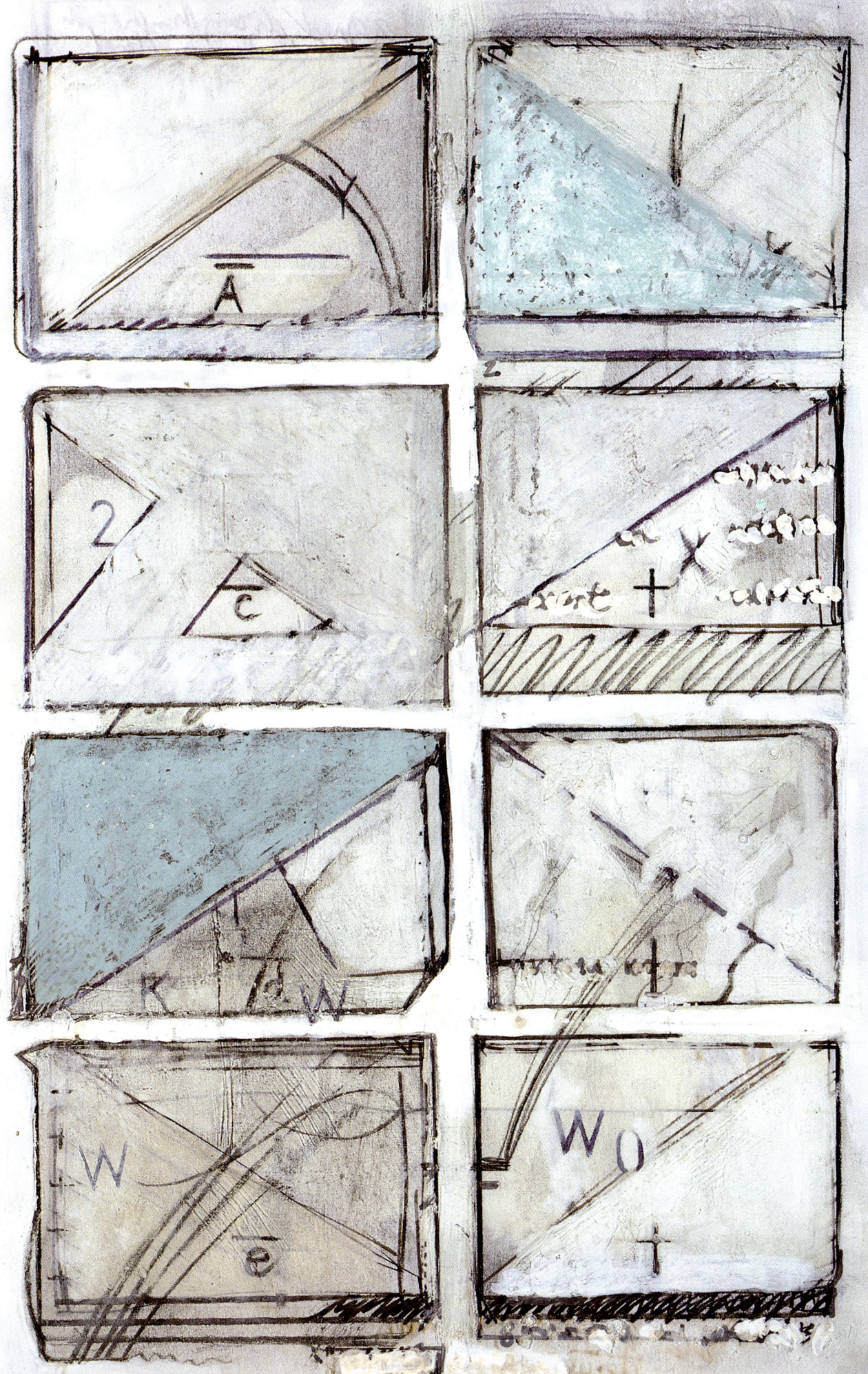

ROUTES, 1986
15 x 24 cms Ink on page (**Encre sur papier**)
Five of a series of ten (Cinq d'une série de dix)

PROSPERO'S BOOKS: A CATALOGUE (LES LIVRES DE PROSPERO : LE CATALOGUE), 1989
81 x 112 cms – Pencil on card (Crayon sur bristol)

*Twenty-four "expanded" books are arranged grid-fashion in four columns of six.
This is a catalogue of some of the books that Gonzalo may have surreptitiously placed in the leaky boat that took Prospero and his daughter Miranda into exile. Amongst them there was certainly a Herbal, a Book of Music and Architecture, a Book of Combustion, Primers in Geometry and Erotica, several Encyclopedias, at least one Diary and certainly the Autobiography of the Minotaur.*

Suite de vingt-quatre livres déployés selon un modèle de grille à quatre colonnes sur six.
Voici le catalogue de quelques uns des livres que Gonzalo avait probablement embarqués subrepticement sur le bateau qui prenait l'eau dans lequel Prospéro et sa fille Miranda étaient emportés vers l'exil. Parmi eux, certainement un livre sur les simples, un livre sur la musique et l'architecture, un livre sur la combustion, un traité de géométrie et d'érotisme, plusieurs encyclopédies, au moins un journal intime et certainement une autobiographie du Minotaure.

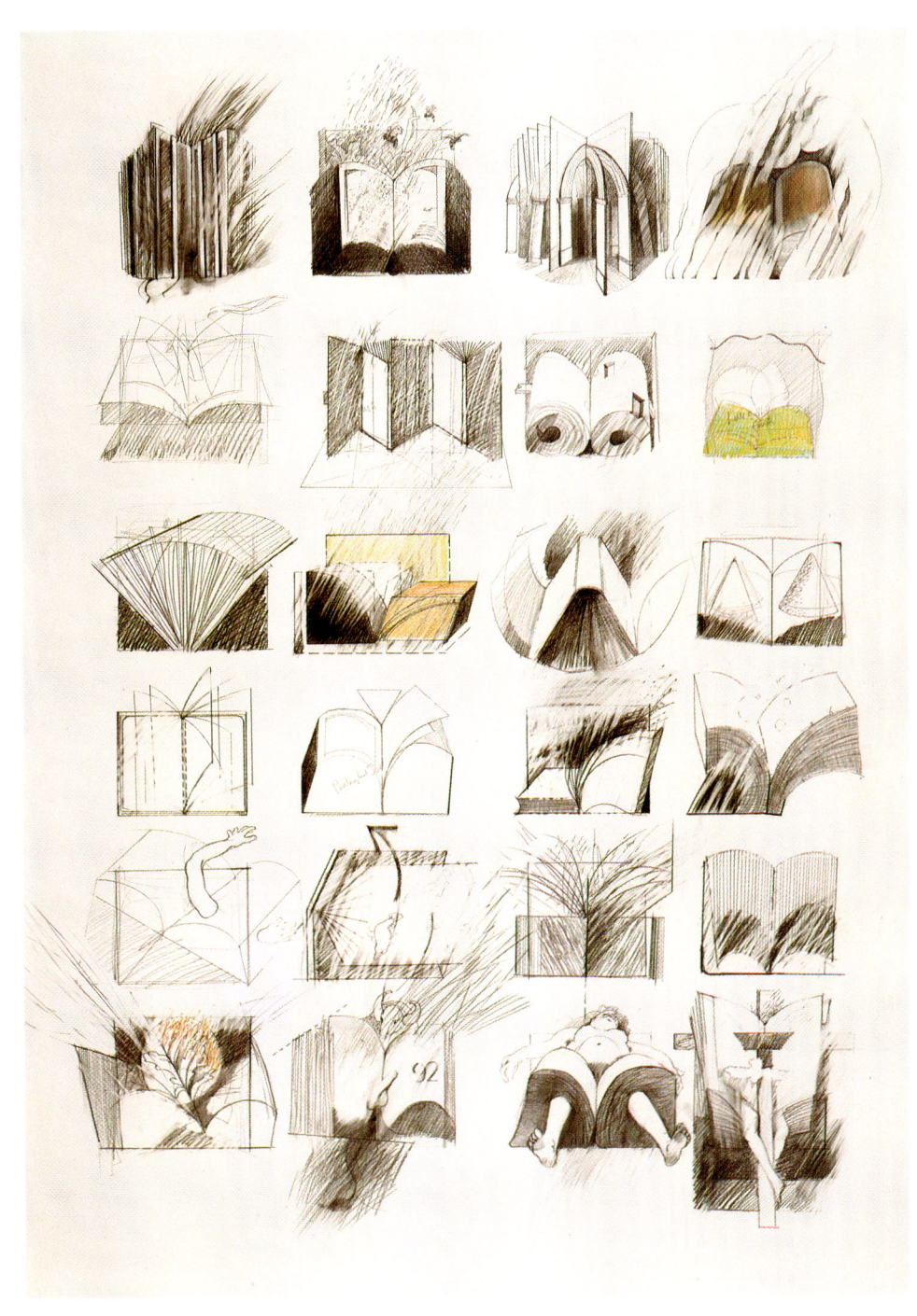

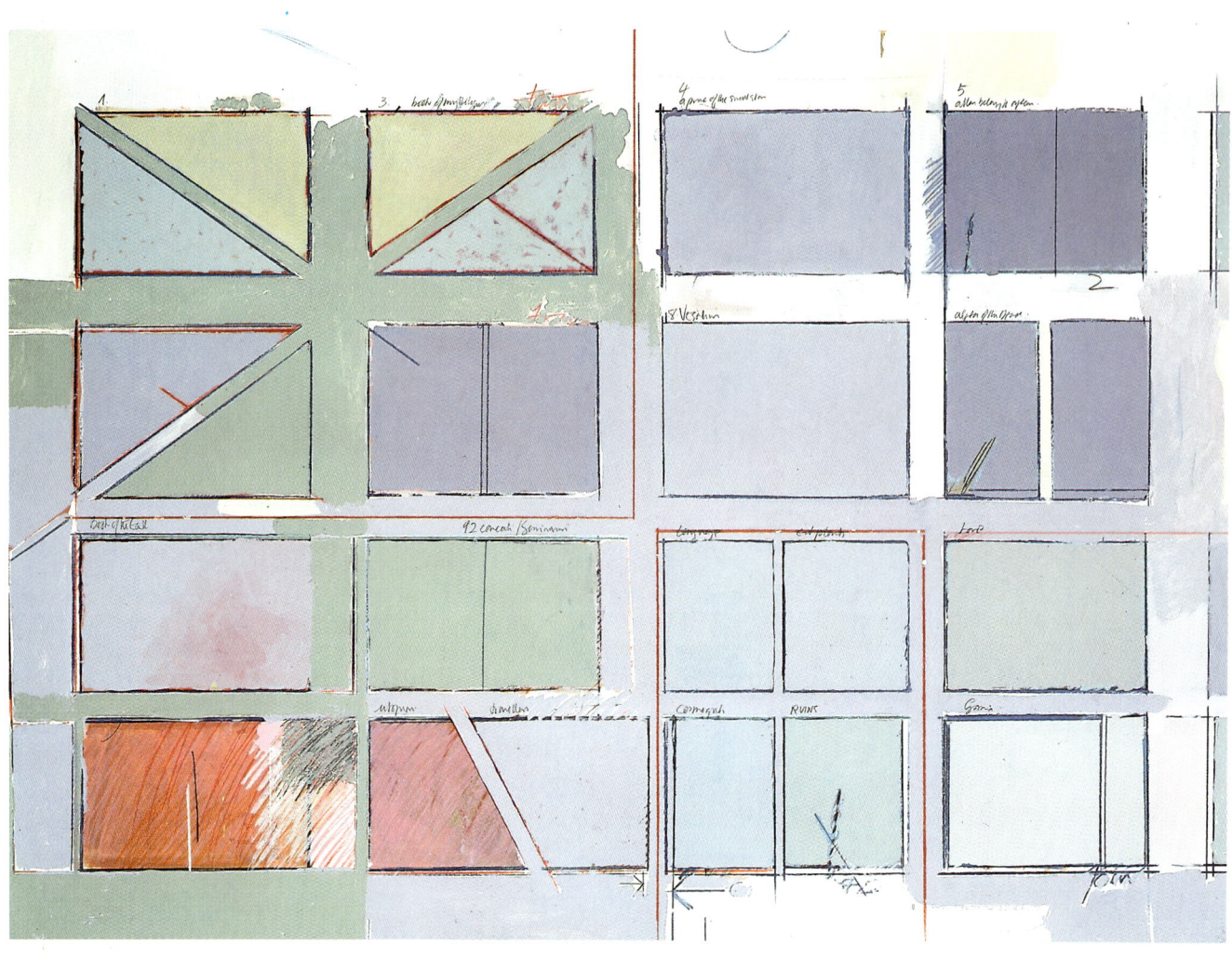

PROPORTIONAL REPRESENTATION (REPRÉSENTATION PROPORTIONNELLE), 1989
81 x 112 cms – Mixed media on paper (Technique mixte sur papier)

*There are twenty-six volumes in **Prospero's Books** – a film adaptation of "The Tempest" – and although all have influenced Prospero's thinking they have done so in varying proportions – this is a consideration, constantly adjusted in shape and colour as the film was edited, to evaluate the different influences of each book.*

On dénombre vingt-six volumes dans **Prospero's Books** – adaptation cinématographique de «La Tempête» – et quoiqu'ils aient tous exercés une influence sur la pensée de Prospéro, leur contribution fut variable – il a donc fallu reprendre constamment cette considération sur le plan de la forme et de la couleur au cours du montage et ce, afin de déterminer l'apport de chacun des livres.

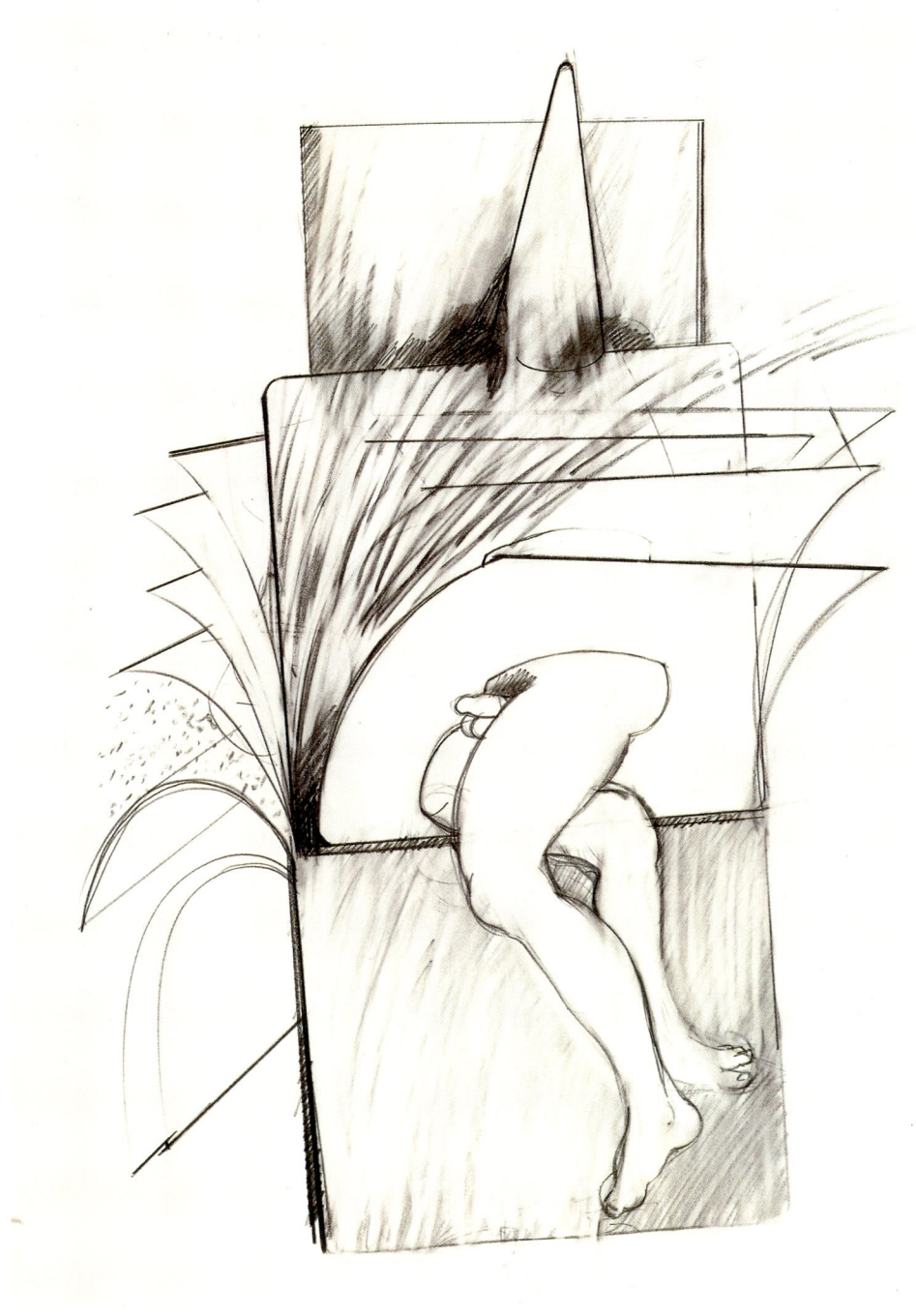

PROSPERO'S BOOKS: THE BOOK OF FOOLS (LES LIVRES DE PROSPERO : LE LIVRE DES FOUS), 1988
52 x 71 cms – Pencil on paper (**Crayon sur papier**)

It is said that a fool lurks in every book, seeking to misinterpret its meaning ... and that the fool can always be found by holding every seventh page to the light. This was a book where every page was numbered seven for Prospero was interested in fools and madness.

On dit que dans tout livre se cache un fou qui cherche à en déformer le sens... il suffirait, paraît-il, de présenter ce livre à la lumière toutes les sept pages pour le repérer. Toutes les pages du présent ouvrage portent le numéro sept car Prospéro s'intéressait aux fous et à la folie.

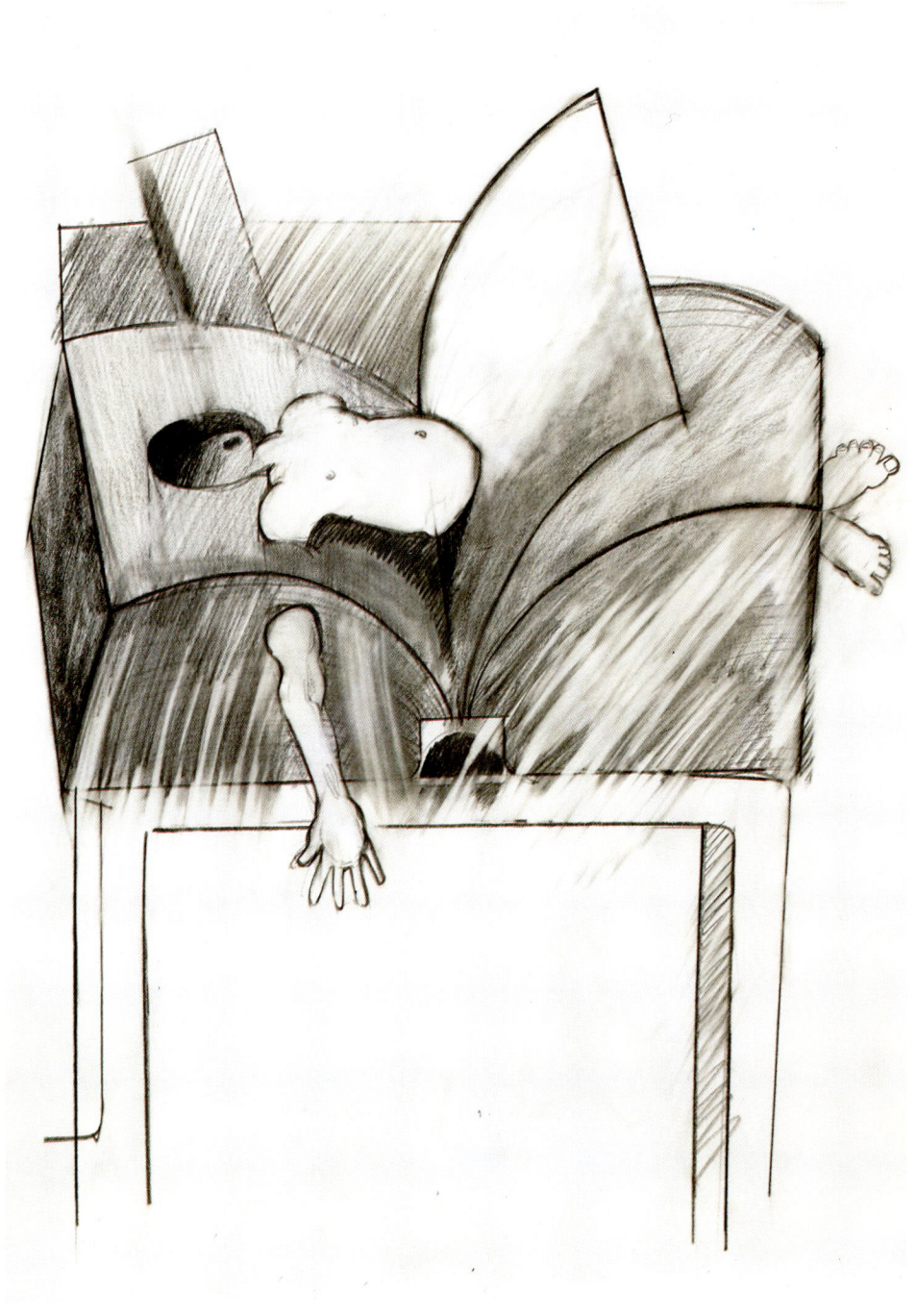

PROSPERO'S BOOKS: CRUCIFICTION (LES LIVRES DE PROSPERO : CRUCIFIXION),1988
52 x 71 cms – *Pencil on paper* (Crayon sur papier)

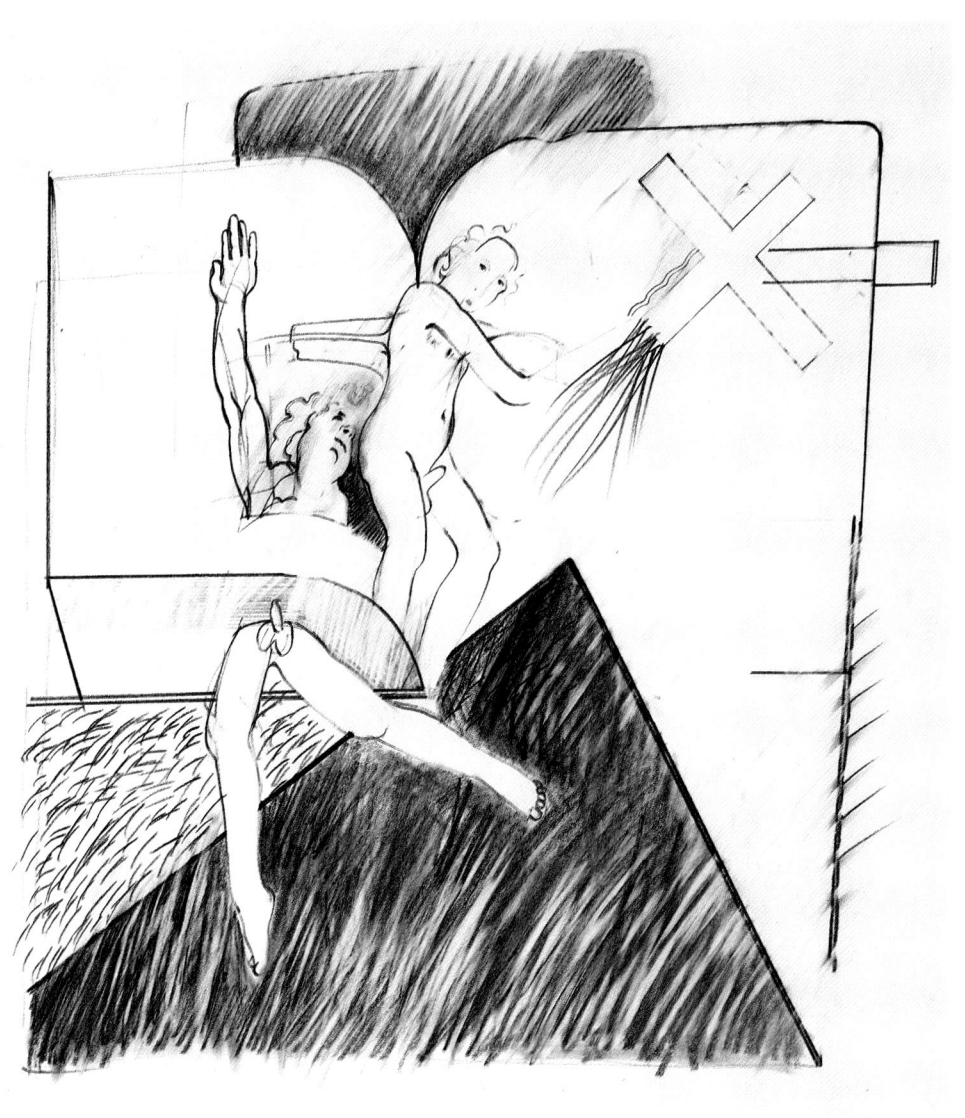

PROSPERO'S BOOKS: AFTER HONNECOURT (LES LIVRES DE PROSPERO : D'APRES HONNECOURT), 1988
52 x 71 cms – Pencil on paper (Crayon sur papier)

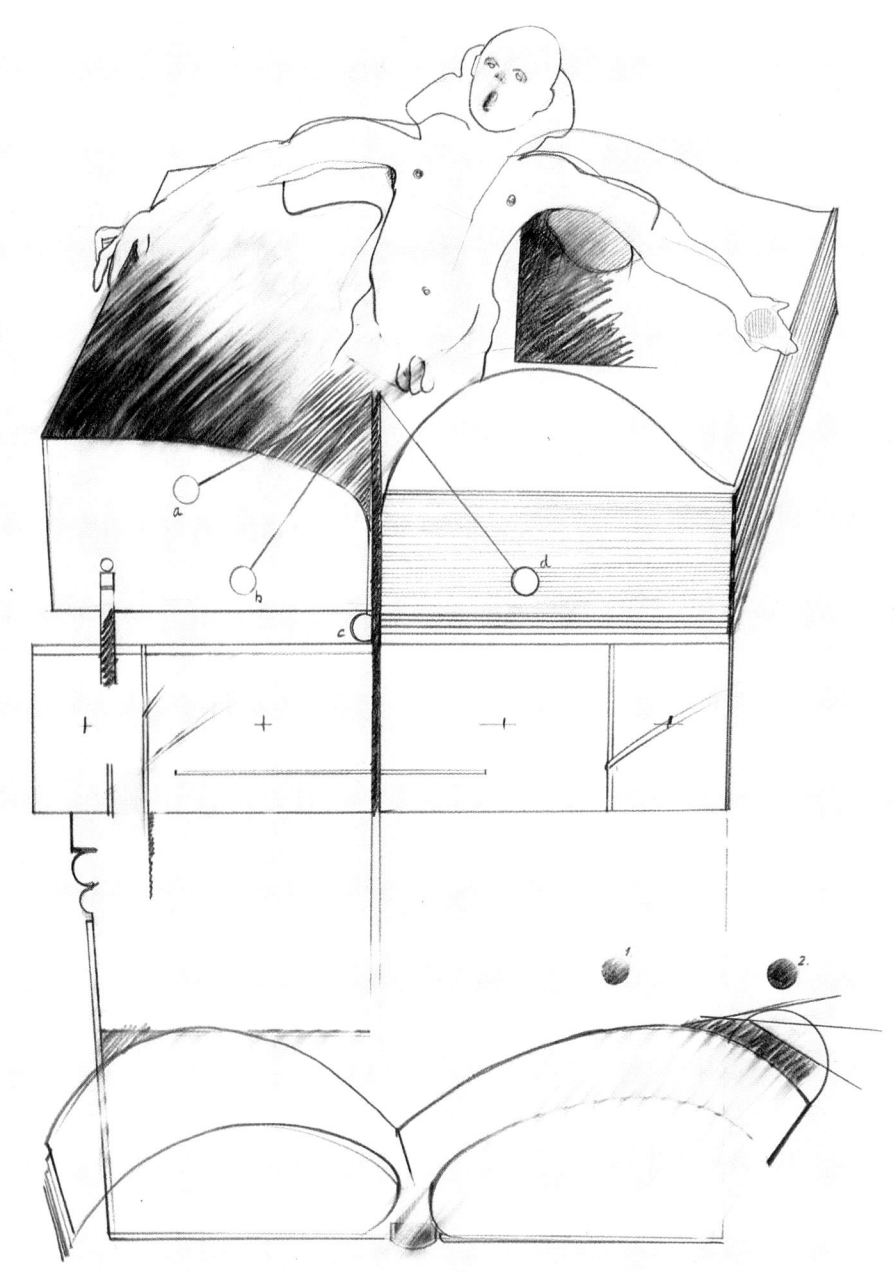

PROSPERO'S BOOK: THE BOOK OF JOKES (LES LIVRES DE PROSPERO : LE LIVRE DES PLAISANTERIES), 1988
52 x 71 cms – Pencil on paper (Crayon sur papier)

*This **Book of Jokes** may well have been one of the volumes that Gonzalo placed in Prospero's boat. It is certain that the three-year old Miranda used page fifty-seven to make a paper-hat.*

Ce **Livre des Plaisanteries** aurait très bien pu faire partie des livres mis dans le bateau de Prospéro par Gonzalo. Il est certain que la petite Miranda, alors âgée de trois ans, s'est servie de la page cinquante-sept pour se faire un chapeau.

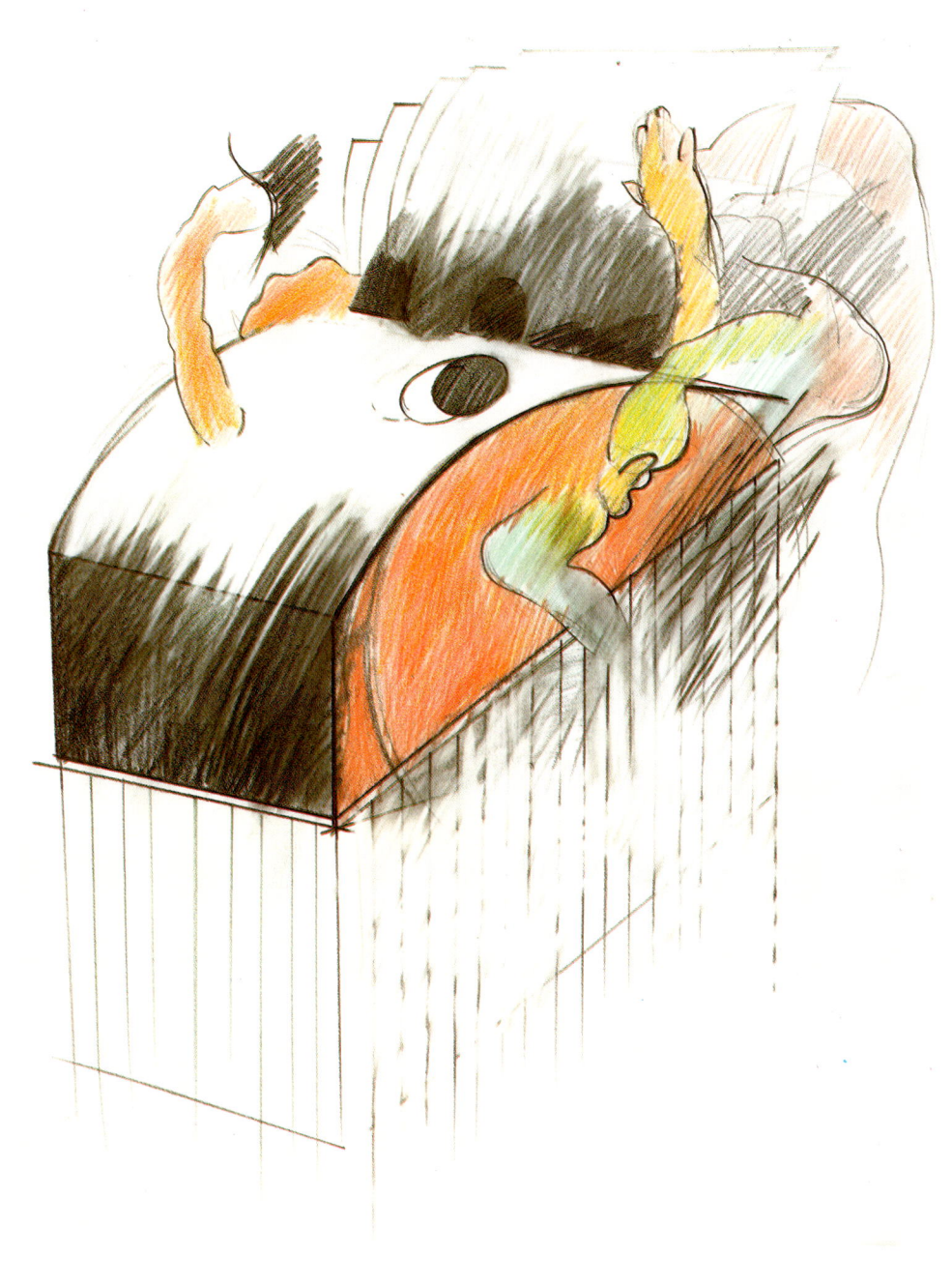

PROSPERO'S BOOKS: THE BOOK OF PURSUITS (PROSPERO'S BOOK : LE LIVRE DES RECHERCHES), 1988
52 x 71 cms – Pencil on paper (Crayon sur papier)

Mc CAY'S GRID (LA GRILLE DE Mc CAY), 1989
81 x 112 cms – Mixed media on paper (Technique mixte sur papier)

The grid is a borrowing. Winsor McCay's Christmas syndicated strip-cartoon of "Little Nemo" for December 13th 1908, admired for its regularity, its sequence excitement, its reprised shapes and its formal and symmetrical narrative. However more things were pressing - how to organise the multiplication of points of view in **Prospero's Books** *– a version of "The Tempest", a consideration of "you are what you read" as opposed to the "you are what you eat" of* **The Cook, the Thief, his Wife and her Lover***.. McCay's grid lost Nemo and the Christmas moon and is now full of different information - it has become an illustrated weather-forecast for Prospero with signs and symbols and isobars and a few windy quotations from Constable.*

La grille a été empruntée à la bande dessinée «Little Nemo» de Winsor McCay, parue dans la presse le 13 décembre 1908 à l'approche de Noël, admirée pour son trait, son suspense, ses formes récurrentes et son récit formel et symétrique. Toutefois il y avait plus urgent – comment organiser la multiplicité des points de vue dans **Prospero's Books** – une version de «La Tempête», une réflexion sur le thème «vous êtes ce que vous lisez» qui s'oppose au «vous êtes ce que vous mangez» dans **Le Cuisinier, le Voleur, sa Femme et son Amant**. La grille de McCay a perdu Nemo et la lune de Noël, elle est désormais chargée d'informations différentes – et s'est transformée en prévisions météorologiques illustrées pour Prospero, avec des signes, des symboles et des isobars sans compter quelques références venteuses empruntées à Constable.

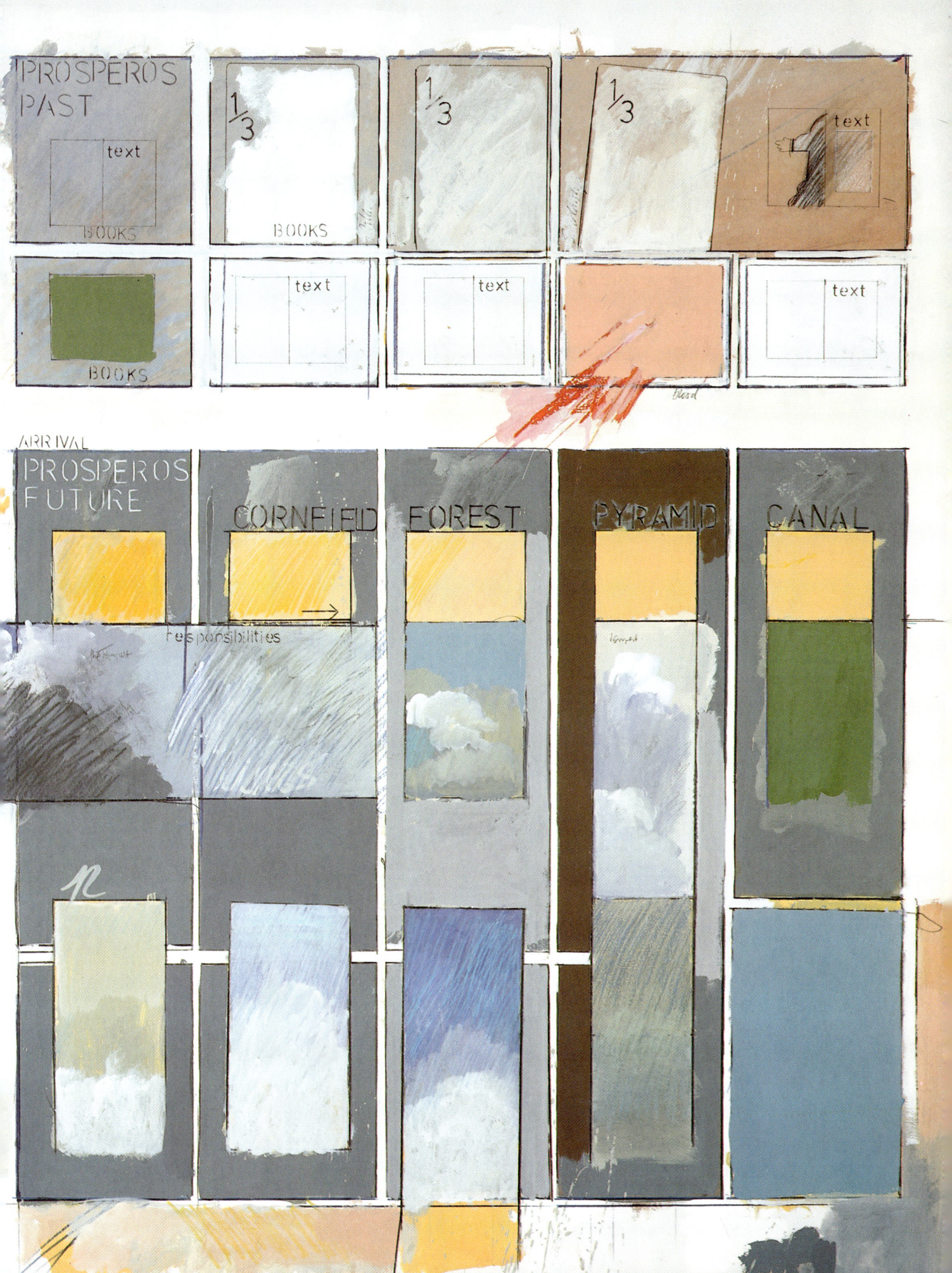

12 AND THE THREE WOMEN, 1988

(12 ET LES TROIS FEMMES)

30 x 21 cms – Collage

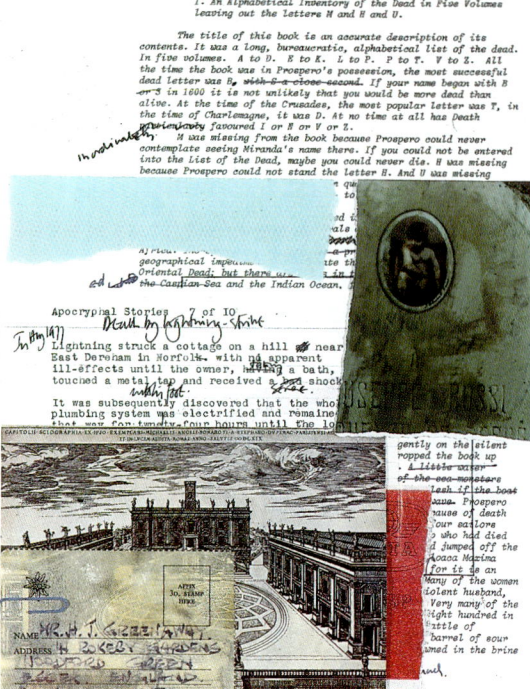

THE INVENTORY OF THE DEAD, 1988

(L'INVENTAIRE DES MORTS)

30 x 21 cms – Collage

Collection Chase Manhattan Bank, New Yok

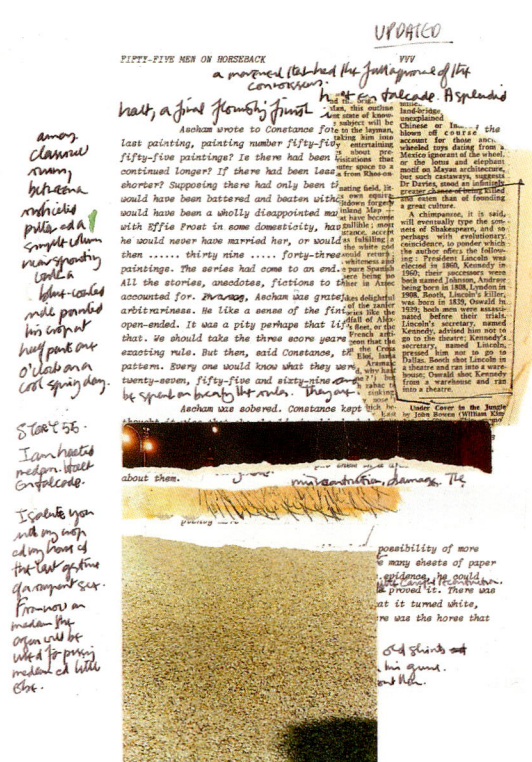

THE LINCOLN-KENNEDY PASSAGE, 1988

(LE PASSAGE LINCOLN-KENNEDY)

30 x 21 cms Collage

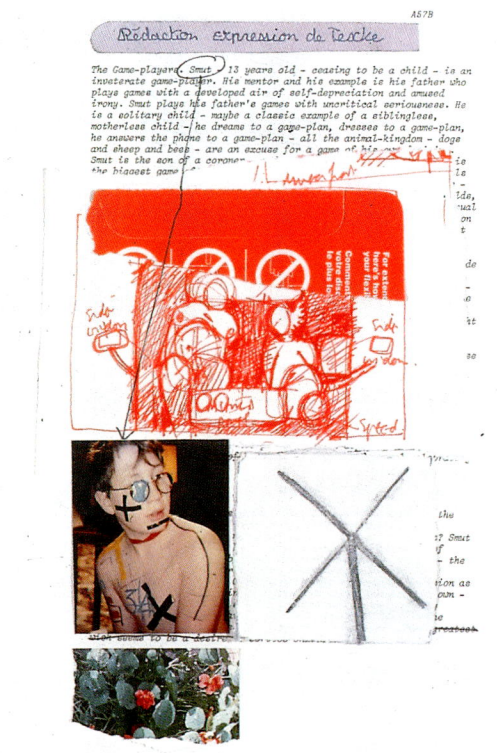

CROSSING SMUT

(CROIX DE BOIS - CROIX DE FER), 1988

30 x 21 cms – Collage

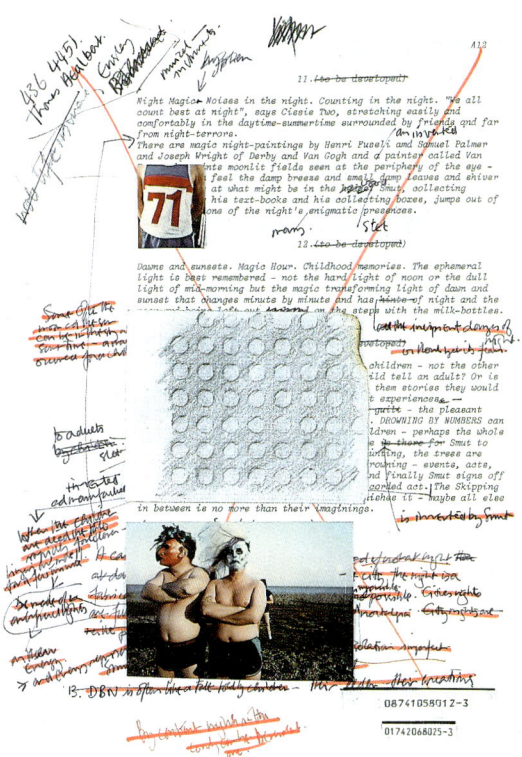

71 AND THE BOGNOR BROTHERS, 1988
(71 ET LES FRERES BOGNOR)
30 x 21 cms – Collage
Collection Ms.Thaeko Ujiie, Tokyo

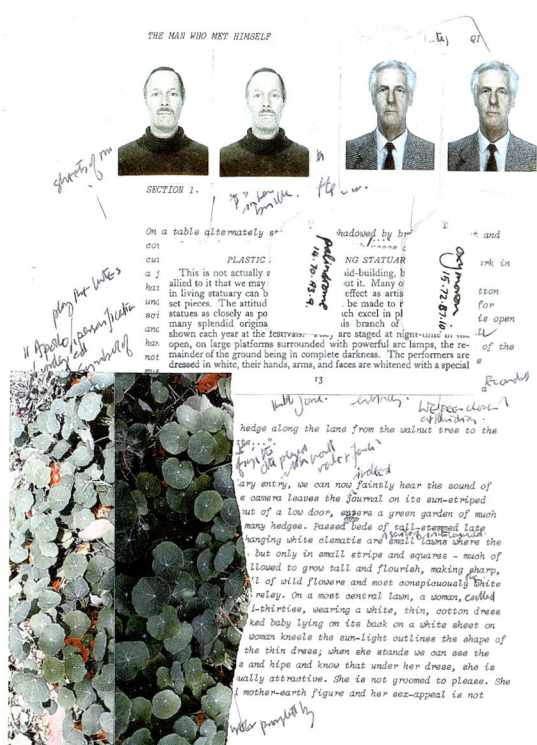

PALINDROME AND OXYMORON, 1988
(PALINDROME ET OXYMORE)
30 x 21 cms – Collage

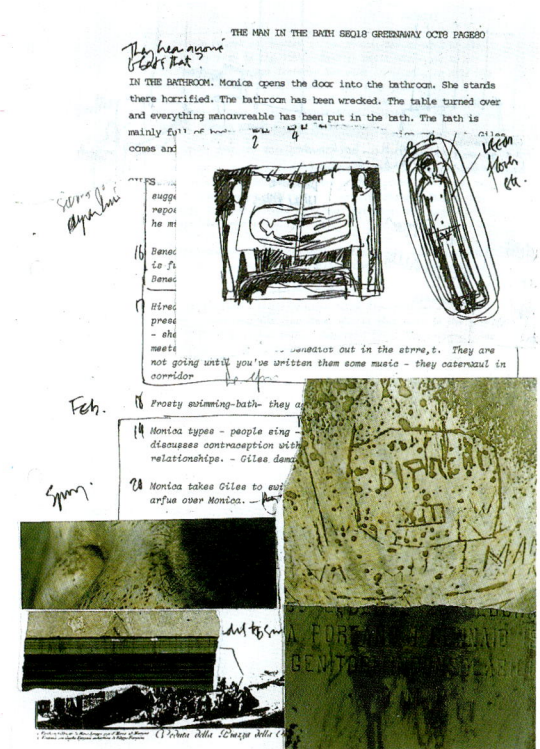

MARBLE BATHS, 1988
(BAINS DE MARBRE)
30 x 21 cms – Collage

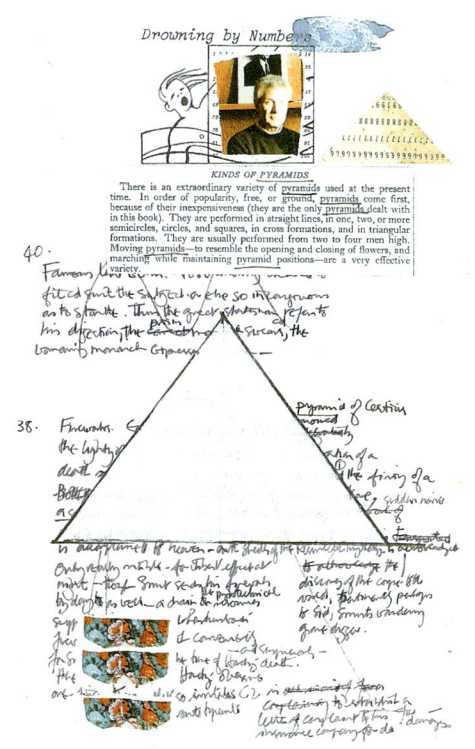

KINDS OF RUSSIAN PYRAMIDS, 1988
(SORTES DE PYRAMIDES RUSSES)
30 x 21 cms – Collage

LUPER AT ANTWERP (LUPER À ANVERS), 1990
81 x 110 cms – Mixed media on paper (Technique mixte sur papier)

The Tulse Luper Suitcase *is a story of thirteen prisons. The first prison is a bathroom in Antwerp Railway Station where Luper covered the walls with writing and met Cissie Colpitts for the first time. From first capture to first escape, there is much action and only fifteen scenes to contain it – three major scenes, ten lesser scenes with a certain sort of symmetry and one scene in total darkness at least for three quarters of its length. The distribution of plot is problematical. For the moment, only one scene is secure and that is Cissie Colpitts's red dress.*

The Tulse Luper Suitcase raconte l'histoire de treize prisons. La première est celle d'un cabinet de toilettes de la gare d'Anvers. Luper y couvrira les murs de graffiti et y rencontrera Cissie Colpitts pour la première fois. Entre le premier emprisonnement et la première évasion, il y a beaucoup d'action à faire tenir en quinze scènes seulement – trois scènes majeures, dix moins importantes, dotées d'une certaine symétrie et une scène dans l'obscurité totale pendant au moins les trois-quarts de sa durée. La trame de l'intrigue est problématique. Pour le moment, une seule scène est sûre, celle de la robe rouge de Cissie Colpitt.

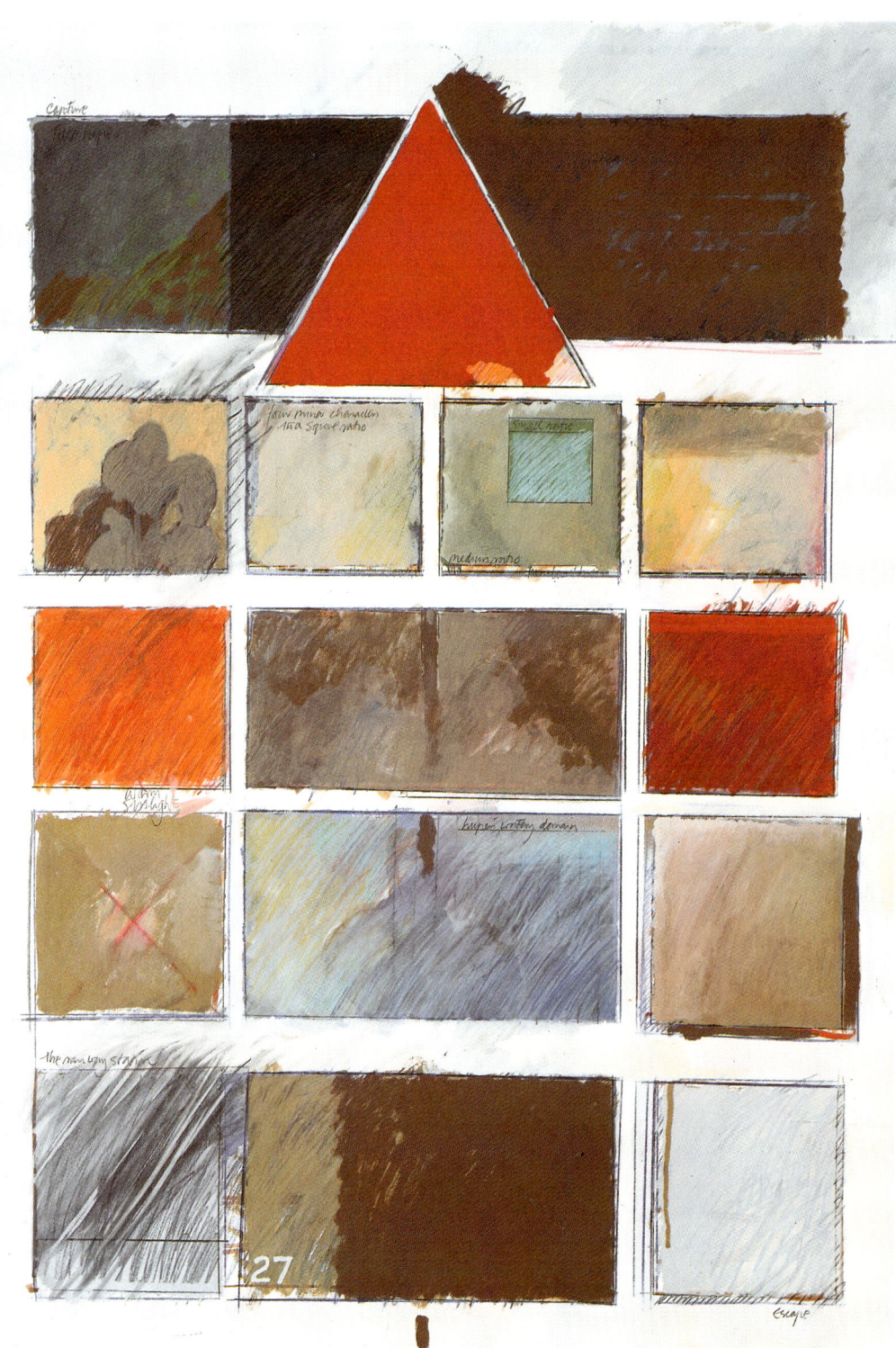

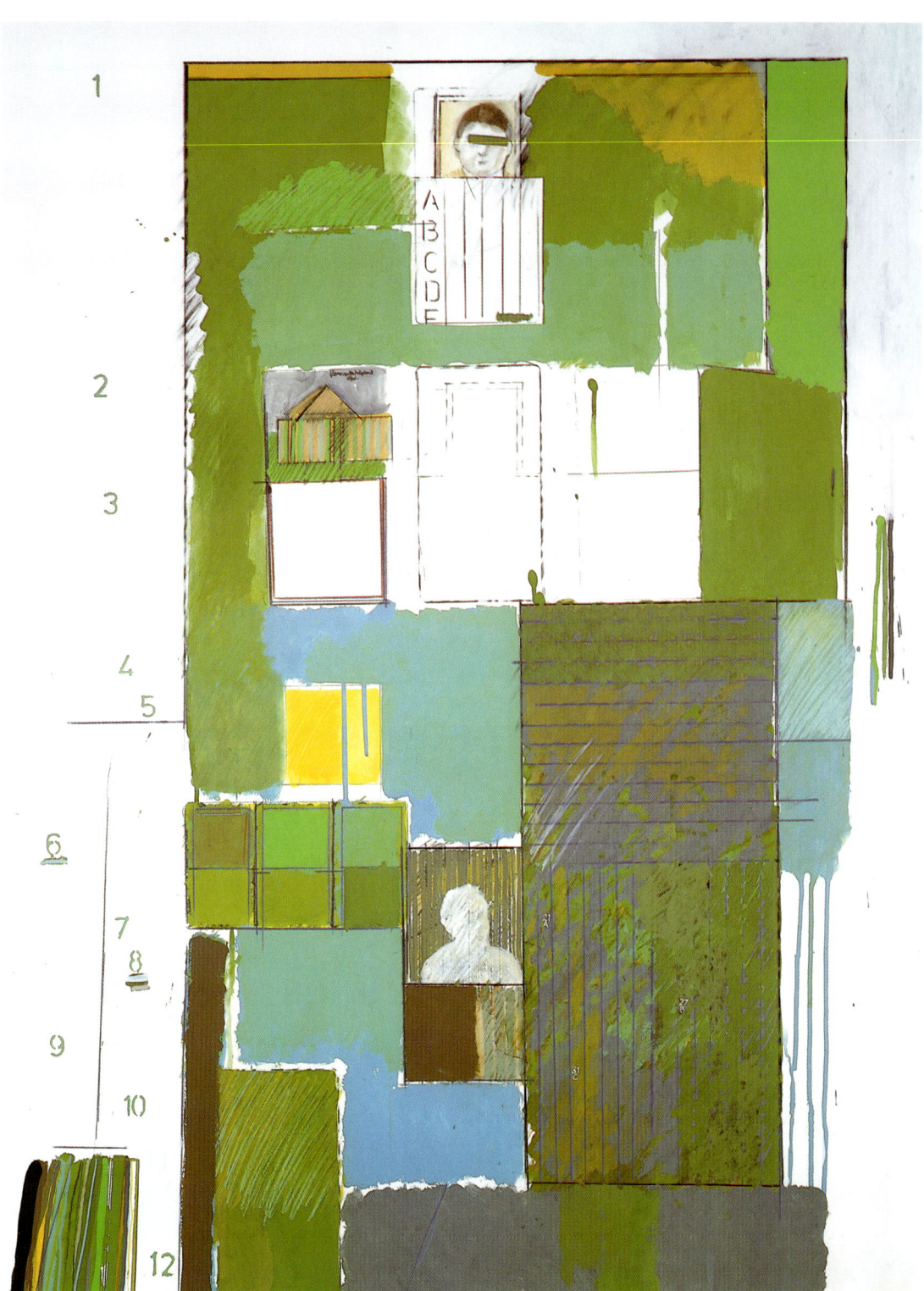

LUPER ON SARK (LUPER À SERCQ), 1990
81 x 110 cms – Mixed media on paper (Technique mixte sur papier)

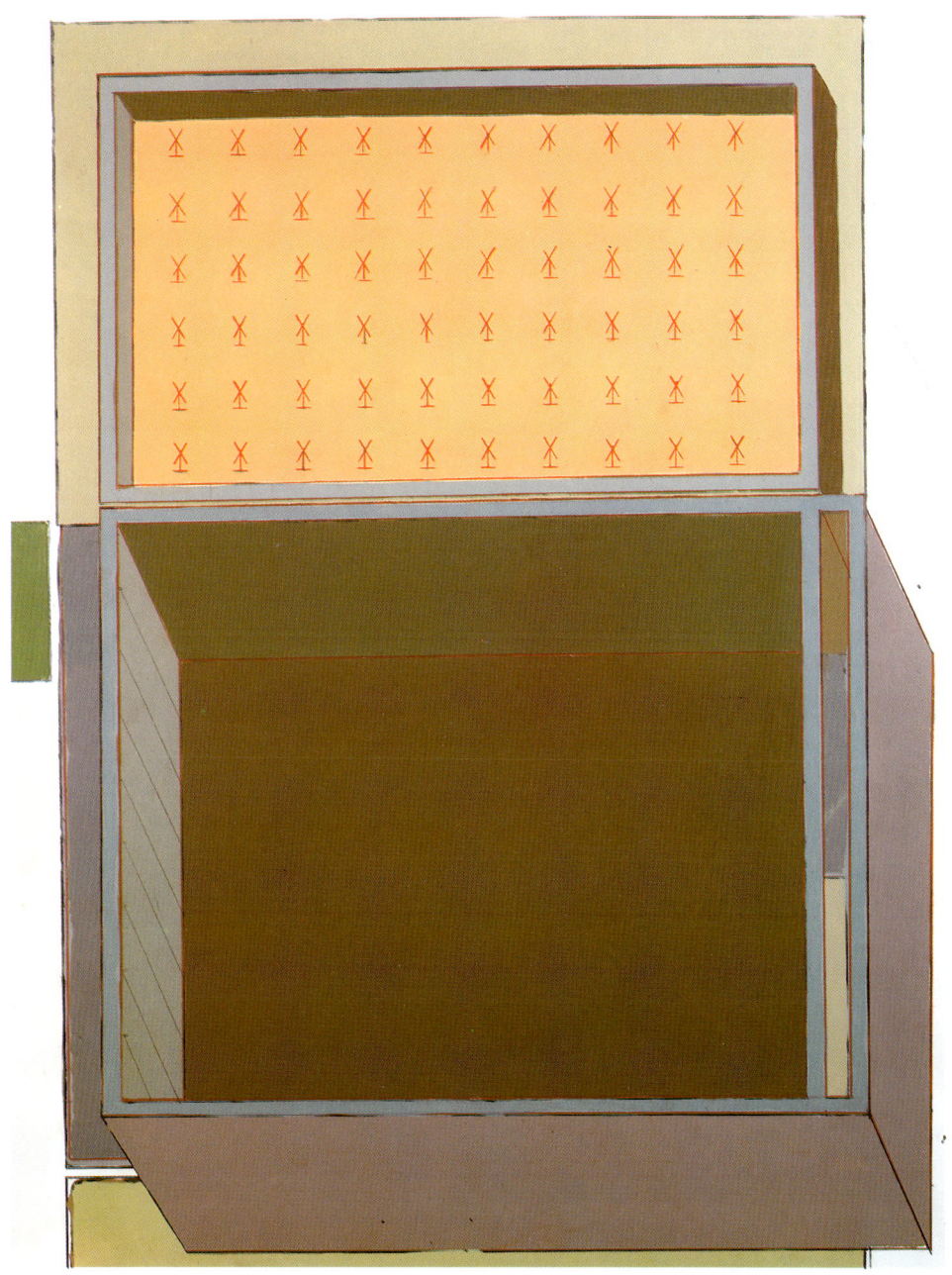

AN OPEN AND SHUT CASE (UNE VALISE OUVERTE ET FERMÉE : UNE AFFAIRE CLASSÉE), 1990
81 x 107 cms – Acrylic on card (Acrylique sur bristol)

Tulse Luper's suitcase was supposedly identifiable by its lining paper – a red repetitive pattern on a golden-yellow ground. Looking closely at the motif you will see that the image – maybe familiar – is of a windmill ... or perhaps a crossroads-signpost seen in Oriental Perspective .

En principe la valise de Tulse Luper était reconnaissable au papier dont elle était tapissée – un motif rouge répétitif sur fond jaune d'or. En le regardant de près, vous constaterez que l'image – sans doute familière – est celle d'un moulin à vent... ou peut-être d'un panneau indicateur vu en perspective orientale.

THE LUPER SUITCASE (LA VALISE DE LUPER), 1990
81 x 107 cms – Acrylic on card (Acrylique sur bristol)

Tulse Luper packed a suitcase and many wondered what was in it ... Vatican pornography, dead gloves, maps of Herculaneum, cork frogs, Nazi Gold, harmless gossip, magic numbers, Peace in our Time, Cezanne apples, the bones of a dead dog called Rita? The search for the hypothetical contents continues.

Tulse Luper faisait sa valise et beaucoup s'interrogeaient sur son contenu... pornographie vaticane, gants usés, cartes d'Herculanum, grenouilles de liège, or nazi, ragots inoffensifs, chiffres magiques, La Paix soit avec nous, pommes de Cézanne, os de la chienne morte nommée Rita ? L'enquête sur le contenu hypothétique se poursuit.

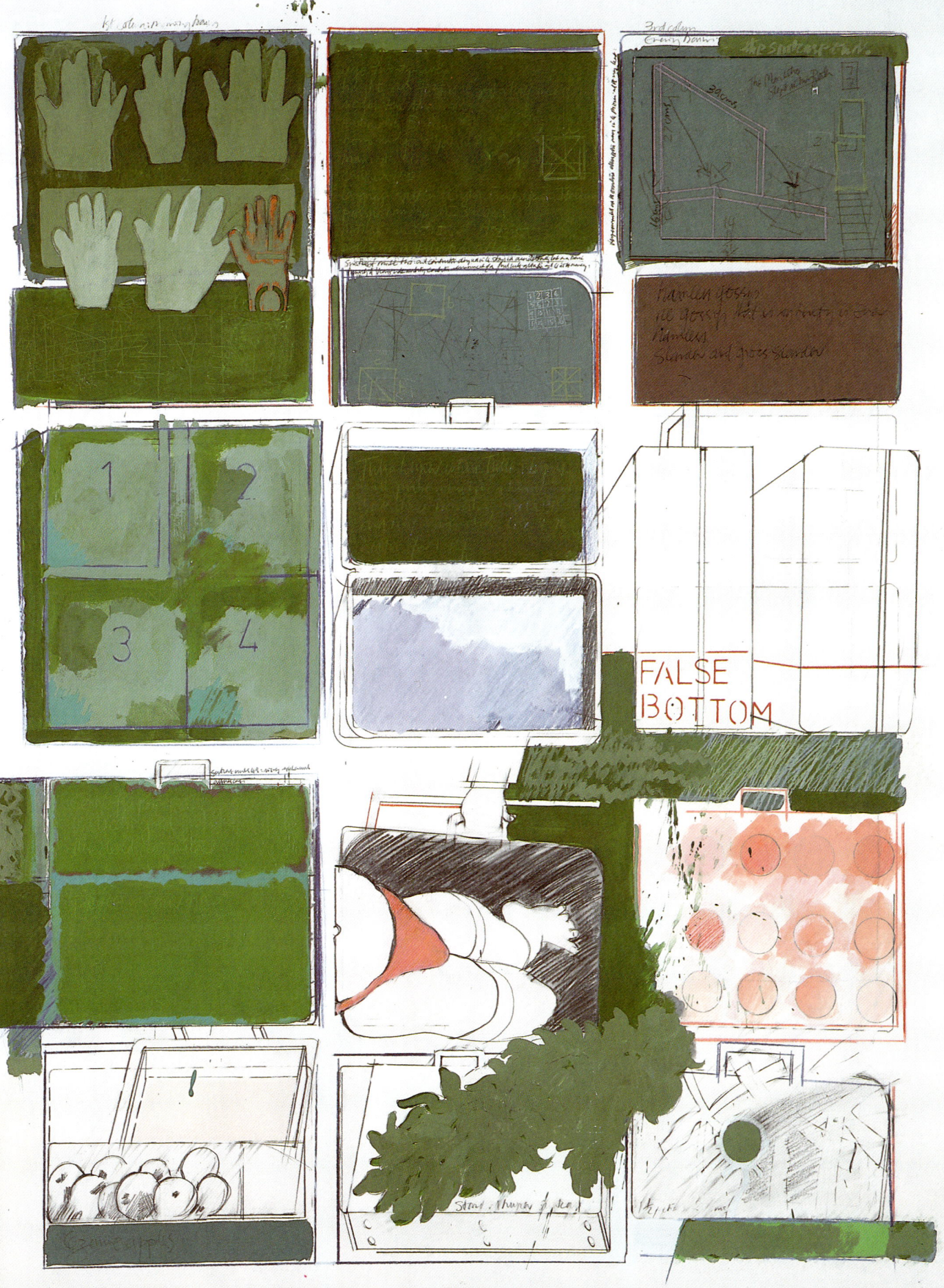

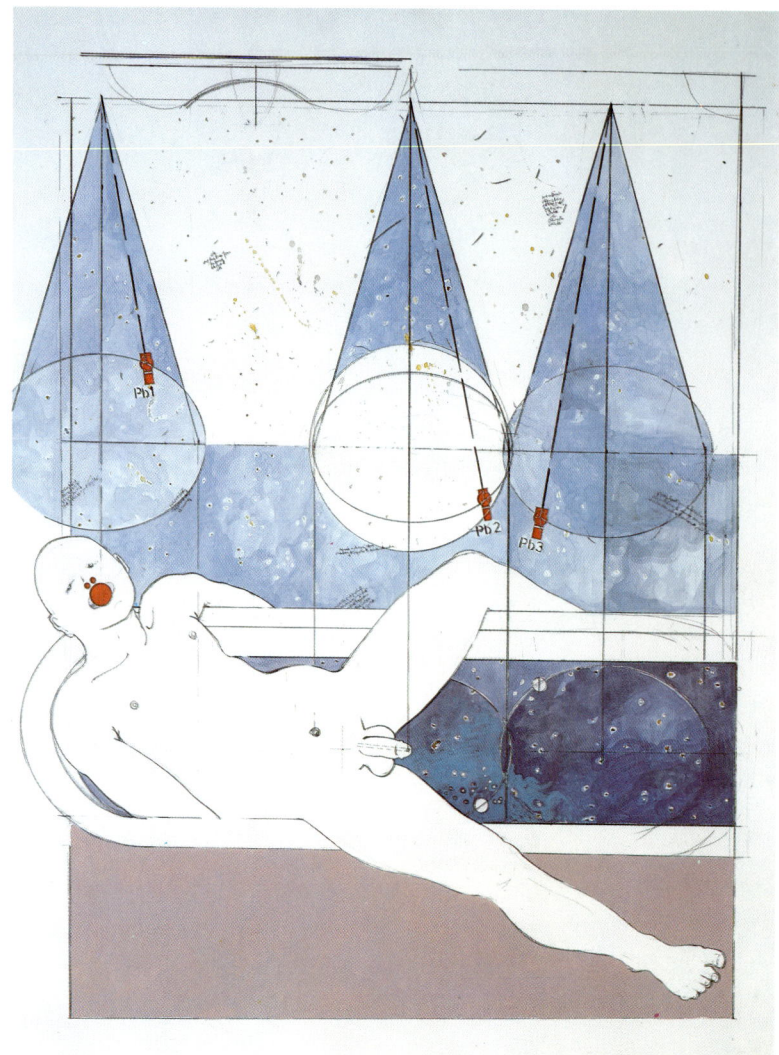

A PLUMBER'S UNIVERSE: FIRST VERSION (UN UNIVERS DE PLOMBIER : PREMIERE VERSION), 1990
81 x 107 cms – Mixed medium on card (Technique mixte sur bristol)

A PlumB-line ... several plumber's lines. The symbol for lead is Pb.
Hanging from Tulse Luper's bathroom ceiling were two ventilator fans operated by four hanging toggles which, when set in rotary motion, created a turbulence of air that could be said to represent the turbulence of outer space. The four toggles – the four major planets (there were many more planets represented by flies, motes of dust and particles of water-vapour) – rotated in circles and then ever-diminishing ellipses. This PlumBer's Universe was reflected in the hot water between the legs of the political prisoner in the bath below. The reflections of these heavenly spheres rotated above the scar of his umbilical cul-de-sac (a truncated pipe) and the pipe and spheres of his excretory and regenerative plumbing. Meanwhile the piped hot and cold running water dripped constantly into the bath and the open mouth and nostrils of the sleeping political prisoner provided yet three more open conduits of a circular or elliptic nature. Bath-dreaming is always dependable and not by any means restricted to plumbers.

Un fil à plomb... plusieurs fils à plombiers. Pb est le symbole du plomb.
Au plafond de la salle de bain de Tulse Luper étaient suspendues deux ventilateurs actionnés par quatre cordons à boules qui, dès qu'elles se mettaient à tourner, recréaient dans l'air des turbulences quasi naturelles. Les quatre boules – les quatre principales planètes (il y en avait beaucoup d'autres, sous la forme de mouches, moutons de poussière et gouttes de vapeur d'eau) – décrivaient des cercles puis des ellipses de plus en plus restreintes. Cet univers de PlomBier se reflétait dans l'eau chaude, juste au-dessous, entre les jambes du prisonnier politique allongé dans la baignoire. Les reflets de ces sphères célestes se mouvaient au-dessus de la cicatrice de son cul-de-sac ombilical (tuyau tronqué) et du tuyau et des sphères de sa plomberie excrétoire et régénératrice. Pendant ce temps, l'eau courante, chaude et froide, gouttait constamment dans la baignoire, dans la bouche ouverte et les narines du prisonnier politique endormi lesquelles offraient trois conduits supplémentaires de nature circulaire et elliptique. Les rêveries dans le bain sont inévitables et ne sont pas exclusivement réservées aux plombiers.

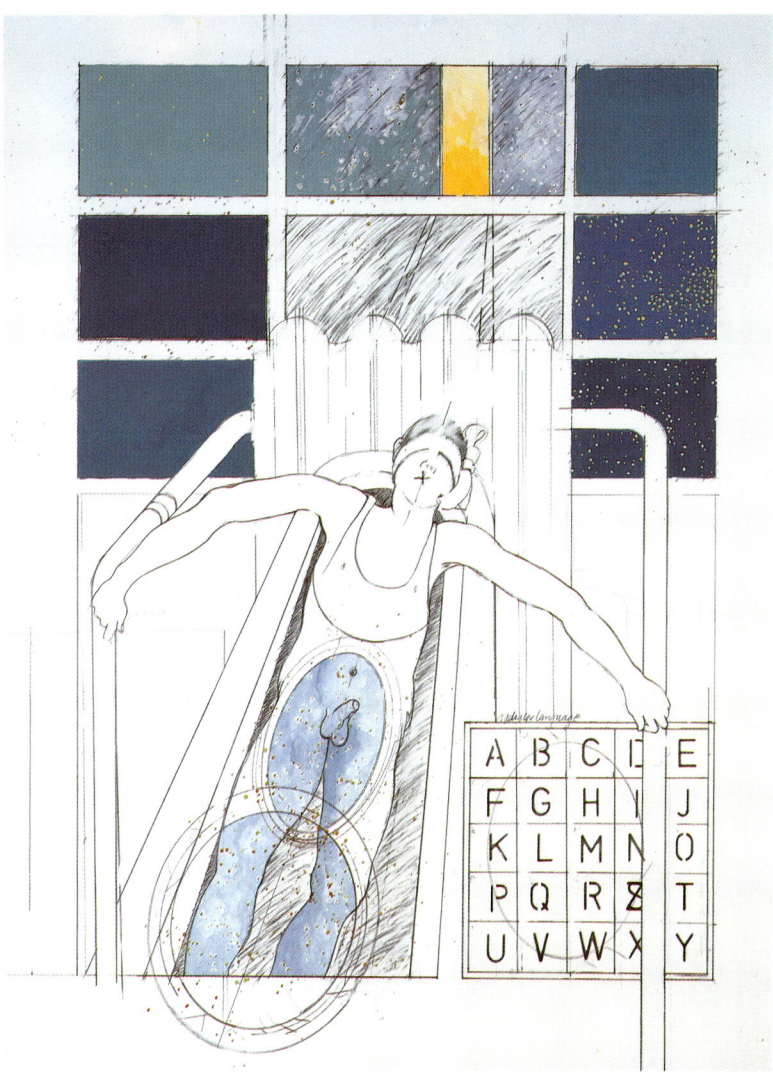

RADIATOR LANGUAGE: FIRST VERSION (LANGAGE DE RADIATEUR : PREMIERE VERSION), 1990
81 x 107 cms – Mixed media on card (**Technique mixte sur bristol**)

One traditional method of communication amongst long-term prisoners is conducted along the prison water-pipes. One such code divided the alphabet into five rows of five letters with the Z and S being interchangeable. Each individual letter was signalled with loud knocks for the number of the letter-row followed by quieter knocks for the position of that letter within the row. Lying in his bath that reflected pictures of the various Universes of his own creation, Luper communicated through his hot-water radiator.

L'une des méthodes traditionnelles de communication des prisonniers condamnés à des peines de longue durée consiste à utiliser la tuyauterie de la prison. Parmi leurs codes il en est un qui divise l'alphabet en cinq séries de cinq lettres, le S et le Z étant interchangeables. Le numéro de série de chaque lettre étant indiqué au moyen de coups forts suivis de coups plus faibles qui donnent la position de la lettre dans la série. Allongé dans son bain qui réfléchissait les images des multiples univers de sa propre création, Luper communiquait par l'intermédiaire de son radiateur à circuit d'eau chaude.

BATHROOM LITERATURE (LITTÉRATURE DE SALLE DE BAINS), 1990
81 x 111 cms – Acrylic on card (Acrylique sur bristol)

Arresting Tulse Luper was not going to stop him writing. When he had exhausted the supply of given paper, he proceeded to write on the white painted walls of the bathroom which remained his prison for seven weeks. When he had covered the walls from as high as he could reach whilst standing on the floor, he stood on the bathroom chair and reached higher.
Later there had been renovations, just possibly, to honour his imagination. The decorators tried to erase what he had written but found it difficult because the ink was indelible. Anne Frank wrote on her prison walls, so did Sir Walter Raleigh. Anne Frank disappeared forever, Sir Walter Raleigh was beheaded. Tulse Luper merely changed prisons to do more writing.

Arrêter Tulse Luper n'allait pas pour autant l'empêcher de continuer à écrire. Lorsqu'il eût épuisé le papier auquel il avait droit, il entreprit d'écrire sur les murs blancs de la salle de bain qui devait être sa prison pendant sept semaines. Lorsqu'il eût couvert les murs le plus haut possible, compte tenu de sa taille, il monta sur la chaise de la salle de bain pour aller plus haut encore.
Plus tard, on rénova, probablement en hommage à son imagination. Les décorateurs tentèrent d'effacer ce qu'il avait écrit mais rencontrèrent quelques difficultés du fait que l'encre était indélébile. Anne Frank a écrit sur les murs de sa geôle, Sir Walter Raleigh également. Anne Frank a disparu à jamais, Sir Walter Raleigh a été décapité. On se contenta de changer Tulse Luper de prison pour qu'il écrive davantage.

EPSILON'S AGRICULTURAL BESTIARY (LE BESTIAIRE AGRICOLE D'EPSILON), 1990
 81 x 107 cms – Mixed media on card (Technique mixte sur bristol)

Epsilon's Agricultural Bestiary put domestic animals in a number count of priority. It took all things into consideration – cheapness, ability to feed, aspiration, wish-fulfilment and the correspondence of the number's own shape to the shape and mien of the animal... thus the number 2, among other reasons, being all beak, is a chicken.

Epsilon's Bestiary goes something like this :

1 is a pig - the most valuable animal to a peasant, because all of it can be used except the squeaking and the shrieking. Even that is useful because it reminds you of babies and begetting babies and giving birth to babies.

2 is a chicken because it will work for you when it's alive and feed you when it's dead.

3 is a duck because of the feathers to stuff your pillow and the greenish eggs and the dark fat meat and because of its waddling low centre of gravity ideal for movement on water.

4 is a goose for the swollen liver

5 is a turkey for eating at Christmas

6 is a six-udder heavy cow.

7 is a donkey. Seven is a simple number like the simpleton animal.

8 is a peasant's daughter with regular breasts and hips. She's for fetching and carrying, milking and smiling, opening her legs on a Saturday and her heart on a Sunday.

9 is for the farmer's lad with a head on his shoulders and a tail between his legs. He'll take over soon enough.

10 is for a horse, sturdy and foursquare, a fine animal but not cheap to feed and clean and ride.

Le bestiaire agricole d'Epsilon classe les animaux domestiques par ordre de priorité. Tout est pris en compte – ordre de prix, aptitude à alimenter, à satisfaire aux besoins et aux attentes, et correspondance de la forme du chiffre, en lui-même, à la forme et à l'allure de l'animal... ainsi le 2, parce qu'entre autre il est tout en bec, correspond à la poule.

Le bestiaire d'Epsilon fonctionne à peu près de la façon suivante :

1, pour le cochon – l'animal qui a le plus de valeur aux yeux du paysan, parce qu'en lui tout est bon à part les cris et les couinements. Et encore. Ces derniers peuvent également se révéler utiles pour faire penser aux bébés, à les fabriquer et à les mettre au monde.

2, pour la poule parce qu'elle travaille pour vous quand elle est vivante et vous nourrit quand elle est morte.

3, pour le canard à cause de ses plumes, utiles pour rembourrer votre oreiller, de ses oeufs verdâtres, de sa chair grasse et noire et aussi à cause du dandinement de son centre de gravité bas, idéal lors de déplacements aquatiques.

4, pour l'oie à cause de son foie hypertrophié.

5, pour la dinde parce qu'on la mange à Noël.

6, pour la grosse vache à six tétines.

7, pour l'âne. Sept étant un chiffre simple comme l'animal.

8, pour la fille du paysan à cause du gabarit conforme de ses seins et de ses hanches. Parce qu'elle est bonne à tout faire; à traire, sourire, ouvrir ses jambes le samedi et son coeur le dimanche.

9, pour le garçon de ferme à la tête sur les épaules et la queue entre les jambes. Il prendra le dessus bien assez tôt.

10, pour le cheval, solide et bien carré sur ses pattes, une belle bête mais qui coûte cher à nourrir, à entretenir et à monter.

THE FALLS: THE BIRD ON THE HILL, 1978
(L'OISEAU SUR LA COLLINE)
23 x 16 cms Ink on paper

THE FALLS , 1978
22 x 35 cms – Ink on paper (Encre sur papier)

One of the methods of binding the large amounts of disparate material of **The Falls** *together is a recourse to the branch of knowledge – not so much of ornithology – but of bird-lore; not a scientifically respectable methodology – it predates the empirical method codified by the great naturalists yet it was based on observation of a sort. For example – where did swallows go in winter? Observation quite correctly suggested that, on late summer evenings, they flew higher and higher into the sky – so high they disappeared. Some of them surely went to the moon. Or they flew very low over water and by nightfall they had vanished. Where had they gone? Obviously those who had not gone to the moon, over-wintered under the water. Starlings flocking in the cemetery trees were undoubtedly the souls of the dead. There were robins with breasts bleeding for Christ and dead avenging albatross and magpies presaging imminent death and the giant bird, the Roc, blocking out the sun and babies who disappeared without trace – obviously abducted by eagles and the hut on a fowl's leg ... these and many other such preoccupations haunt the 92 biographies of* **The Falls**.

Une des méthodes utilisées pour relier la masse de matériaux disparates de **The Falls** a consisté à recourir à la branche du savoir – non pas tant de l'ornithologie – mais à la science des oiseaux; non reconnu scientifiquement, bien que fondé sur une certaine forme d'observation, ce savoir précède la méthodologie empirique codifiée par les grands naturalistes. Par exemple – où vont les hirondelles en hiver ? L'observation suggère avec quelque justesse que, lors des soirées estivales, elles volent de plus en plus haut dans le ciel – si haut qu'elles finissent par disparaître. Certaines vont sûrement dans la lune. Ou bien elles volent en rase-motte au-dessus de l'eau et s'évanouissent à la tombée de la nuit. Où passent-elles donc ? Manifestement, celles qui ne sont pas parties dans la lune, hivernent sous l'eau. Les étourneaux qui se rassemblent sur les arbres du cimetière sont à n'en pas douter les âmes des morts. Il y a des rouges-gorges au camail qui saigne pour le Christ, des albatros et des pies, vengeurs des morts, présages de mort imminente – et l'oiseau géant, le roc, qui éteint le soleil et les bébés qui disparaissent sans laisser de traces – évidemment enlevés par des aigles – et la hutte sur une patte de poule... ces préoccupations et bien d'autres hantent les 92 biographies de **The Falls**.

THE FALLS: BIRD CEMETERY 1978
(CIMETIERE D'OISEAUX)
23 x 16 cms – Ink on paper (Encre sur papier)

THE FALLS: A FEATHER AT NIGHT, 1978
(UNE PLUME DE NUIT)
23 x 16 cms – Ink on paper (Encre sur papier)

THE FALLS: FIELD SHADOW, 1978
(OMBRE SUR CHAMP)
23 x 16 cms – Ink on paper (Encre sur papier)

THE FALLS: THE FOREST ROOK, 1978
(LA CORNEILLE DES BOIS)
23 x 16 cms – Ink on paper (Encre sur papier)

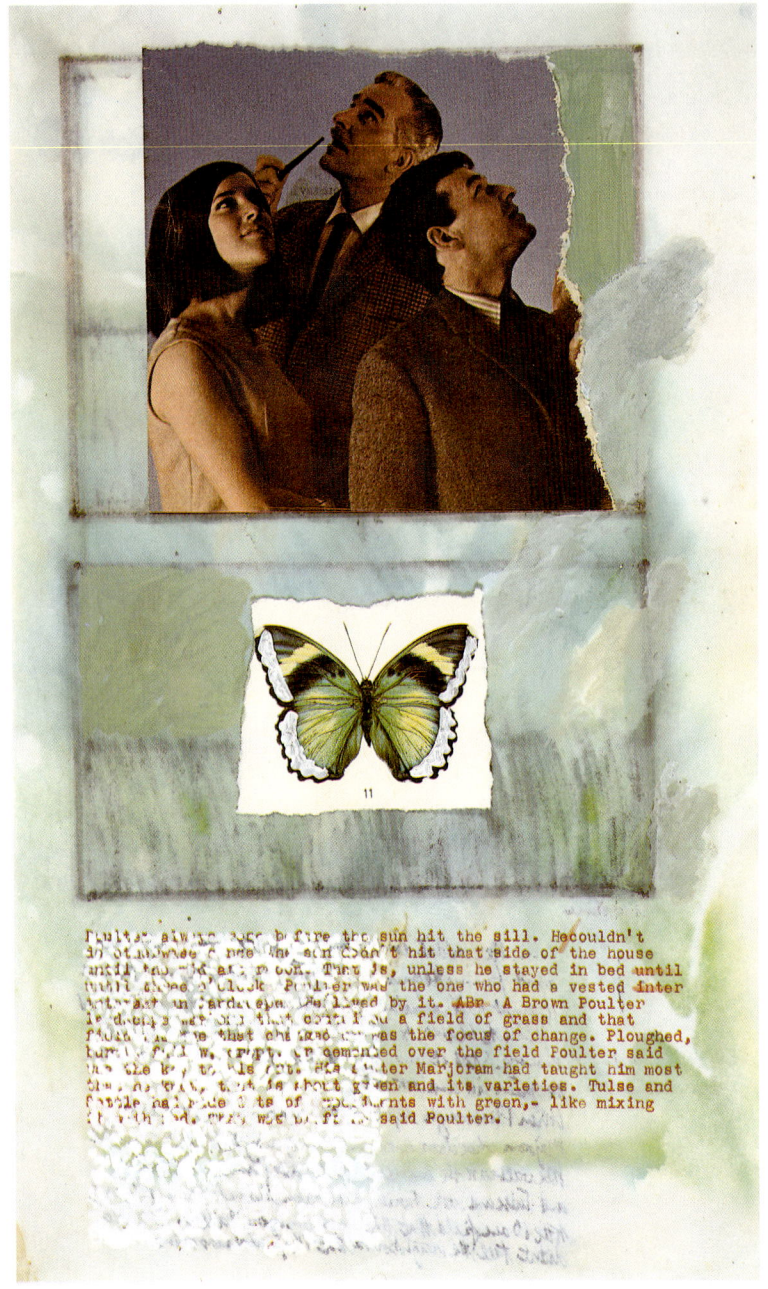

THE FALLS: LOOKING FOR NABOKOV (À LA RECHERCHE DE NABOKOV), 1978
Script collage (Collage à partir de script)

The Falls *is a catalogue film. Ninety-two biographies of people affected by the VUE, the Violent Unknown Event. To arrange and codify the extensive information about these unfortunates, all manner of bureaucratic devices were used, not least the grid, which, in appropriate self-reflexive terms, was the film animator's grid. On this graphic account of field sizes is collaged much pertinent information about flight and flying-aspirations, airmen and aviators, pilots and navigators and birdmen.*

The Falls est un film catalogue. Quatre-vingt douze biographies de personnes touchées par la VIE – le Violent et Inconnu Evénement. Pour organiser et codifier les informations abondantes concernant ces malheureux, toutes les techniques bureaucratiques ont été utilisées, sans oublier la grille qui, en terme d'auto-réflexion appropriée devenait la grille de l'opérateur du film. Sur ce compte rendu graphique des surfaces agraires, a été fait un collage d'informations appropriées sur le vol et les aspirations au vol, les hommes de l'armée de l'air et les aviateurs, les pilotes, les navigateurs et les hommes-oiseaux.

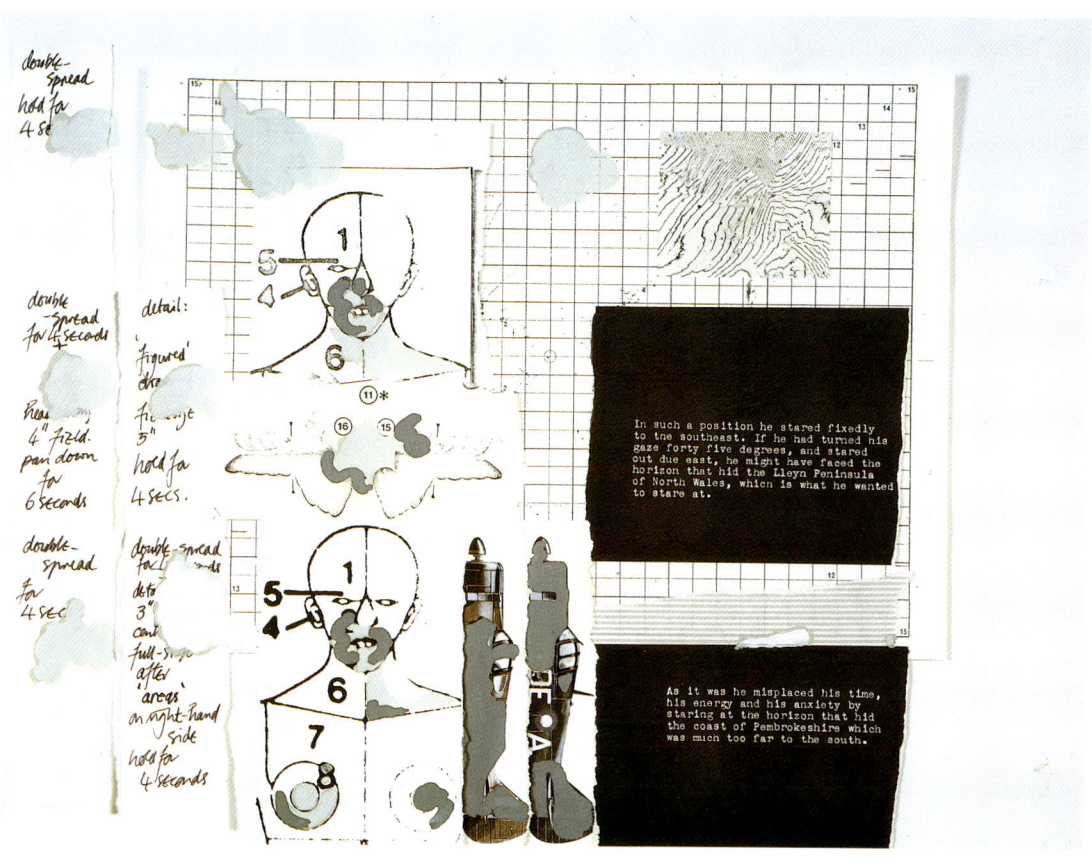

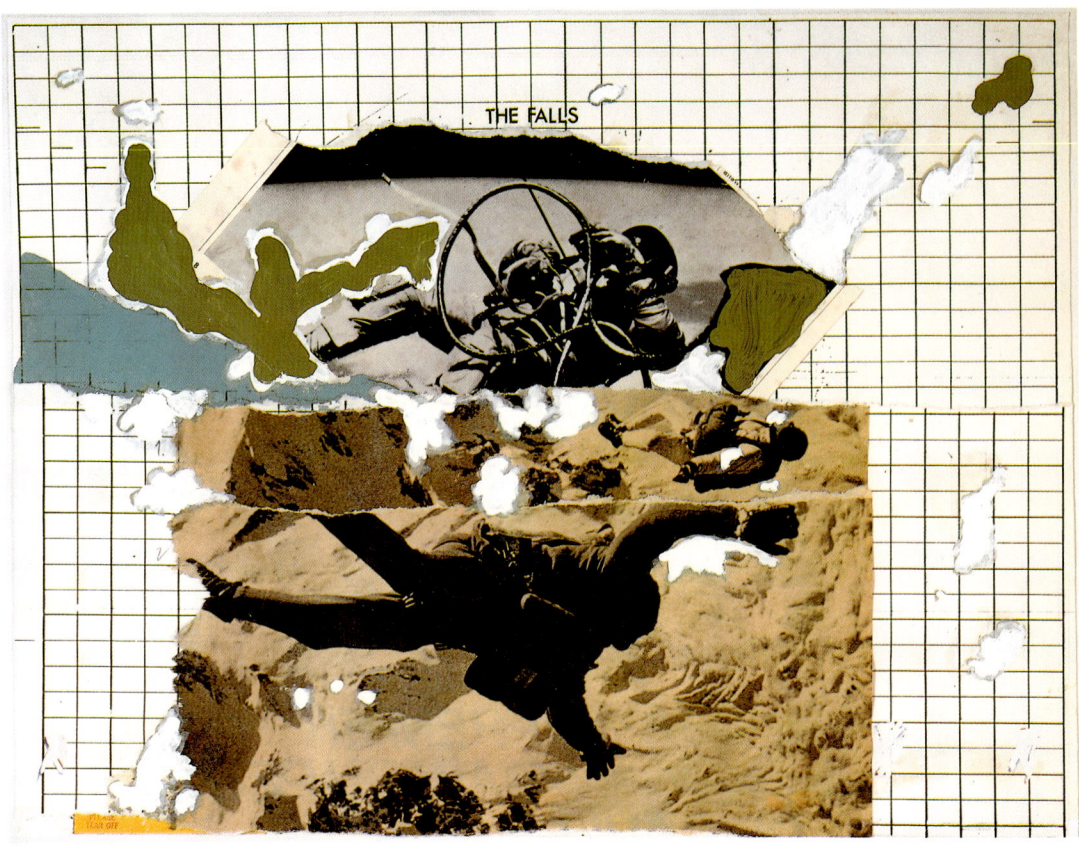

FALLACET

Lacer Fallacet, after the Violent Unknown Event, had a dark head, calloused hands and barked in Agreet like a person unwilling to use words. She owned a succession of voiceless bitches all named after female aviators.

Six months after the VUE, the first dog Lacer took up in a plane was a spaniel named "Harzy" after Frau Inis Esterharzy who was the first woman to fly across the Black Sea. But the first solo flight was reserved for a three-year old Boxer bitch called Louise. At Lacer's command, Louise jumped from an Olympus helicopter at one thousand feet and landed on loose straw in a barley-field outside Copenhagen. The second jump was from two thousand feet and was unsuccessful. The dog landed in a children's playing-field. Lacer was threatened with prosecution but the charge could not be made to stick. In the end Lacer was fined three kroner for exercising a dog in a public place without a lead.

Lacer Fallacet, à la suite du Violent et Inconnu Evénement, avait la tête noire, les mains calleuses et aboyait dans Agreet comme quelqu'un qui refuse l'usage de la parole. Elle posséda une succession de chiennes muettes qui portaient toutes des noms d'aviatrices.

Six mois après la VIE, le premier chien que Lacer fit monter à bord d'un avion se trouva être une chienne épagneule nommée «Harzy» en souvenir de Frau Inis Esterharzy, première femme à faire la traversée aérienne de la Mer Noire. Mais le premier vol en solitaire fut réservé à une chienne boxer de trois ans, du nom de Louise. Sur l'ordre de Lacer, Louise sauta d'un hélicoptère Olympus d'une hauteur de mille pieds et atterrit sur un tas de paille, dans un champ d'orge, aux environs de Copenhague. Le second saut se fit d'une hauteur de deux mille pieds et fut un échec. La chienne atterrit sur un terrain de jeux d'enfants. Lacer fut menacée de poursuites mais l'accusation ne tenait pas. Pour finir, Lacer dut payer une amende de trois couronnes pour avoir fait prendre de l'exercice à un chien dans un lieu public, sans laisse.

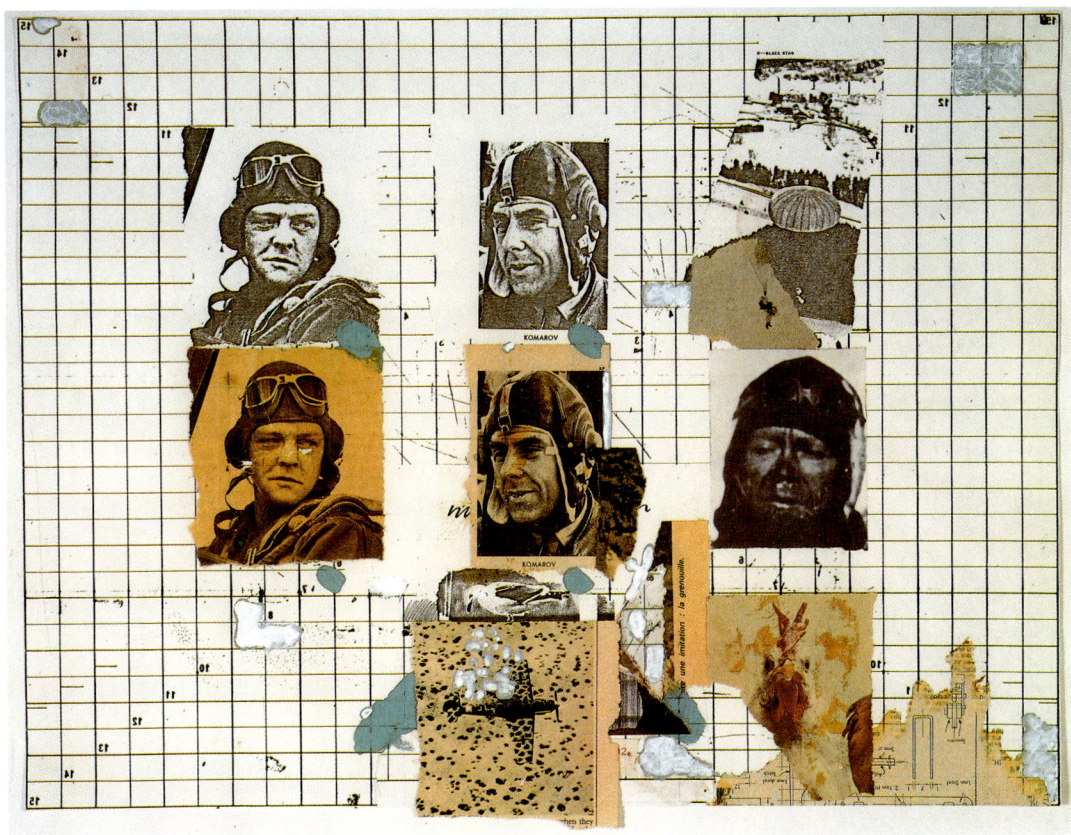

FALLABY

Standard Fallaby has an Otis-Wren single-berth caravanette with a glass-roof. In winter he hides it among hundreds of other caravans on sites in the west of England – ostensibly that it might escape the scrutiny and examination of his sister Tasida Fallaby whose attentions, according to Standard, are not ornithological and exceed those of an orthodox brother and sister relationship.
 The VUE Directory Commission have, as yet, not been able to locate Standard Fallaby or his caravan.
 The Violent Unknown Event has contracted Standard's intestine and paralysed his legs. He is obliged to cling to a hanging-brace when asked to stand up. He speaks Curdine which is a cursive language that deliberately fosters ambiguities and encourages punning. It is said that in the larynx of the right person, Curdine would be a superlative language – an antidote to all the world's feathers.

Standard Fallaby possède une petite caravane mono-couchette de type Otis-Rossignol, avec toit de verre. En hiver, il la dissimule parmi des centaines d'autres dans des campings situés à l'ouest de l'Angleterre – de manière ostensible afin d'échapper à la curiosité et à l'examen de sa soeur Tasida Fallaby dont les attentions, selon Standard, ne sont nullement ornithologiques et dépassent celles que l'on peut attendre d'une relation fraternelle normale.
 Le Comité directeur VIE n'a pas réussi, jusqu'ici, à repérer Standard Fallaby ou sa caravane.
 Le Violent et Inconnu Evénement a contracté les intestins de Standard et lui a occasionné une paralysie des jambes. Il est obligé de se cramponner à une poignée quand on lui demande de se lever. Il parle le Curdine, langue cursive qui favorise délibérément les ambiguïtés et les jeux de mots. On dit que dans la bouche de quelqu'un de qualifié, le Curdine serait une langue superlative – un antidote contre toute les plumes du monde.

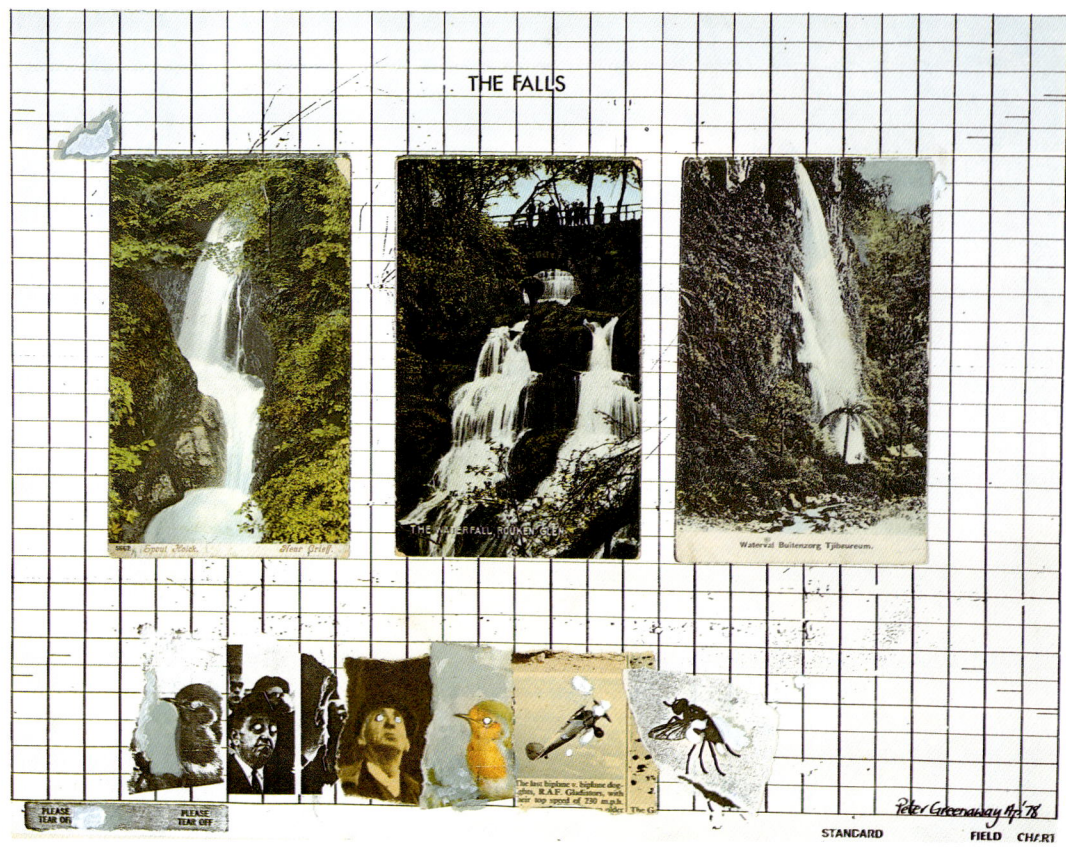

FALLABUS

Appis Arris Fallabus is a Regest-speaking young male man. He is partially blind, sensitive to temperature-change and has poor circulation. Nightly he is obliged to lubricate himself with Spanish oil.

Appis, whose comprehension of Metropolitan Dutch has not entirely disappeared, had been born and brought up in Zeelem – an isolated village surrounded by canals that only appeared to empty due to evaporation. In winter, every inch of water in Zeelem turned to ice and the body-predators that worried Appis, slept, froze or otherwise temporarily capitulated. Appis would have been an expert long-distance ice-skater save that his mother believed it was dangerous for him and his poor circulation to spend too much time out of doors in the winter. Appis's mother was not a victim of the Violent Unknown Event. As she grew older and as her son remained the same age, she discovered a new worry for each new season. She could not have had too many seasons left to be anxious about, so Appis patiently waited to be set free to enjoy immortality on his own. In the meantime, he managed a kite factory, in some part satisfying a desire for unaided flight in himself and in the nineteen million other victims of the VUE.

Appis Arris Fallabus est un jeune homme mâle qui parle le «regest». Il est partiellement aveugle, sensible aux changements de température et souffre d'une mauvaise circulation. La nuit, il est obligé de s'enduire d'huile d'Espagne. Appis, qui n'a pas totalement oublié le néerlandais métropolitain, est né et a grandi à Zeelem – village isolé entouré de canaux qui ne se vident apparemment que par évaporation. En hiver, le moindre centimètre d'eau s'y transformait en glace et les parasites qui tracassaient Appis, dormaient, gelaient ou capitulaient temporairement. Appis aurait pu être un champion de patinage de fond si sa mère n'avait redouté, pour lui et sa mauvaise circulation, les longs séjours dehors en hiver. La mère d'Appis ne fut pas victime du Violent et Inconnu Evénement. En vieillissant, alors que son fils conservait le même âge, elle découvrait une nouvelle cause d'ennui à mesure que les saisons se succédaient. Bientôt, il ne lui resterait plus beaucoup de saisons pour se plaindre, Appis attendait donc patiemment d'être libre pour profiter seul de son immortalité. En attendant, il créa une usine de cerfs-volants, en partie pour satisfaire un désir de voler seul qu'il partageait avec les dix-neuf millions d'autres victimes de la VIE.

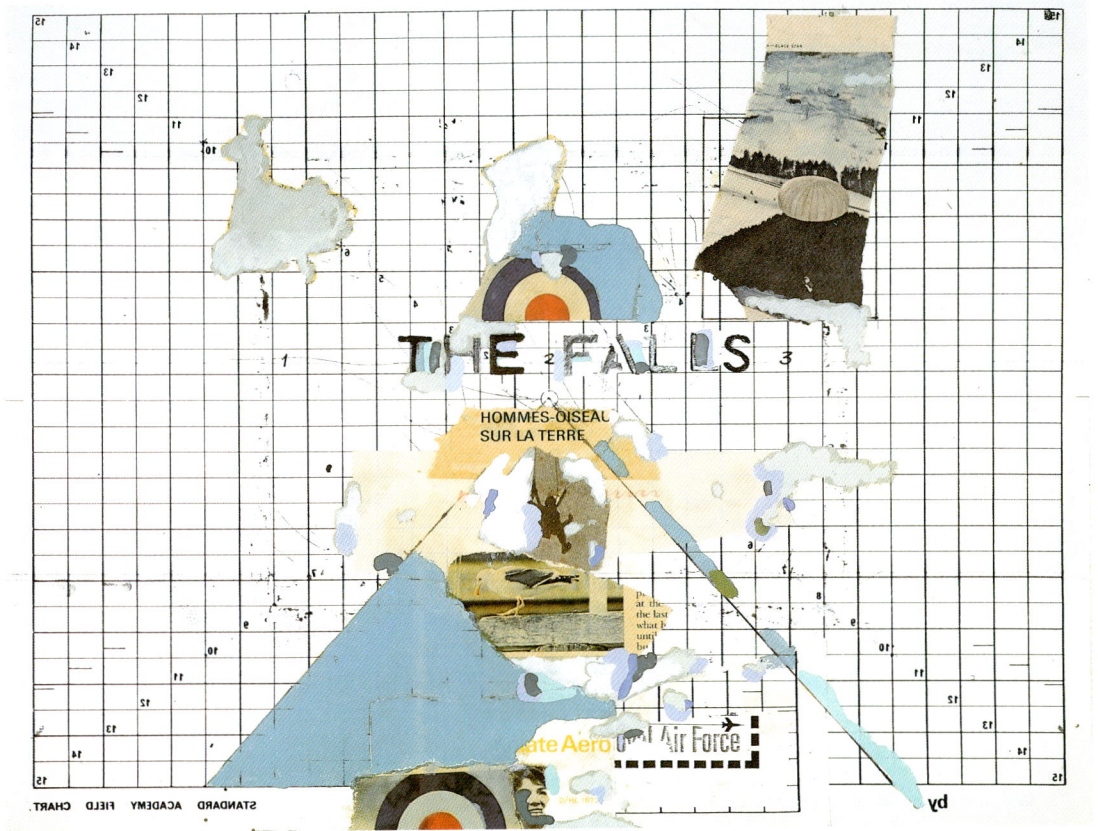

FALLAISE

It can be appreciated that the compilation of the biography of a living person is a sensitive matter. Where it, seemed necessary or desirable, and in nearly every case where the subject wanted it, various forms of anonymity were used.

For the illustrated version of **The Falls,** *the VUE Commission offered its own choice of ten possible pseudonymous identities and Squaline Fallaise, the subject of biography ten, chose identity six – a photograph of the American actress, Tippi Hedren, for in that actress Squaline recognised another bird-victim.*

Despite the use of the pseudonymous portrait, it can be stated that Squaline Fallaise has shining eyes, a yellow skin and a blaze on her forehead in the shape of the Austro-Hungarian double-headed eagle. She speaks in whatever language takes her fancy and her linguistic whims are apparently influenced by the state of her appetite which is usually small. She is known generally as a reticent conversationalist.

On comprendra que le traitement de la biographie d'une personne en vie soit un sujet délicat. Là où cela paraît nécessaire ou souhaitable, et pratiquement dans tous les cas où le sujet le désire, des formes diverses d'anonymat ont été pratiquées.

Pour la version illustrée de **The Falls,** le Comité VIE a présenté un choix de dix identités d'emprunt et Squaline Fallaise, sujet de la biographie numéro dix, a choisi l'identité numéro six – qui correspondait à la photo de l'actrice américaine, Tippi Hedren, dans laquelle Squaline avait reconnu une autre victime des oiseaux.

Bien qu'elle se cache sous un pseudonyme, on peut affirmer que Squaline Fallaise a les yeux brillants, la peau jaune et une tache sur le front qui a la forme de l'aigle à deux têtes austro-hongrois. Elle parle n'importe quelle langue au gré de sa fantaisie et ses caprices linguistiques varient apparemment en fonction de son appétit qui est d'ordinaire léger. En général, elle a la réputation de ne pas avoir beaucoup de conversation.

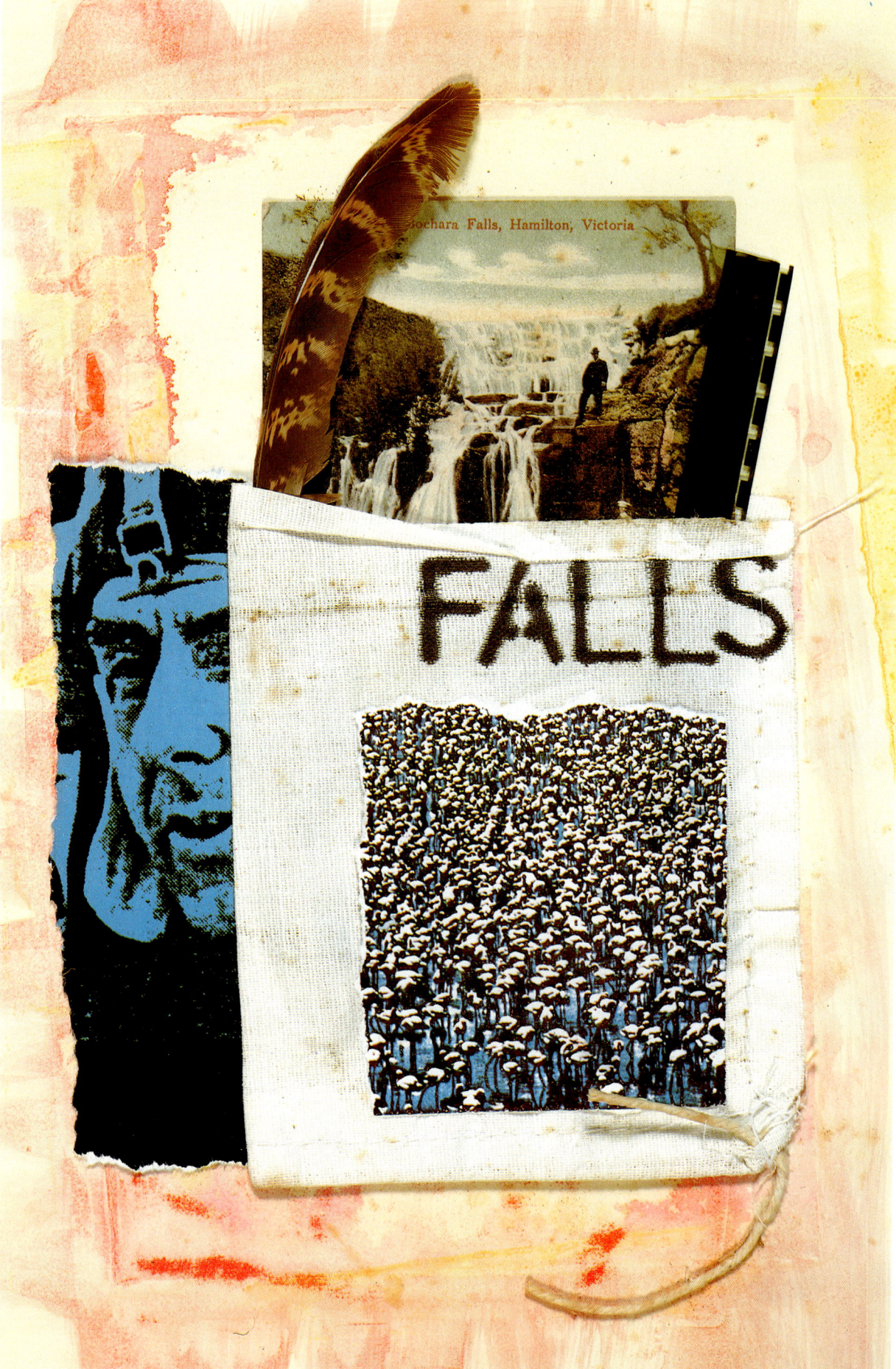

Peter Greenaway

Born: 1942, Newport, England

ONE-PERSON EXHIBITIONS

 1988 : Broad Street Gallery, Canterbury, England

 1989 : Arcade, Carcassonne, France

 Palais de Tokyo, Paris

 1990 : Nicole Klagsbrun Gallery, New-York

 Australia Center of Contemporary Art, Melbourne, Australia

 Ivan Dougherty Gallery, College of Fine Arts, The University of New South Wales, Paddington

 Cirque Divers, Liège, Belgium

 Shingawa Space T33, Tokyo, Japan

 Altium, Fukoa, Japan

 Dany Keller Galerie, Munich

 Video Galleriet, Copenhagen, Denmark

 Kunsthallen Brandts Klaedefabrick, Oddense, Denmark

 Galerie Xavier Hufkens, Bruxelles, Belgium

GROUP EXHIBITIONS

 1989 : Nicole Klagsbrun Gallery, New York

 Centre National des Arts Plastiques, Paris

Achevé d'imprimer
sur les presses
de **MAME IMPRIMEURS**, à Tours
N° d'impression : 27447
Dépôt légal : novembre 1991